KB012485

미학 오디세이 2

# 미학
# 오디세이

2

마그리트와 함께 탐험하는 아름다움의 세계

**진중권 지음**

Humanist

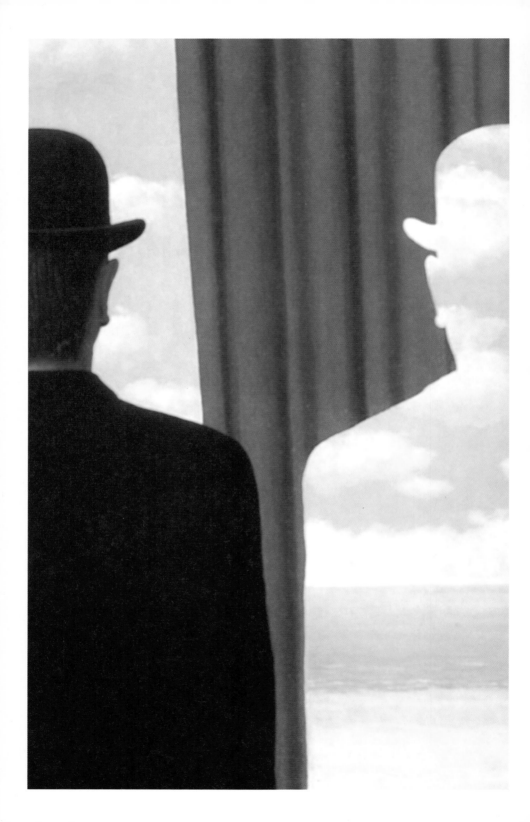

나 혼자 꿈을 꾸면, 그건 한갓 꿈일 뿐이다.
하지만 우리 모두가 함께 꿈을 꾸면, 그것은 새로운 현실의 출발이다.
— 훈데르트바서

# 《미학오디세이》 20주년 기념판에 부쳐

## 1

《미학 오디세이》가 출간된 지 어느덧 20주년이라고 한다. 상가 건물 2층에 주거용으로 들인 게딱지만 한 방, 그 안의 낡은 책상 위에 놓여 있던 286 컴퓨터. 그 컴퓨터로 글을 쓰다가 새벽에 거리로 나와 자판기 커피를 마시며 올려다보던 흐릿한 밤하늘.《미학 오디세이》는 대학원을 마치고 독일 유학을 앞둔 시절, 항공료라도 벌어보기 위해 쓴 책이었다. 길을 지나다 보니 그때 그 건물은 흔적도 없이 사라지고 대신 그 자리에 커다란 예식장 건물이 들어섰다.

　이런 책을 다시 쓸 수는 없을 것 같다. 몇 차례 이 책만큼 대중적인 책을 써보려고 했지만 성공하지 못했다. 물론 이 책을 쓰던 시절의 나보다 지금의 내가 미학에 대해 더 많이, 그리고 더 잘 알고 있을 테고, 쓰려고만 한다면 이보다 낫게 쓸 수도 있을 것이다. 하지만 그것이 이 책만큼 대중적인 사랑을 받을 수는 없으리라. 그 시절의 왕성한 지적 호기심과 새로운 것을 알게 됐을 때의 황홀한 기쁨은 다시

반복될 수 없기 때문이다.

미학이라는 학문에 갓 입문한 그때는 나 역시 대중과 크게 다르지 않았기에, 독자가 어느 부분을 어려워하고 어느 부분을 재밌어하는지 굳이 따로 생각할 필요가 없었다. 그저 어렵게 이해한 부분을 설명하고, 내가 재밌게 여긴 부분을 얘기하면 그만이었다. 하지만 미학에 더 깊이 들어갈수록 천진난만함은 사라지고 독자와 소통의 접점을 찾기가 점점 어려워진다. 지금은 내가 재밌어하는 부분을 독자는 어려워한다.

발터 베냐민이 쓴 얘기가 있다. 어느 왕이 이웃 나라와의 전투에서 패해 쫓기던 중, 우연히 발견한 숲 속 오두막에서 식사를 대접받는다. 그로부터 50년이 지나 죽을 날을 바라보게 된 왕은 젊은 시절 오두막에서 먹었던 딸기 오믈렛의 맛을 떠올렸다. 그러고는 궁정의 요리사를 불러 "그 맛을 재연하면 왕국의 후계자로 삼을 것이나 실패하면 목숨을 잃을 것"이라고 명한다. 요리사는 "차라리 당장 형리를 불러달라"고 대꾸한다.

제가 만든 오믈렛은 폐하의 입맛에 맞지 않을 것입니다. 폐하께서 당시에 드셨던 모든 재료를 제가 어떻게 마련할 수 있겠습니까. 전쟁의 위험, 쫓기는 자의 주의력, 부엌의 따뜻한 온기, 뛰어나오면서 반겨주는 온정, 어찌 될지도 모르는 현재의 시간과 어두운 미래. 저로서는 이 모든 분위기를 도저히 마련할 수가 없습니다.

이 책은 그 딸기 오믈렛과 같다. 물론 요리사가 하려고만 했다면 최고의 오믈렛을 만들 수도 있었을 것이다. 그리고 그가 만든 오믈렛의

맛은 객관적으로 본다면 오두막의 노파가 만든 것과는 비교할 수 없을 정도로 좋았을 것이다. 하지만 온갖 재료와 향료의 조리법에 능한 요리사도 50년 전의 그 '모든 분위기'를 재연할 수는 없지 않은가. 모든 것이 모든 때에 가능한 것은 아니다.

2

이 책을 쓰면서 가장 먼저 생각한 것은 서술의 전략을 세우는 것이었다. 복잡한 미학의 세계를 여행하려면 미로 속의 테세우스처럼 '아리아드네의 실'이 필요하다. 그 실의 역할을 해준 것이 '가상과 현실'이라는 개념이었다. 이 개념 쌍을 도입함으로써 가상과 현실이 뒤섞인 선사 시대, 가상과 현실이 분리되는 역사 시대, 가상과 현실의 벽이 다시 무너지는 현대, 가상이 아예 현실을 대체해버린 동시대에 이르는 오디세이의 여정이 확정되었다.

이어서 고민한 것은 이 여정을 펼쳐나가는 방식이었다. 내가 채택한 것은 일종의 문학적 3성대위법이었다. 서술체의 미학사, 대화체의 철학사, 예술가 모노그래프라는 세 가닥의 멜로디를 하나로 엮어내는 발상은, 당시에 내가 바이블처럼 여긴 호프스태터의 《괴델, 에셔, 바흐》에서 얻은 것이다. 이 세 가닥의 멜로디는 시간적으로는 독립적으로 진행하면서 공간적으로는 서로 화음을 이룬다.

언젠가 책의 내용을 수정하려고 한 적도 있다. 하지만 결국 그 시도를 포기할 수밖에 없었다. 책의 구성이 너무 조밀하다 보니 한 부분을 고치면 전체가 영향을 받기 때문이었다. 부끄러운 일이지만, 예를

들어 2권의 하이데거 부분은 당시 내가 그의 사유를 제대로 이해하지 못했음을 보여준다. 하지만 그 부분을 들어내고 다시 쓰는 것은 불가능했다. 10년 후에 내놓은 3권에서 하이데거를 또 다시 다룬 이유는 그 때문이다.

3

《미학 오디세이》가 대중의 사랑을 받았지만 그렇다고 이 책이 모든 이의 마음에 든 것은 아니다. 처음 나왔을 때만 해도 아이들이 보는 그림책 같다는 둥, 구어체를 사용해 상스럽다는 둥 말이 많았다. 가당치 않은 비난이지만 무릇 비판이 있어야 발전이 있는 법. 바쁘실 텐데 시간을 내어 내 책을 구두로 비판해주신 분들께 감사드린다.

비난의 목소리를 잠재운 것은 미디어 환경의 변화였다. '인터넷'이 열리면서 이미지와 구어체를 사용한 전달이 소통의 보편적 형식이 되었기 때문이다. 오늘날 인문학 텍스트는 이미 이미지와 사운드의 관계 속에서 자신을 재정의하고 있다. 그렇다고 내게 무슨 혜안이 있던 것은 아니다. 그저 대중성을 위해 이미지와 구어체를 차용한 것이 우연히 당시에 막 도래한 인터넷 문화와 맞아떨어졌을 뿐이다. 그런 의미에서 운이 좋았다.

미학을 대중화하는 작업은 사실 이 책을 쓰기 몇 년 전부터 시작된 것이다. 1980년대 말 노동자 대투쟁의 여파로 노동운동이 정점에 달했던 시절, 〈노동자문화통신〉이라는 잡지에 미학에 관한 글을 연재한 적이 있다. 그때 어느 현장 활동가로부터 노조에 속한 노동자들

이 그 글을 재미있게 읽었다는 얘기를 전해 들었다. 그 경험을 통해 아무리 추상적인 학문이라도 적절한 형식만 갖춘다면 얼마든지 대중에게 전달할 수 있다는 자신감을 얻게 되었다.

이 책을 쓸 무렵에는 당시 내가 추구하던 이상 사회가 이미 붕괴한 상태였다. 따라서 글을 쓰는 목적 자체도 달라져야 했다. 노동자계급의 의식화라는 사회주의적 사명은 출판시장의 주요 고객으로 떠오른 '오피스 레이디'의 지갑을 턴다는 지극히 자본주의적 동기로 대체되었다. 어느덧 그렇게 자본주의 속물이 되어버렸지만, 언젠가 인간의 평균적인 지적 수준이 괴테와 실러에 이를 것이라는 유토피아, 그 꿈만은 버리지 않고 도달할 수 없는 무지개처럼 그냥 저 먼 미래로 미뤄놓는다.

4

이 책에서는 이른바 '포스트구조주의' 담론까지를 다루었다. 그 후로도 미학의 이론은 계속 만들어지고 있지만, 여기저기에 파편의 형태로 존재할 뿐 아직 포스트 담론에 필적할 만한 규모의 '흐름'은 눈에 띄지 않는다. 아마도 이 책이 30주년을 맞는 시점이 되면, 또 한 권의 책을 쓸 수 있을지도 모르겠다. 하지만 《미학 오디세이》는 이 세 권으로 완결된 형식이기에 그 책을 쓰게 된다면 아마도 별도의 저작이 되어야 할 것이다.

지난 20년간 이 책을 변함없이 사랑해주신 독자들께 감사드린다. 특별한 감사는 '머리말' 교정을 봐준 고양이 루비에게 돌린다. 이 녀

석은 깐깐한 눈으로 원고의 절반을 날려버렸다. 세상의 모든 것이 변해도 나만은 영원한 소년일 거라 생각했는데, 시간은 아무도 비껴가지 않는 모양이다. 막 서른을 넘은 청년의 몸속에 지금은 쉰을 넘긴 중년의 사내가 들어앉아 있다. 지난 20년의 세월이 버스에서 잠깐 졸면서 꾼 꿈만 같다.

2014년 1월

# 그의 환상적인 지적 여정을 바라보면서

유홍준(미술사가 · 《나의 문화유산답사기》 저자)

나와 진중권은 다른 점도 많지만 같은 점도 많다. 우선 우리는 글쟁이라는 동업자다. 그와 나는 같은 대학 미학과 동창이다. 입학은 내가 14년 선배이지만 대학 졸업장을 받는데 14년 걸렸기 때문에 거의 같은 시기에 세상에 나왔다.

내가 《나의 문화유산 답사기》 첫 번째 권을 펴낸 때는 1993년이고, 그의 《미학 오디세이》는 그 이듬해인 1994년에 출간되었다. 그리고 두 책 모두 시리즈물로 기획되어 20년이 되도록 아직도 서로의 여정을 계속하고 있다.

진중권은 자타가 공인하는 진보 논객으로 적극적으로 현실에 참여하고 있다. 나도 겉으론 내색하지 않지만 진보적인 입장을 견지하며 어떤 식으로든 현실을 외면하지 않고 살아가고 있다.

그리고 우리 둘은 전공대로 미학과 예술에 대해 독자적인 시각과 입장을 말하고 있다는 것이 가장 큰 공통점이다. 그러나 정통 미학의

입장에서 보면 둘 다 학계의 이단아라고 할 수밖에 없다. 상아탑에서 앞만 보고 달리는 경주마로 길들여지던 우리들은 홀연히 눈가리개를 벗어던지고 야생마가 되어 뛰쳐나왔다. 그리고 서로가 떠나간 곳은 정반대의 길이었다.

나는 우리의 전통과 역사가 숨 쉬는 한국 미술사의 숲속으로 깊숙이 들어갔고, 그는 훨훨 날아 서양 미술사와 미학의 바다로 건너갔다. 그리고 얼마 뒤 우리는 각기 숲과 바다에서 나와 지금 우리가 살고 있는 현실에 두 발을 굳게 딛고 서서, 거기서 체득한 바를 저술이라는 형식을 통해 대중과 소통하며 지금껏 살아왔다.

비록 길은 달랐어도 더 나은 세계를 만들어가려는 진보적 입장을 견지한다는 점에서는 같았으며, 그래서 서로의 시각에 대한 신뢰와 존경을 갖고 있다.

진중권의 《미학 오디세이》는 내가 갖지 못한 점을 아주 많이 보여준다. 언젠가 그가 미니멀리즘에 대해 일간지에 기고한 글을 보면서, 나처럼 서구를 직접 경험한 적이 없는 사람은 파악할 수 없는 예리한 분석이라며 무릎을 치기도 했다.

진중권이 서구에서 익힌 미학이론들을 털만 벗겨 생경하게 내놓는 것이 아니라 자신의 미학으로 말할 수 있었던 것은 무엇보다도 그의 개성에서 나온 것이겠지만, 그가 미국이 아니라 독일로 유학했기 때문에 가능했던 면도 있다. 미국의 학문이 기본적으로 학문적 수련academic training이 강하다면 독일은 학문적 자유akademische Freiheit를 보장한다. 그런 분위기에서 자신의 논리로 자신을 말할 줄 아는 지적 풍토를 체득했을 것이다.

칸트는 세상 사람들에게 '철학philosophie'을 배우지 말고 '철학하는 것philosophieren'을 배우라고 말했다. 진중권은 바로 그 맥락에서 미학이 아니라 미학적으로 사고하는 진짜 미학자의 모습을 보여주고 있다. 나는 그 점에서 진중권을 높이 산다.

거기에서 한걸음 더 나아가 진중권은 독일식의 관념론을 가볍게 던져버리고, 철저한 리얼리스트로서 현실을 직시하는 예리한 통찰력을 더해 세상사에 깊이 개입했다. 플라톤, 아리스토텔레스, 디오게네스라는 확고한 인간상을 오늘, 우리의 현실 속에 환생시켜 보는 비유법은 가히 진중권 표라 할 만한 서술이다. 그는 그렇게 자기 문체를 갖고 있는 뛰어난 문필가이기도 하다.

진중권이 《미학 오디세이》에서 얘기하고 있는 핵심적인 내용은 미학적 사고와 예술의 본질에 관한 것이지만 그의 더 큰 관심사는 모더니즘과 탈근대에 대한 진단과 해석으로 보인다. 그것은 현대 사회 전반의 문제이면서 동시에 우리나라 문화 지형 전반의 병리적 현상과 연결되어 있는 것이기도 하다.

아직껏 우리는 길게 만나 서로를 이야기한 적이 없다. 내가 진중권을 신뢰하는 후배로 마음속에 간직하고 있으면서도 그의 《미학 오디세이》 20년에 부쳐 처음으로 이처럼 공식적으로 그에게 말을 걸게 되었다는 것을, 남들은 좀 의아해할지 모르지만 우리는 서로의 길을 그렇게 걸어왔다. 언젠가 때가 되면 아마도 우리는 한국 미학과 서양 미학에 대해 한없이 긴 이야기를 나누게 될 것이다.

그의 '미학 오디세이'가 언제 어떤 식으로 이어질지에 대해 아무런 정보가 없다. 다만 분명한 것은 그는 결코 진단에 머물 인생이 아니

기에 이에 대한 적극적인 처방을 준비하고 있으리라는 것이다. 어쩌면 이미 약방문을 써놓고 양이 몇 그램인지만 저울질하고 있으리라고 상상해 본다. 그가 존경했다는 발터 베냐민이나 내가 존경하는 게오르그 루카치, 우리 둘 다 존경하는 아르놀트 하우저의 혜안을 빌려 그가 은유로 이끌어냈던 방식으로 이야기한다면 그 처방은 직효를 볼지도 모른다.

아직 나는 나대로, 그는 그대로 그 바닥에서 놓아야 할 노둣돌이 많기에 이제까지 해온 것처럼 자신에게 충실하며 살아갈 것이다. 더 높은 차원에서 우리의 만남이 이루어질 때까지 그의 '미학 오디세이'와 나의 '답사기'가 함께 장수하기를 축원한다.

# 차례

현대 예술

## 1 가상의 파괴 24

위로부터의 미학 : 예술적 소통 체계 1

## 2 인간의 조건 54

**마그리트에 대하여**

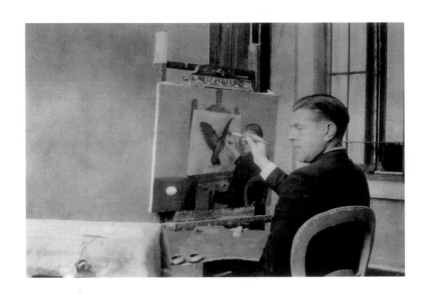

르네 마그리트(René magritte, 1898~1967)

벨기에의 화가. 1925년경 초현실주의로 전환한 뒤, 파리에서 앙드레 브르통
을 비롯한 초현실주의 화가들과 교분을 가졌다. 다른 초현실주의자들의 작
품이 주로 꿈이나 무의식을 주제로 삼은 데 반해, 언뜻 보기에 비합리적으
로 보이는 마그리트의 작품은 실은 철저하게 논리적이고 철학적인 근거 위
에 서 있다. 실제로 그는 철학에 조예가 깊었으며, 자신이 작품을 통해 철학
을 한다고 믿었다. 그의 작품세계는 크게 세 가지 주제로 나눌 수 있다. 인간
의 조건, 사물의 교훈, 말과 사물. 마그리트도 에셔처럼 이율배반이라는 문제
에 관심이 있었다. 이 두 예술가가 이 주제를 어떻게 다루는지 비교해보라.

글머리에

# 굿모닝, 헤겔

**존**경하는 헤겔George Wilhelm Fridrich Hegel, 1770~1831 선생.

좋은 아침입니다. 선생은 예술이 종말을 고할 거라고 예언하셨는데, 유감스럽게도 선생의 예언은 빗나간 거 같군요. 예술은 사멸하기는커녕 오히려 그 어느 시대보다 활발하게 발전하고 있으니까요. 온갖 유파가 명멸하고, 우리 생활에서 예술이 차지하는 위치도 날로 높아만 가고 있습니다. 이게 어떻게 된 일일까요?

얼마전 우리나라에도 곧 세상의 종말이 온다고 떠들던 무리들이 있었습니다. 그 예언이 맞았더라면, 이렇게 편지를 쓸 것도 없이 선생을 뵈러 그냥 하늘로 올라갔을 텐데요. 그 사람들이 날짜를 너무 촉박하게 잡은 게 아닐까요? 그렇지 않았다면 몇 년이나마 더 장사를 할 수 있었을 텐데 말입니다. 선생도 예술에 몇 백 년 더 말미를 주시지 그랬어요.

추신: 약오르시죠?

시공을 초월한 곳에 살다 보니 날짜 감각이 무뎌져 오늘이 그곳 날짜로 며칠인지 잘 모르겠소. 용서하시오. 당신의 친절한, 그러나 무지와 오해로 점철된 편지를 받고 느낀 바 있어 몇 자 적어 보내오. 먼저 내가 예술의 종말을 얘기했을 때, 그건 어느 날 갑자기 예술이 자취를 싹 감춘다는 뜻이 아니었소. 거기에 중대한 오해가 있는 거 같은데, 최소한의 아이큐만 있더라도 그런 오해는 하지 않았으리라 믿소. 내 말은 예술이 더 이상 진리가 생기는 결정적인 장소가 아니라는 것이었소. 알기 쉽게 통속화해서 말하자면, 그리스 시대는 예술의 시대,

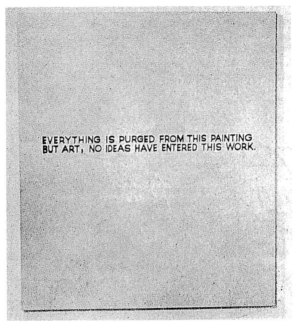

〈예술을 제외하고 이 그림은 모든 것을 배설해버렸다. 어떠한 사상도 이 그림 안에 들어 있지 않다〉 존 발데사리, 종이에 잉크, 172×142cm, 1966~1968년

사상(Idea)을 헤겔이 말하는 이념(Idea)으로 읽을 수도 있다.
예술은 이념이 떠나버린 빈자리? 이런 그림을 '개념 예술'이라고 한다.
헤겔은 예술이 개념을 표현 수단으로 이용하는 데서 예술 종말의
징후를 보았다. 우연의 일치일까?

그 이후는 종교의 시대, 그리고 근대는 철학의 시대였소.

이렇게 진리를 발견하고 표현하는 주요한 상징 형식은 시대마다 달라지는 거요. 그런 의미에서 예술이 인간의 사유에서 결정적인 역할을 하던 시대는 지났다는 거요. 알아들었소? 당신이 말하는 그 현대 예술이란 건 나도 이미 봤소. 내 생각이 맞지 않았소? 그 괴상망

측한 예술들은 더 이상 진리가 발생하는 장소이기를 그친 것 같던
데……. 안 그렇소?

추신: 아니.

존경하는 헤겔 선생!

현대의 상황을 몰라서 그러시는 거 같은데, 지금 종말을 맞고 있는
건 예술이 아니라 바로 철학입니다. 특히 선생의 철학은 온갖 비난의
표적이 되고 있죠. 이성의 독재, 총체성의 횡포 등등, 선생의 철학에
퍼부어지는 욕설만 다 모아도 책 한 권은 족히 될 겁니다. 사실 인간
의 '이성'이란 게 얼마나 취약한 토대 위에 서 있습니까! 하이데거라
는 철학자는 선생과 반대로 '철학의 종언'을 얘기하더군요. 예술이야
말로 진리가 발생하는 장소라나요? 그래선지 요즘 철학자들은 모두
시인을 닮아가고 있는 실정입니다. 철학은 시詩가 되고……. 외려 지
금이야말로 예술의 시대가 아닐까요? 어떻게 생각하시는지?

# 가상의 파괴

그림 속에 공간이 있다. 하지만 저런 공간은 있을 수 없다. 그렇지만 분명히 공간은 있다. 저건 잔인한 공간이다. 에셔와 마찬가지로 마그리트도 3차원 공간의 파괴를 주제로 한 그림을 몇 점 남겼다. 앞으로 우리는 현대 예술의 몇 가지 흐름에 대해 살펴볼 것이다. 현대 예술의 가장 큰 특징은 '대상성'이 파괴된다는 점이다. 이제 그림은 현실에 있는 어떤 것의 '재현'이기를 그친다. 왜? 클레는 "현실이 끔찍해질수록 예술은 더욱더 추상화된다"고 했다. 그 때문일까? 어쨌든 이제 예술은 '아름다운 가상'이기를 포기한다. 이제 예술은 다른 것이 되어야 한다. 뭘까?

〈백지 위임장〉 르네 마그리트, 캔버스에 유채, 81×65cm, 1965년

# 세잔의 두 제자

"마티스─색. 피카소─형태. 이 두 위대한 표지판은
위대한 목표를 지향하기 시작했다."
─칸딘스키

헤겔이 예술의 종언을 얘기했을 때, 그 진의가 무엇이었는지 알기는 어렵다. 만약 그가 정말로 그의 시대 이후에 모든 예술이 사멸할 거라고 믿었다면, 유감스럽게도 그의 예언은 분명히 빗나갔다. 예술은 여전히 살아 있으니까. 하지만 적어도 헤겔이 예술의 모범으로 생각했던 그런 유의 예술이 종말을 고한 건 사실이다. 그의 예언대로 이념과 물질이 행복한 조화를 이루고 있던 고전적 예술은 수명을 다하고, 이제 일찍이 보지 못했던 전혀 새로운 예술의 시대가 시작된다. 현대 예술은 세잔Paul Cézanne, 1839~1906에서 시작되었다고 한다. 현대 예술가 중에서 세잔의 영향을 받지 않은 사람이 거의 없을 정도로 그가 현대 예술에 끼친 영향은 깊고 폭넓다.

## 세잔의 모순

사실 세잔의 생각은 전혀 현대적이지 않고 오히려 복고적이었다. 세잔이 꿈꾼 것은 당시 주류였던 인상주의에서 다시 과거의 고전주의로 돌아가는 것이었으니까. 단, 그는 고전주의로 돌아가려고 하면서도 인상주의의 성과를 버리지 않으려고 했다. 그는 이렇게 말했다. "색과 빛이 있는 야외에서 살아 있는 푸생을 그린다."

인상주의자들은 사물이 아니라 빛을 그리려 했다. 사물은 빛의

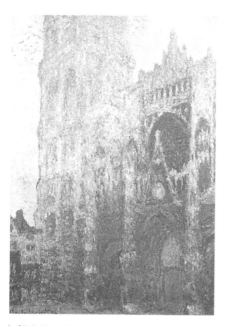

〈**루앙 성당: 아침 효과**〉 클로드 모네, 캔버스에 유채,
106×73cm, 1893년

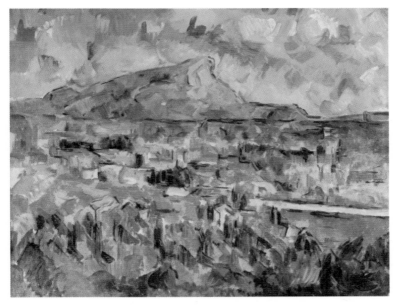

〈생 빅트아르 산〉 폴 세잔, 캔버스에 유채, 32×33cm, 1904년

상태에 따라 얼마든지 다른 색으로 보인다. 그래서 모네 Claude Monet, 1840~1926 는 같은 대상을 여러 번 그렸다. 아침에 한 번, 점심에 한 번, 저녁에 한 번. 하지만 그 결과는? 그림을 보라. 성당은 견고함을 잃고 마치 물 위에 뜬 그림자처럼 보인다! 하지만 세잔은 빛의 상태에 따라 다르게 보이는 바로 '그 대상 자체'를 그리려 했다. 저 흐늘거리는 성당에 다시 견고한 사물성을 되돌려주려고 했던 것이다. 그러면서 인상주의의 빛나는 '표면'을 포기하려고 하지도 않았다. 여기서 그의 창작의 모순이 비롯된다. 도대체 어떻게 고전주의와 인상주의라는 정반대되는 생각을 하나로 결합할 수 있단 말인가?

## 지각은 혼란스러운 것

세잔은 인간의 지각이 '혼란스러운 것'이라고 믿고 있었다. 실제로 최근의 연구에 따르면, 우리의 지각은 투시원근법처럼 소실점을 중심으로 모든 걸 질서정연하게 받아들이는 게 아니라고 한다. 우리의 눈에 시시각각 들어오는 시각적 단편들은 산만하고 혼란스럽다. 어떻게 하면 여기에 질서를 부여하여 이것들을 하나의 구조적 전체로 통합할 수 있을까? 여기서 세잔은 시각적 단편들을 마치 모자이크의 조각처럼 취급하여, 그림 속에 이 조각들을 하나의 구조적 전체로 짜맞추려고 했다. 1880년 이후에 그린 거의 모든 그림에서 하나하나의 세부는 대개 이러한 모자이크적인 구조를 보여준다. 〈생 빅트아르 산〉을 보라. 세잔의 유명한 작품 중 하나다. 그는 여러 개의 시각적 단편들을 쌓아올리면서 화면 전체를 모자이크처럼 구성하고 있다. 마치 벽돌을 쌓듯이……

## 피카소

이렇게 모자이크 단편을 쌓아올려 대상을 구성하는 세잔의 방법은 입체주의자들에게 커다란 영향을 주었다. 입체주의자들은 대상을 여러 조각으로 해체해서 다시 종합하려 했다. 그들을 입체주의자라고 부르는 이유는 그들이 세잔의 방법을, 2차원 평면과 3차원 공간의 모순을 해결하는 데 사용했기 때문이다. 입체주의자들은 사물을 여러 시점가령 전후좌우에서 본 시각적 단편들을 모아 그것들을 하나의 평면에 재조립하려고 했다.

피카소Pablo Picasso, 1881~1973의 〈도라 마르의 초상〉을 보라. 인물의 얼굴엔 앞에서 본 모습과 옆에서 본 모습이 함께 들어가 있다. 하나의 평면에 두 개의 시점이 공존하고 있는 셈이다. 이렇게 하면 2차원 평면에, 3차원 공간의 '환영'이 아니라 정말로 3차원 공간을 담을 수 있지 않는가.

물론 이는 리드Herbert Read, 1893~1968의 말대로, 세잔의 의도를 오해(?)한 것이다. 사실 세잔이 화면을 모자이크처럼 구성한 것은 지각 자체가 원래부터 혼란스럽다고 믿었기 때문이지, 2차원 평면과 3차원 공간의 모순을 해결하려고 한 건 아니었다. 그의 목표는 어디까지나 사물의 표면 그 너머에 있는 '사물 그 자체'를 그리는 데 있었다. 그 때문에 혼란스러운 지각의 편린들을 질서정연하게 정돈해 '사물'을 드러내는 것. 이게 바로 세잔이 하려고 했던 것이었다. 하지만 〈파이프 담배를 피우는 남자〉를 보라. 피카소가 얼마나 세잔의 의도와 동떨어져 있는지 잘 보여준다. 분석적 입체주의에 속하는 이 그림엔 한 남자가 의자에 앉아서 한 손에 신문을 든 채 파이프 담배를 피우고 있다고 한다. 찾아보라. 사실 난 파이프와 남자의 수염밖에 못 찾았다.

세잔은 혼란스런 단편들을 건축적으로 구성해서 '대상'을 제시하려고 했다. 하지만 피카소는 대상을 제시하는 데 큰 의미를 두지 않는 듯이 보인다. 따라서 저 혼란스럽게 널린 조각들 속에서 굳이 대상을, 말하자면 파이프 담배를 피우는 사람을 찾을 필요는 없을 것 같다. 사실 그렇게 보면 저 그림이 꼭 혼란스러운 것도 아니다. 만약 저기서 대상을 찾기를 포기하고, 저 기하학적 단편들이 모여 이루어내는 배열만을 본다고 하자. 그러면 그 속에서 심지어 어떤 조화를 볼 수 있을지도 모른다. 보라. 사실 얼마나 짜임새 있는 작품인가. 이 방향

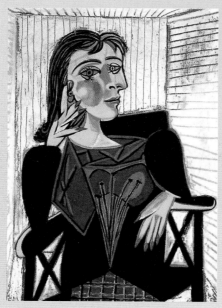

**〈도라 마르의 초상〉**

파블로 피카소, 캔버스에 유채,
92×65cm, 1937년

**〈파이프 담배를 피우는 남자〉**

파블로 피카소, 캔버스에 유채,
91×71cm, 1911년

으로 계속 밀고나가면 과연 어떻게 될까? 대상에서 해방된 자유로운 형태의 배열! 여기서 우리는 피카소가 현대 추상 예술의 발전에 끼친 영향을 볼 수 있다.

## 그리고 마티스

피카소가 세잔에게서 평면을 기하학적 단편들로 처리하는 법을 배웠다면, 마티스Henri Matisse, 1869~1954는 세잔에게서 또 다른 측면, 즉 풍부한 색채와 빛나는 표면을 발견했다. 〈모자를 쓴 여인〉은 마티스를 유명하게 만든 작품이다. 커다란 모자 밑으로 왼쪽 머리카락은 푸른색이고, 얼굴 오른쪽의 머리카락은 붉은색이다. 그녀의 얼굴엔 연보라색, 푸른색, 파란색 줄무늬가 그려져 있다.

정말로 그녀의 얼굴이 그런 색일까? 물론 그럴 리 없다. 그 때문에 이 그림은 당시의 비평가들에게 수많은 욕설을 들었고, 결국 그 욕설 중 하나가 그가 속한 그룹의 이름이 되어버린다. 야수파fauvisme. 대상의 원래 색에 관계없이 강렬한 원색 위주의 색채를 구사하는 마티스가 그들에겐 짐승처럼 보였던 모양이다. 마티스는 현대 추상 예술에 또 하나의 특징을 보탠다. 이제 색은 더 이상 대상에 종속되어 있을 필요가 없다. 대상에서 해방된 색채의 자유로운 배열!

피카소는 대상으로부터 형태를 해방시켰고, 마티스는 대상으로부터 색채를 해방시켰다. 칸딘스키Wassily Kandinsky, 1866~1944의 말대로, 이 두 사람은 '위대한 목표'를 지향하기 시작했고, 결국 현대 예술에 누구도 생각하지 못한 혁명적인 변화를 가져오게 된다. 그 변화의 본질은 어디에 있었을까?

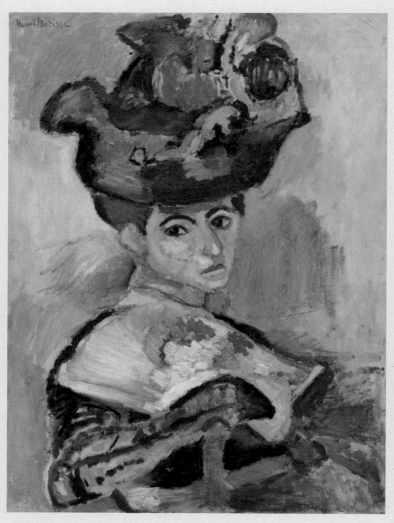

〈모자를 쓴 여인〉 앙리 마티스, 캔버스에 유채, 79×60cm, 1905년

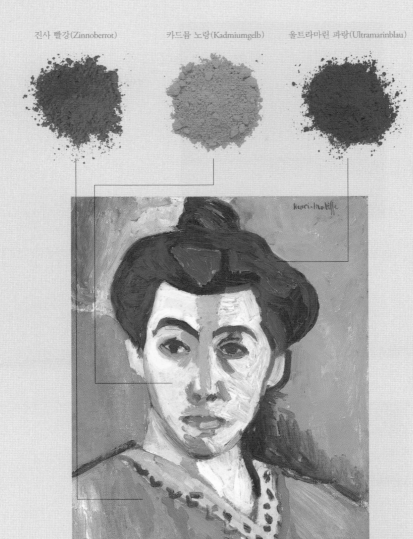

진사 빨강(Zinnoberrot)     카드뮴 노랑(Kadmiumgelb)     울트라마린 파랑(Ultramarinblau)

**〈마티스 부인의 초상〉** 앙리 마티스, 캔버스에 유채, 41×32cm, 1905년

마티스는 색채를 해방시켰다. 그의 작품 속의 색깔은 더 이상 사물의
고유색과 일치하지 않는다. 이 작품에서 우리는 그가 새로운 염료를
가지고 어떻게 색채 실험을 했는지 볼 수 있다.

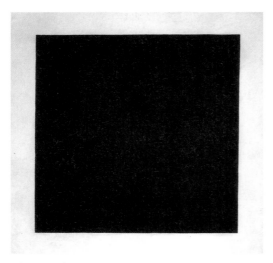

**〈검은 사각형〉** 카지미르 말레비치, 캔버스에 유채, 80×80cm, 1915년

추상의 끝은? 검은 사각형. 형태의 추상은 가장 단순한 사각형에
이르고, 색채의 추상은 검은색에 이른다. 말레비치는 자신의 창작에
'절대주의(suprematisme)'라는 이름을 붙였다.

**〈절규〉** 에드바르 뭉크, 목판에 템페라, 84×66cm, 1893년

표현주의자들이 그리려 한 것은 외부세계가 아니라 내면이었다.

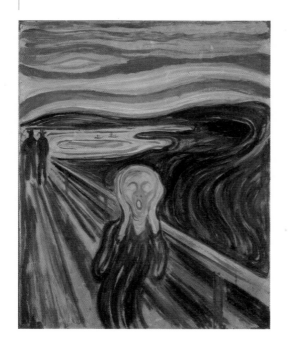

## 추상, 표현, 레디메이드

마지막으로 한마디. 모더니즘 예술의 세 가지 현상을 흔히 추상, 표현, 레디메이드라고 한다. '추상' 예술은 대상의 구체적 형태를 기하학적으로 단순화하는 경향을 말한다. 입체주의, 러시아 구성주의, 네덜란드의 데 스틸De Stijl 등이 여기에 속한다. '표현' 계열의 예술은 대상보다는 주관의 내면적 감정을 표현하려고 한다. 그러다 보니 형태가 왜곡되고 원색 위주의 강렬한 색채가 사용된다. 이 두 방향으로 첫걸음을 내디딘 사람이 피카소와 마티스다. 한편 '레디메이드'란 글자 그대로 '기성품'으로, 가령 시장에서 산 물건에 사인을 해서 예술 작품이라 우기는 거다. 이 방법은 다다이스트들이 즐겨 사용했다. 이것이 20세기 예술의 세 가지 커다란 줄기다. 아, 또 하나의 흐름이 있다. 전통적인 화법으로 현실이 아닌 환상의 세계를 그리려 했던 초현실주의. 달리Salvador Dalí, 1904~1989, 미로Joan Miró, 1893~1983, 에른스트Max Ernst, 1891~1976, 그리고 이 책의 주인공 마그리트……

# 가상의 파괴

이제까지 우리는 시각적 가상의 역사를 추적해왔다. 피카소와 마티스는 가상의 역사에 또 한 번의 변화를 일으킨다. 이제 가상은 파괴된다. 이미 물질세계를 넘어서려 했던 중세 예술은 자연의 대상이 가진 원래 형태나 색채에서 벗어나 형태와 색채의 자유로운 배열을 즐길 수 있었다. 하지만 거기서도 대상이 완전히 사라진 건 아니었다. 현대에 오면 예술은 더 이상 무언가의 가상이기를 그친다. 이제 그것은 다른 것이 된다.

## 회화

흔히 우리는 그림을 볼 때 '무엇을 그린 것인가' 하고 묻게 된다. 우리의 일상적인 언어 습관에 따르면, '그리다'라는 동사 자체가 이미 그려지는 대상을 함축하고 있기 때문이다. 이어서 우리는 그림을 현실

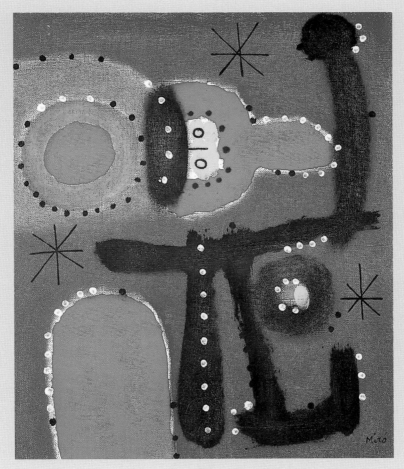

〈회화〉 호안 미로, 캔버스에 유채, 100×71cm, 1954년

혹은 허구 속의 대상과 동일시<sup>identify</sup>한다. '이건 테이블이다' 혹은 '최후의 만찬이다'. 아리스토텔레스는 이것만으로도 '재인식'의 기쁨을 맛볼 수 있다고 했다. 하지만 미로의 작품에는 우리가 그림을 볼 때 당연히 기대하는 것, 즉 식별 가능한 대상이 빠져 있다. 도대체 무엇을 그린 것인가? 아무리 찾아봐도 소용없다. 이 그림은 아무것도 재현하고 있지 않으니까. 미로는 그림 아닌 그림에 〈회화<sup>peinture</sup>〉라는 제목을 붙였다. 시사적이지 않은가? 회화?

## 형태와 색채의 해방

대상성의 파괴는 형태와 색채의 해방을 가져온다. 이제 형태와 색채는 대상을 재현할 의무에서 해방되어 자유로이 유희하게 된다. 클레 <sup>Paul Klee, 1879~1940</sup> 역시 대상을 재현하려고 하지 않았다. 그의 작품은 단순화된 추상적 형태를 띠거나 종종 어린아이의 그림을 떠올리게 한다. 실제로 그는 아동화와 원시 미술에 관심이 있었다고 한다. 클레의 〈지저귀는 기계〉를 보라. 여기서 중요한 건 재현 대상과 얼마나 닮았는가 하는 것이 아니라, 형태 자체가 지닌 아름다움이다. 하지만 그의 작품에서 무엇보다도 중요한 것은 미묘한 색조의 뉘앙스다. 그의 작품세계는 어디까지나 새로운 색조<sup>tone</sup>를 창조하는 데 있었으니까. 그는 1910년의 일기에 이렇게 적고 있다. "자연과 자연 연구보다 더 중요한 것은 화구통 속 내용물에 대한 화가의 태도다."

예술의 과제는 더 이상 자연을 정확히 재현하는 게 아니다. 문제는 색조의 아름다움을 창조하기 위해 화구통 속의 내용물<sup>물감</sup>을 어떻게 조합하느냐다.

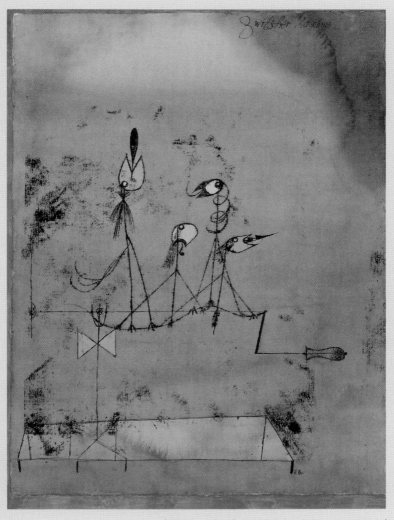

〈**지저귀는 기계**〉 파울 클레, 종이에 수채, 64×48cm, 1922년

## 음악을 향하여

대상성에서 해방되어 형태와 색채의 자유로운 배열이 될수록, 회화는 점점 더 음악을 닮아간다. 왜? 음악 역시 전혀 현실을 묘사하지 않는 음표들의 자유로운 배열이니까. 실제로 클레의 작품은 '음악성'을 띠고 있어, 감성이 섬세한 사람은 그의 색조에서 미묘한 음조tone를 느낄 수 있다고 한다. 시인 릴케Rainer Maria Rilke, 1875~1926는 어느 편지에서 이렇게 말했다.

그가 바이올린을 연주한다고 말하지 않았더라도, 저는 여러 가지 점에서 그의 그림들이 음악을 옮겨 적은 것transcription임을 알 수 있었습니다.

칸딘스키 역시 의도적으로 회화를 음악에 접근시키려 했다. 그는 저서 《예술에서의 정신적인 것에 관하여》에서 회화를 두 부류로 나누면서 이렇게 말한다.

첫째는 분명하게 나타나는 단순한 형태에 종속되는 단순한 구성으로, 나는 이를 선율적 구성이라 부른다. 둘째는 복합화된 구성으로서, 이는…… 주요 형태에 여러 형태가 종속된 구성이다. ……이 복합화된 구성을 나는 교향악적 구성이라 부른다.

〈흰색 위에 2〉를 보라. 그는 이 그림을 교향악적 구성Komposition에 따라 작곡Komposition했다고 한다. 한갓 비유에 불과한 것이 아니다. 그는 저서 《점, 선, 면》에서 음악을 어떻게 점, 선, 면이라는 회화의 세 가

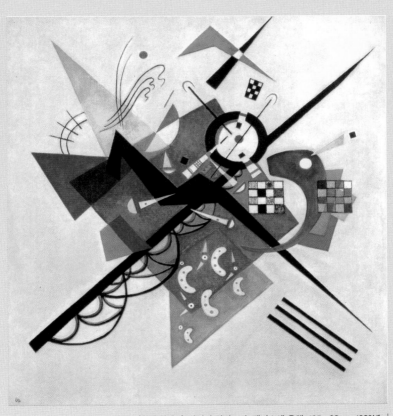

**〈흰색 위에 2〉** 바실리 칸딘스키, 캔버스에 유채, 105×98cm, 1923년

점, 선, 면, 리듬, 선율, 화성······. 음악이 들리는가?

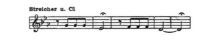

V. Symphonie Beethovens. (Die ersten Takte.)

베토벤의 교향곡 5번
(제1음절)과 이를 점으로
옮겨놓은 것

지 기본 요소로 번역할 수 있는지 자세히 설명하고 있다. 위는 베토벤Ludwig van Beethoven, 1770~1827의 교향곡 5번⟨운명⟩ 제1음절을 점으로 옮겨놓은 것이다. 어떤가? 앞에서 얘기한 그의 두 저서는 꼭 읽어보도록! 당신이 예민한 감성을 가졌다면, 칸딘스키의 작품에서 교향곡을 들을 수 있을 테니까.

## 오브제로

칸딘스키에 따르면 점, 선, 면은 회화의 세 가지 요소다. 다빈치는 점, 선, 면, 체體를 얘기했다. 양자를 비교해보라. 칸딘스키의 회화에는

'체'가 빠져 있다. 뭔가 시사하지 않는가? 더 이상 점, 선, 면을 합하여 구체적 형체를 이룰 필요가 없다! 대상을 재현하려 했던 고전적 회화는 재현 대상을 가리키는 일종의 '기호'였다. 하지만 재현을 포기한 현대 예술은 더 이상 그 무언가의 '기호'이기를 그친다. 기호의 성격을 잃은 이상, 작품은 논리적으로 일상적 사물과 구별되지 않고, 그 자체가 하나의 아름다운 사물<sup>objet</sup>이 되어버린다.

여기서 현대 예술의 오브제화<sup>化</sup>가 시작된다. 원래 '오브제'란 예술에 일상적 사물을 그대로 끌어들이는 것을 말한다. 라우션버그<sup>Robert</sup>

〈침대〉 로버트 라우션버그,
퀼트 이불과 베개에 유채, 189×17cm, 1955년

마요카 해안의 호안 미로

Rauschenberg, 1925~2008의 〈침대〉를 보라. 그는 침대를 그리는 대신, 실제 침대에 페인트칠을 해 벽에 걸어놓았다. 왼쪽의 사진 속 인물은 미로 다. 그는 마요카 해안에서 기묘하게 생긴 부유물을 줍고 있는데, 이런 걸 '오브제 트루베objet trouvé, 발견된 사물'라고 한다. 작품과 일상적 사물의 구별은 사라졌다. 자연 속에서 우연히 발견한 기묘한 형상이라고 예 술 작품이 되지 말란 법이 어디 있는가?

## 의미 정보에서 미적 정보로

현대 예술은 그림 밖의 어떤 사물을 지시하지 않는다. 지시하는 게 있다면 오직 자기 자신뿐이다. 여기서 의미 정보에서 미적 정보로의 전환이 시작된다. 우리는 예술 작품의 정보 구조를 둘로 나눌 수 있 다. 가령 루벤스Peter Paul Rubens, 1577~1640의 〈파리스의 심판〉을 생각해보 라. 우린 이 작품 속의 장면에 대해 이미 알고 있다. 이게 바로 그 작 품의 '의미 정보'다. 이제 이 내용을 머릿속에서 지워버려라. 나아가 그림 속에 보이는 형체들이 인물이며, 나무며, 들판이라는 사실까지 도 잊어버려라. 그럼 그림 속엔 순수한 형태와 색채만 남는다. 이게 바로 작품의 '미적 정보'다. 의미 정보를 중시한 고전 회화에선 형태 나 색채가 주제에 종속되어 있었다. 하지만 재현을 포기한 현대 예술 엔 내용이나 주제가 있을 수 없다. 다만 색과 형태라는 형식 요소 자 체가 가진 아름다움, 즉 미적 정보만 있을 뿐이다. 현대 예술을 보고 "저게 뭘 그린 거냐"고 물으면 실례가 되는 건 이래서다. 알겠는가?

# 전람회에서

플라톤 그림 대신 진짜 과일 접시라……. 의미심장하지?

아리스 뭐가요?

플라톤 상식을 깨고 있잖아. 원래 저 과일 접시는 액자 안에 들어가 있어야 하는데 말일세. 어쩌면 현대 예술이 꼭 저런 꼴인지도 몰라.

아리스 무슨 말씀이죠?

플라톤 예술이 사물오브제이 되어버렸잖나. 라우션버그의 〈침대〉를 생각해보게. 페인트칠한 침대가 그대로 예술 작품이 되고…….

아리스 하지만 〈상식〉의 경우엔 좀 다르죠.

플라톤 왜?

아리스 액자는 물론이고, 그 위에 놓인 과일 접시까지도 사실은 그림이니까요.

플라톤 내 참, 그건 별로 중요한 문제가 아니야. 그럼 액자와 과일 접시를 그림 밖으로 꺼내놓기로 하지. 사진을 보게. 이제 됐나?

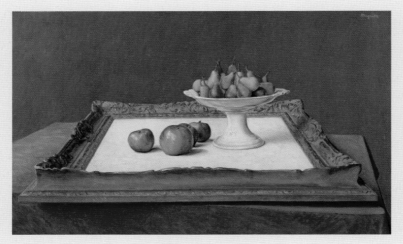

〈상식〉 르네 마그리트, 캔버스에 유채, 48×78cm, 1945년

영화 〈사물의 교훈 혹은 마그리트〉의 한 장면

아리스 ······.

## 팔레트 위의 물감

플라톤 오브제화는 기호학적으로 아주 재미있는 현상을 낳지. 가령 어느 화가가 자기가 매일 쓰는 팔레트를 그림으로 그렸다고 하세.

아리스 재미있군요. 그런데요?

플라톤 팔레트는 원래 물감을 담는 도구니까, 물론 그 그림 속의 팔레트에도 물감을 그려넣어야겠지?

아리스 물론이죠.

플라톤 그럼 아주 재미있는 현상이 벌어진다네. 논리학에서 말하는 '자기 지시'라는 현상 말일세.

아리스 무슨 말씀인지······?

플라톤 자, 생각해보게. 물감은 아무것도 지시하지 않는 순수한 물질이야. 하지만 이 물감이 일단 그림에 사용되면 더 이상 물감이 아니겠지?

아리스 물론이죠. 그건 벌써 그림이죠.

플라톤 그렇지. 그리고 그림은 이제 현실 속의 대상을 가리킬 걸세.

아리스 예. 가령 사과라든지 과일 접시라든지······.

플라톤 하지만 팔레트 그림을 생각해보게. 물감은 자신을 부정해서 그림이 되고, 이 그림은 다시 자신을 부정해서 현실의 물감, 결국 자기 자신을 가리키게 되지. ~(~A)＝A!

아리스 어?

플라톤 가령 라우션버그의 〈침대〉도 마찬가지. 페인트칠한 침대를

벽에 걸어놓음으로써 침대는 예술 작품이 되고…….

아리스 이 예술 작품은 다시 침대를 가리킨다?

플라톤 그렇지. 자기를 가리키는 사물. 이게 바로 현대 예술이란 얘길세. 가령 피카소가 작품에 실제의 신문지를 찢어 붙였을 때 그 신문지도 역시 결국은 자기한테로 돌아오게 되는 거지.

아리스 침대는 침대, 신문지는 신문지…….?

## 물감은 물감이다

플라톤 예술의 오브제화란 예술에 일상적 사물을 끌어들이는 것만을 얘기하는 게 아냐. 예술 자체가 하나의 사물이 된다는 얘기지.

아리스 예?

플라톤 가령 고전적인 회화의 경우엔 이런 기호학적 절차를 거치게 되지. 물감→그림→대상.

아리스 그런데요?

플라톤 하지만 미로의 그림 생각나나? 그건 무얼 가리키지?

아리스 아무것도 아니죠.

플라톤 결국 그 그림은 '그림→대상'으로 나아가지 못하고 있다네. 그게 가리키는 게 있다면, 오직 자기 자신뿐이지. 물감→그림→물감!

아리스 물감은 물감이다? 그게 무슨 의미가 있을까요, A = A?

플라톤 그 작품은 아무것도 '의미'하지 않는다니까. 그건 그냥 물감일 뿐이야. 그러니 그저 물감의 색과 형태 배열의 아름다움을 보고 즐기면 되는 거야.

아리스 세상에…….

## 아름다운 물건

플라톤 아무것도 가리키지 않는 이상 현대 예술은 더 이상 '기호'라고 할 수가 없어. 그건 그냥 하나의 아름다운 물건일 뿐이지.

아리스 하지만 제 자신을 가리킨다면서요?

플라톤 이 친구야, 기호의 본질은 원래 자신이 아니라 '다른' 사물을 대신하는 데 있는 거야.

아리스 그런가요?

플라톤 이제 한번 생각해보게. 미로가 그린 그림이나 그가 마요카 해안에서 주운 부유물이나 아름다운 사물이라는 점에선 동일하겠지?

아리스 그렇게 보면 그럴 수도 있겠죠.

플라톤 이제 '발견된 오브제'라는 생각이 나오게 된 이유를 알았나?

아리스 예술은 사물이 되고, 사물은 예술이 되고……?

플라톤 그렇지. 예술을 굳이 힘들게 할 필요가 없어. 예술은 길바닥에서 줍는 거야.

아리스 …….

## 가상의 파괴

플라톤 어떤가? 마음에 드는 작품이 있나?

아리스 아뇨. 하나도…….

플라톤 안 됐군. 자네가 좋아하는 '재인식'의 기쁨을 주는 작품이 하나도 없어서.

아리스 선생님은요? 마음에 드는 작품이 있나요?

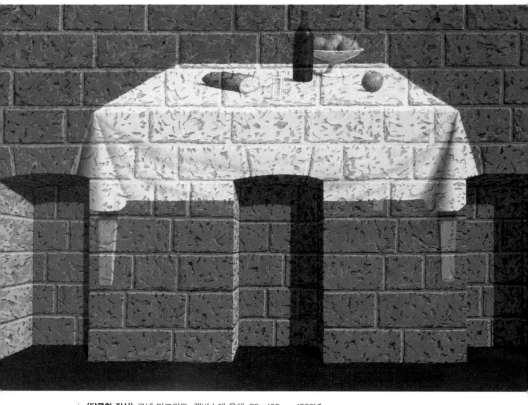

〈**달콤한 진실**〉 르네 마그리트, 캔버스에 유채, 89×130cm, 1966년

**플라톤** 난 물론 몬드리안<sup>Piet Mondrian, 1872~1944</sup>이지. 기하학적 형태에 삼원색…… 세상의 모든 형태를 추상하면 기하학적 형태에 도달하고, 모든 색채를 추상하면 삼원색에 도달하니까. 그건 바로 이데아를 상기하는 과정이기도 하지.

**아리스** 다른 작품은요? 가령 피카소라든지…….

**플라톤** 그도 괜찮아. 특히 대상을 기하학적 단편으로 처리할 땐…….

**아리스** 마티스는요?

**플라톤** 온갖 색채를 적나라하게 휘둘러대는 자 말인가? 별로.

**아리스** 하긴 기하학엔 색채가 없으니까…….

**플라톤** 그래도 이 시대의 예술은 전반적으로 마음에 드는 편이야. 최소한 실물과 같은 얄팍한 눈속임을 주진 않으니까.

**아리스** (눈속임 좀 하면 어때서…….)

**플라톤** 어떤가? 예술은 더 이상 '가상'이 아냐. 그건 또 하나의 현실이지. 멋있지 않나? 가상 대신에 새로운 현실을 창조한다…….

**아리스** (아뇨. 하나도.) 아, 저기 탁자가 있군요. 앉아서 좀 쉴까요?

**플라톤** 어어, 조심!

쾅!

**아리스** 으악!

**플라톤** 마그리트의 심오한 뜻을 이제 알겠느뇨? 뭐, 허구를 이용해 진리를 말한다고! 크크크…….

**아리스** 이런 젠장…….

**플라톤** 진실에 이르는 길은 험하나, 진실은 달콤한 것…….

# 인간의 조건

2

이제부터는 현대의 예술론들을 살펴보고자 한다. 먼저 우리는 예술을 하나의 소통 체계로 간주하고, 그 체계를 이루는 여러 지절(枝節)을 더듬어가게 된다. 과연 '예술'은 그중 어느 지절에 숨어 있을까? 예술적 소통 체계의 지절을 연구하는 데에는 여러 가지 방법이 사용되는데, 크게 철학적 방법과 과학적 방법으로 나누자. 여기서는 철학적 방법들을 살펴보게 된다. 철학의 영원한 주제는 주관과 객관의 문제다. 현대 철학도 다르지 않다. 현대 미학은 바로 이 문제를 해결하려는 철학자들의 노력과 밀접한 관계가 있다. 시작해볼까?

오른쪽 그림을 보라. 창가에 놓인 이젤 위에 다시 그림이 얹혀 있다. 그 속을 보라. 나무가 보인다. 이 나무는 아주 애매한 위치에 있다. 나무는 창 밖의 세계에 '실재'하는 나무일 수도 있다. 아니, 어쩌면 캔버스에 그려진 '재현'일지도 모른다. 나무는 그림 '속'에 있는가, '밖'에 있는가? 이제 그림에서 눈을 떼라. 당신은 지금 길거리의 나무를 보고 있다. 그 나무는 당신의 머리 '속'에 있는가, 아니면 '밖'에 있는가? 전자라고 생각하면 관념론자고, 후자면 실재론자다. 상식적으로 생각하면 간단할지 모르나 철학적으론 그렇지가 못하다. 왜?

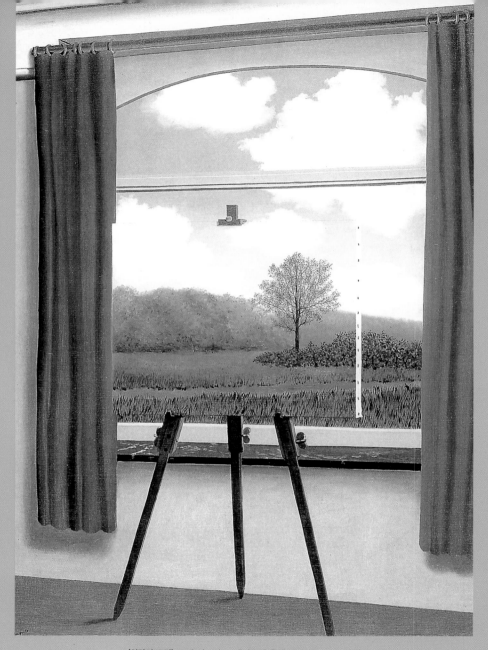

〈인간의 조건〉 르네 마그리트, 캔버스에 유채, 100×81cm, 1933년

# 예술과 커뮤니케이션

아마 영국이었을 게다. 어느 백작이 아프리카에서 온 하인보고 통닭 다섯 마리를 멀리 떨어진 곳에 사는 친구에게 갖다주라고 심부름을 시켰다. 하인의 충직성도 통닭 냄새를 이길 순 없었다. 가는 도중에 두 마리를 먹어치웠다. 누가 알아? 하인은 나머지 세 마리와 주인이 전하는 쪽지를 그 친구에게 전했다. 하지만 쪽지를 읽은 주인의 친구가 두 마린 어딨냐고 물었다. 하인은 너무 놀라 입이 벌어졌다. 아니, 아무도 본 사람이 없는데, 그걸 어떻게 알았지?

그 뒤에 주인이 하인한테 다시 똑같은 심부름을 시켰다. 그러나 그에게도 머리가 있었다. 분명히 그건 이 쪽지와 관련이 있다. 이 녀석이 내가 먹는 걸 보고 일러바친 모양이다. 이번엔 들키지 말아야지. 하인은 쪽지를 바위 뒤에 꼭꼭 숨겨두고, 쪽지가 보지 못하는 곳에서 손가락을 쪽쪽 빨며 다시 통닭 두 마리를 꿀꺽. 어떻게 됐을까?

## 커뮤니케이션 모델

예술은 정보 소통의 과정이다. 무슨 정보? 아마 다른 매체로는 전달할 수 없고 오직 예술로만 전달할 수 있는 그런 정보일 게다. 이걸 '예술적 정보'라 해두자. 우린 앞에서 예술적 정보의 구조를 의미 정보와 미적 정보로 나눈 바 있다.

모든 소통에는 두 개의 끝이 있다. 정보를 보내는 발신자와 그것을 받는 수신자다. 두 사람을 매개해주는 매체도 필요하다. 어떻게 시공간적으로 멀리 떨어져 있는 사람에게 자기 생각을 전달할 수 있단 말인가? 텔레파시로? 백작의 쪽지같이 발신자와 수신자를 연결해주는 매체를 전언message이라 부른다. 가여운 그 하인은 이것을 알았어야 했다.

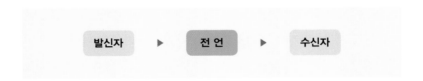

하지만 이것으로만 소통이 이루어지지는 않는다. 어느 날 그녀가 나에게 남몰래 쪽지를 보냈는데, 거기엔 이상한 숫자만 적혀 있다. 1001001, 1101110, 1101111……. 이게 무슨 소리지? 둘 사이에 미리 약속이 되어 있지 않으면 이 쪽지는 헛소리에 불과하다. 이처럼 전언을 만들 때 우린 어떤 약속에 따르는데, 이 약속을 약호code라 한다. 이제 이 암호를 컴퓨터 자판을 읽는 국제적인 약속ASCII 코드에 따라 풀어보자.

| 2진 | 10진 | 자판 |
| --- | --- | --- |
| 1001001 | 73 | I |
| 1101110 | 108 | l |
| 1101111 | 111 | o |
| 1110110 | 118 | v |
| 1100101 | 101 | e |
| 1111001 | 121 | y |
| 1101111 | 111 | o |
| 1110101 | 117 | u |

"I love you." 얼마나 좋을까! 그녀는 하고 싶었던 말을 2진 부호로 짜고, 난 거꾸로 2진 부호를 말로 풀었다. 그녀처럼 약호를 사용해 전언을 짜는 작업을 약호화encode라고 한다. 반면 나처럼 약호로 이 전언을 푸는 것을 해독decode이라고 한다. 물론 약호화와 해독은 정반대의 순서로 이루어진다. 이제 이걸로 위의 소통 모델을 보충하면 아래와 같다.

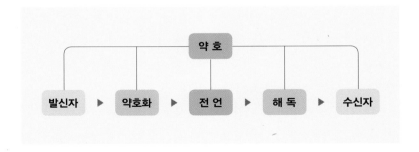

## 예술의 커뮤니케이션 모델

이 모델을 예술에 적용할 순 없을까? 왜 없겠는가. 예술가는 '발신자' 다. 그는 먼저 머릿속으로 작품을 구상한다. 이 구상을 디자인[design]이 라 부르자. 이어서 그는 이 디자인을 물감, 음향, 신체 등 여러 가지 재료를 이용해 물질적 형태로 구현한다. 이를 퍼포먼스[performance]라 부르자. 이는 일종의 '약호화'로 볼 수 있다. 작품이 완성되면, 작가는 이를 청중, 관객, 독자에게 발송한다. 이때 작품은 예술가가 전달하려 는 예술적 정보의 담지체, 즉 '전언'인 셈이다.

금쪽 같은 시간을 쪼개 작품을 보러 간다. 드디어 미술관. 그림 앞 에서 신경을 곤두세운다. 거꾸로 걸렸나? 뭘 주장하는 거지? 물어볼 수도 없고. 이땐 주위를 둘러봐서 분위기 있게 생긴 사람을 골라 그 사람 하는 대로 대충 따라하면 된다.

어떤 그림은 그냥 지나치고, 어떤 그림 앞에선 오래 머물고. 물론 심각한 표정은 필수다. 이렇게 작품을 감상[지각]하는 건 일종의 정보 '해독'이다. 이럭저럭 여기에 성공할 경우 예술가의 머리에서 떠난 정 보는 마침내 목표인 '수신자'의 머리에 도달하고, 이로써 예술적 소통 은 완수된다.

물론 그러기 위해선 수신자가 예술언어를 알고 있어야 한다. 이것 이 예술적 소통에 사용되는 '약호'다. 약호를 모르면 작품을 제대로 감상할 수도, 평가할 수도 없다. 동일한 대상이라도 예술언어가 다르 면 얼마나 다른 모습으로 묘사되는가?

가령 같은 사물이라도 고전주의, 인상주의, 입체주의에서 얼마나 달라지는가? 예술에 문외한인 나 같은 사람들은 대개 고전주의적 취

향을 갖고 있어 현대 예술도 이 케케묵은 예술언어에 따라 해독하려 하는데, 이때 그 전형적인 반응이 나온다. 저게 뭘 그린 거냐? 유감스럽게도 이렇게 물었다간 무식하단 소릴 듣는 게 요즘 분위기다.

자, 이제 마지막으로 여기에 비평을 첨가하자. 비평은 예술적 소통 체계의 방향을 조정하는 일종의 피드백feedback 메커니즘으로 볼 수 있다. 그럼 우린 다음과 같은 예술적 소통 체계의 모델을 얻게 된다. 근사하지?

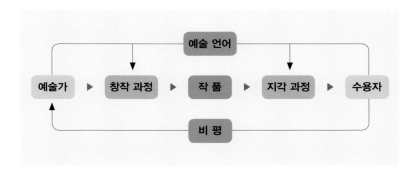

# 마그리트의 세계 1

## 인 간 의  조 건

**저무는 해**

당신이 실재론자라고 하자. 당신은 의식에 비친 '상(象)'과 똑같은 게 바깥에 실제로 있다고 믿는다. 정말로 그런지 확인해보자. 그러려면 당신은 당신의 의식 밖으로 빠져나와서, 당신의 의식 속의 '상'과 바깥 '세계'를 비교해야 한다. 망치로 당신의 머리를 깰 순 없으니, 그림으로 깨보자. 저 유리창이 당신의 의식이라 하자. 창틀 밑엔 방금 깬 당신의 의식이 파편처럼 흩어져 있다. 파편들엔 당신 머릿속에 떠올랐던 상이 아직도 남아 있다. 깨진 창 틈으로 바깥 세계를 보라. 저무는 해가 보인다. 파편에 묻어 있는 해와 일치한다. 당신은 옳았다!

**확대경**

하지만 꼭 그러리라는 법은 없다. 난 관념론자다. 난 의식 속의 상은 내 주관이 만들어낸 허깨비라고 믿는다. 바깥 세계는 내 머릿속의 세계와 전혀 다르게 생겼을지도 모르고, 심지어 바깥엔 아무것도 없을지 모른다. 확인해보자. 당신은 무식하게 유리창을 깼지만, 사려 깊은 사람은 문제를 그렇게 폭력적으로 해결하지 않는다. 난 유리창을 슬쩍 열겠다. 열린 틈으로 보라. 밖은 암

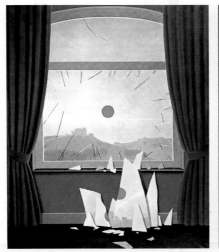 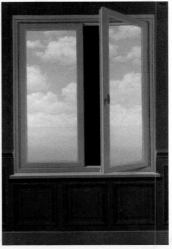

〈저무는 해〉 르네 마그리트, 캔버스에 유채,
162×130cm, 1964년

〈확대경〉 르네 마그리트, 캔버스에 유채,
176×115cm, 1963년

흑이다. 의식 속의 푸른 하늘과 흰 구름은 허깨비였다. 거 봐, 내 말이 맞지.
과연 어느 쪽이 옳을까?

### 무대 밖으로?

이 문제가 해결되려면 우리가 의식 작용이 일어나는 무대 밖에 서 있어야
한다. 즉 우리가 '의식' 밖으로 걸어나와서, 우리 의식의 '안'과 '밖'을 비교
할 수 있어야 한다. 만약 우리가 의식 밖으로 빠져나갈 수 있다면, 우리 의식
'안'의 상이 '밖'의 모습과 일치하는지, 아니면 그걸 왜곡했는지, 또는 아예
허깨비에 불과한지 확실히 알 수 있을 거다. 하지만 우리가 어떻게 우리의
'의식'을 벗어난단 말인가? 망치로 머리를 깨뜨린다고 될 일이 아니다. 못 믿
겠으면 직접 해보시든지……

# 세잔의 회의

정물화 하나를 그리기 위해 세잔은 100번의 작업을 했고, 초상화 하나를 그리기 위해 모델을 150번이나 자리에 앉혔다. 우리가 그의 작품이라 부르는 것도 사실은 세잔 자신에겐 그림을 그리기 위한 습작에 불과했다. 왜 그래야 했을까? 그건 그가 어쩜 이룰 수 없을지도 모르는 목표를 추구했기 때문이리라. 그는 고전주의와 인상주의의 대립을 극복하려고 했다. 하지만 뚜렷한 윤곽과 고유색을 가진 대상의 항구적인 모습을 포착하라는 고전주의의 요구와, 대상에 반사된 빛이 눈에 부딪힐 때의 순간적 인상을 포착하라는 인상주의의 요구를 어떻게 일치시킨단 말인가.

생애 중반에 그는 인상주의에 심취한다. 인상주의자들은 빛의 시각적 효과를 위해 캔버스에서 어두운 색을 몰아냈다. 어둠이 없으니 화면은 깊이가 사라져 평면적인 느낌을 준다. 색이란 곧 반사된 빛이다. 사물의 색은 빛의 조건에 따라 달라진다. 그래서 그들은 사물의 고유

색이라는 생각도 없애버렸다. 이제 사물의 항구적인 모습은 사라지고 시시각각 달라지는 표면만 남는다. 빛은 사물을 차별하지 않기에, 대상과 배경을 뚜렷이 구분해주던 윤곽선도 사라진다. 이렇게 빛의 효과를 담으려다 보니, 중량감이 사라져 사물이 마치 물 위에 뜬 그림자처럼 보이게 되었다. 흐물흐물……

하지만 사물은 어디까지나 사물이다. 그러므로 사물에 마땅히 원래의 실체감을 돌려주어야 한다. 여기서 세잔은 인상주의의 빛나는 표면을 포기하지 않으면서 동시에 사물에 실체감과 입체감을 준다는 목표를 세운다. 말하자면 사물의 '겉'과 '속'을 동시에 그리려 했다. 하지만 이게 어디 쉬운 일인가? 그래서 그는 같은 그림을 수십, 수백 번 고쳐 그려야 했다. 어떤 사람은 이걸 세잔의 '자살 행위'라고 불렀다. 사실 세잔 자신도 자기가 세운 목표를 끊임없이 의심했다고 한다. 그래서 그는 남들에게 자신의 목표를 설명하는 걸 포기하고 묵묵히 그리고 또 그렸다. 주기적으로 찾아오는 우울증과 발작에 시달리면서……

## 원초적 지각

지금 당신이 어떤 사물을 바라보고 있다고 하자. 당신의 눈은 가만히 있지 않고 사물의 윤곽을 따라 이리저리 움직일 것이다. 사물을 지각하려면 눈이라는 신체 기관이 부지런히 움직여야 한다. 사물을 바라볼 때, 당신의 눈은 한 곳에 고정되어 있지 않다. 만약 그렇다면 당신은 사물을 제대로 지각할 수 없을 거다. 본다는 것은 인상주의자들이 생각한 것처럼 망막적 현상이 아니라 인간이 자신을 외부세계와 물

〈**가짜 거울**〉 르네 마그리트, 캔버스에 유채, 54×81cm, 1935년

지각이 이루어진 첫 순간에 보는 것과 보이는 것은 구분되지 않는다. 마그리트 작품세계의 주제는 메를로퐁티의 철학과 완전히 일치한다. 왜 그가 마그리트를 몰랐을까?

리적, 정신적으로 관련을 맺는 복합적 과정이다. 지각은 순전한 정신 작용도 아니고, 물론 순전한 신체 운동도 아니다. 그 속엔 양자가 미처 분리되지 않은 채 융합되어 있다.

또 당신이 '빨간'색을 보았다고 하자. 개는 빨간색을 지각하지 못한 다고 한다. 그럼 빨강은 빛의 객관적 성질인가? 아니면 우리의 눈이 만들어낸 주관적 효과인가? 그러나 지각이 이루어지는 최초의 순간 엔 이런 문제가 일어나지 않는다. 우린 그냥 바라볼 뿐, 빨간색이 '보 는 행위'에 속하는지, '보이는 사물'에 속하는지 묻지 않는다. '보는 것'과 '보이는 것'의 구별은 나중에 이 지각 체험을 돌이켜 생각할 때 <sub>이걸 철학적 용어로 '반성'이라고 한다</sub> 비로소 생기는 거다.

모든 철학자에게 그렇듯이, 메를로퐁티<sup>Maurice Merleau Ponty, 1908~1961</sup>에 게도 가장 큰 문제는 주관과 객관의 대립을 극복하는 거였다. 그는 이 문제를 어떻게 해결하려 했을까? 그의 방법은 주관과 객관이 미처 분리되지 않은 지각의 세계로 돌아가는 것이었다. 왜? 원초적 지각 속엔 신체와 정신, 주관과 객관이 함께 녹아 있으므로. 거기선 주객의 대립이 원초적으로 극복되어 있다. 그러니 어디에서고 주객의 대립 을 극복할 실마리를 찾아야 한다면, 마땅히 여기서 찾아야 하지 않겠 는가.

## 체험된 원근법

메를로퐁티는 세잔을 좋아했다. 앞에서 말했듯이, 세잔은 고전주의와 인상주의, 보는 화가와 생각하는 화가, 감각과 판단을 통일하려 했다. 하지만 고전주의는 '사유'의 그림이고, 인상주의는 어디까지나 '보는'

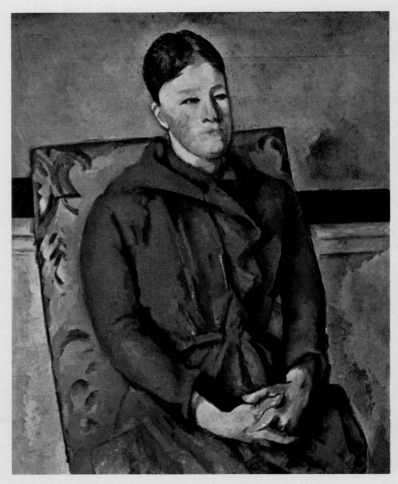

〈노란 등받이의자에 앉은 세잔 부인〉 폴 세잔, 캔버스에 유채, 81×65cm, 1890~1894년

그림이다. 고전주의의 투시원근법은 논리적 '판단'의 산물이지만, 인상주의의 빛의 효과는 '감각'의 산물이다. 사유와 감각이 나뉘지 않고 함께 어우러진 세계가 과연 존재하는가? 물론이다. 바로 원초적 지각의 세계다. 메를로퐁티가 세잔을 좋아한 까닭은, 세잔이 추구하는 예술세계가 그가 말하는 반성 이전의 지각세계와 같다고 보았기 때문이다.

최근의 심리학 연구에 따르면, 우리가 실제로 지각하는 원근법은 기하학적 원근법도 아니고, 사진기의 원근법도 아니라고 한다. 우리가 지각 속에서 '체험하는 원근법perspective vécue'은 투시원근법과 상당히 다르다.

가령 〈노란 등받이의자에 앉은 세잔 부인〉을 보라. 의자에 앉은 부인의 양쪽으로 벽지의 검은 줄무늬가 보일 거다. 자를 대보면 양쪽 끝이 직선을 이루지 않고 상당히 어긋나 있는 걸 알 수 있다. 이건 실수가 아니다. 왜냐고? 심리학에 따르면, 일상적 지각에선 직선의 가운데를 물체로 가리면 선의 양쪽 끝이 서로 어긋나는 것처럼 보인다고 한다. 말하자면 오히려 세잔이야말로 정확히 보았던 거다. 얼마나 놀라운 관찰력인가.

## 신체의 코기토

세잔의 그림은 혼란스럽게 보인다. 당시 사람들이 보기에 그는 감각의 혼돈에 빠져 있었다. 사람들의 눈에 그의 그림은 '술독에 빠진 오물 청소부의 그림'처럼 보였다. 그건 세잔이 사물을 지각에 비친 그대로, 말하자면 신체의 코기토가 지각한 대로 그리려고 했기 때문이

다. 물론 고전주의자들이라면 기하학적 지식에 따라 줄무늬의 양끝을 서로 정확히 일치시킬 것이다. 하지만 적어도 지각하는 최초의 순간에 사물의 모습은 혼란스럽게 나타날 수밖에 없다. 이 혼란한 지각상을 우리는 논리적 반성을 통해 정돈하게 된다. 하지만 세잔은 투시원근법에 따라 혼란한 지각을 정돈하는 걸 포기하고, 여기서 발걸음을 멈춘다. 왜?

메를로퐁티에 따르면, 지각의 주체는 '사유'가 아니라 혼탁한 '신체'다. 따라서 지각이 데카르트의 '사유'처럼 맑고 투명할 순 없다. 그럼에도 불구하고 이 불투명한 지각이야말로 모든 지식의 근원이다. 유리처럼 투명한 논리적 사유, 의기양양한 과학의 세계도 사실은 이 근원적인 지각 위에 세워진 가건물일 뿐이다. 근원적인 것은 데카르트식의 명석판명한 '사유'가 아니다. 근원적인 것은 오히려 불투명한 인식 주체인 '지각하는 신체'다.

세잔에게도 근원적인 것은 지성, 관념, 과학, 원근법 따위가 아니었다. 그에게 더 근원적인 것은 과학의 세계 이전의 자연적 세계, 말하자면 원초적 지각의 세계였다. 세잔은 그림을 통해 이 자연적 세계를 표현하려 했던 거다. 그가 혼란한 지각상에서 투시원근법으로 나아가는 운동을 중단할 때, 그는 현상학에서 말하는 과학 비판<sup>자연주의적 태도 비판</sup>의 작업을 하고 있는 셈이다.

## 세계는 단백질?

신체의 코기토가 세계를 인식할 수 있는 건 어째서일까? 간단하다. 그건 신체와 세계가 똑같은 재료로 이루어져 있기 때문이다. 이 공통

의 재료를 메를로퐁티는 '살chair'이라 부른다. 데모크리토스의 세계가 원자로 이루어져 있다면, 메를로퐁티의 세계는 이 '살'로 이루어져 있다. 물론 이건 정육점에서 파는 살코기를 말하는 게 아니다. 세계는 단백질이 아니니까. 메를로퐁티는 이 말을 안과 밖이 하나로 겹쳐져 있는 존재 방식을 가리키는 데 사용한다.

우리 신체는 정신과 겹쳐 있다. 정신은 신체 깊숙이 감춰져 있는 신체의 이면裏面이다. 정신과 신체는 안과 밖의 관계로서, 밖인 신체는 정신에 속해 있고, 동시에 안인 정신은 신체에 속해 있다. 예를 들어 지각 속에선 신체 운동과 정신 작용이 분화되지 않은 채 통일되어 있잖은가. 데카르트는 신체와 정신을 칼로 자르듯이 나누었기에 신체와 정신, 주관과 객관의 이분법에 빠져버렸다. 반면 메를로퐁티는 '살' 속에 양자를 녹여버림으로써, 이 난처한 상황에서 벗어나려 한다.

신체가 이면에 정신을 감추고 있듯이, 사물 역시 겉의 '표면'과 실재성의 '깊이'를 갖고 있다. 사물도 이렇게 안과 밖이 겹쳐진 존재다. 세잔이 인상주의와 고전주의의 대립을 넘어서려고 했을 때, 결국 그는 '살'을 그리려고 한 게 아닐까? 왜냐하면 사물의 '표면'을 포기하지 않으면서 동시에 '사물' 자체를 그리려 했으니까.

신체는 세계 속에 들어 있다. 동시에 신체는 자신을 중심으로 사방에 사물을 붙잡아놓고 있다. 그러므로 사물은 신체 자체의 부가물이거나 그 연장이다. 우리의 신체가 세계를 파악할 수 있는 이유는 이렇게 우리 신체와 세계가 '살'이라는 공통의 재료로 되어 있기 때문이다. 신체와 세계는 지각 속에서 처음으로 만난다. 이 '신체의 살'과 '세계의 살'의 원초적 만남, 세잔이 추구한 조형세계는 바로 여기에 있었다.

## 자연은 내면에 있다

메를로퐁티는 지각을 사물의 상이 신체 속에서 반복되는 것으로 본다. 말하자면 지각이 이루어질 때, 사물의 '외적인' 가시성은 신체 속에 들어와 '내적인' 가시성이 된다는 것이다. 이렇게 지각이 가능한 것은 사물들이 내 속에 그들의 내적 등가물을 갖고 있기 때문이다. 즉, 사물은 내 속에 그들의 현존에 관한 '육화肉化의 공식'을 새겨놓고 있다. 세잔이 "자연은 내면에 있다"고 말한 이유다.

메를로퐁티에 따르면, 모든 회화는 우리 신체 속에서 일어나는 이 비밀스럽고 열광적인 사물의 발생을 탐구하는 것이다. 이 점에 관한 라스코 동굴 벽화나 오늘날의 회화나 모두 똑같다. 세잔의 작품뿐만 아니라 모든 회화는 인간과 자연의 원초적 만남인 지각의 체험이다. 화가는 이 지각을 가시적인 것으로 화면에 옮겨놓는다. 화가는 범속한 사람의 눈에 보이지 않는 것에 가시성을 부여하여, 자기가 본 것을 화상에 투시한다. 이 화상에서 보는 것과 보이는 것, 묘사하는 것과 묘사되는 것이 하나로 융합된다.

## 철학의 자살

메를로퐁티는 주관과 객관, 신체와 정신의 대립을 극복하기 위해 이런 대립이 생기기 이전의 지각의 세계로 돌아간다. 그럼으로써 그는 주관과 객관, 신체와 정신, 감각과 사유의 이분법을 무너뜨리려 했다. 세계와 신체, 신체와 정신, 감각과 사유, 이 모든 것이 그의 철학 속에선 구별되지 않고 하나로 융합되어 있다. 말하자면 전통 철학이 이들

〈폭포〉 르네 마그리트, 캔버스에 유채, 81×100cm, 1961년

사이에 그어놓은 구별을 그는 애써 지워버리려는 것이다. 당시 사람들이 고전주의와 인상주의의 대립을 넘어서려는 세잔의 시도를 '자살 행위'로 여겼듯이, 전통적 이분법을 극복하려는 메를로퐁티의 시도 역시 철학적 '자살 행위'일는지도 모른다. 한 가지 분명한 건 세잔의 그림처럼 메를로퐁티의 철학도 애매모호하다는 것이다. 그의 철학을 '애매성의 철학'이라 하는 건 이 때문일 거다.

## 병과 사과 바구니가 있는 정물

지금 당신이 잡동사니가 널려 있는 테이블을 바라보고 있다고 하자. 당신의 눈은 가만히 있지 않고 이리저리 움직일 것이다. 만약 당신이 눈동자의 움직임을 중단한다면, 즉 투시원근법에서 말하는 단 하나의 '시점'으로 바라본다면, 눈을 다시 감은 뒤 당신은 테이블이 어떤 모양이었는지 잘 기억하지 못할 거다. 당신의 눈은 사과 바구니로, 그 옆에 있는 병으로, 다시 하얀 테이블보로, 그 위에 흩어져 있는 사과들 하나하나로 끊임없이 움직인다. 이런 식으로 당신의 눈은 시각 정보를 받아들여 뇌로 보낸다.

뇌로 보내진 테이블 각 부분의 지각상은 아직 어지럽게 흩어져 있다. 마치 퍼즐을 맞추듯이, 당신의 뇌는 이 조각들을 맞추어 하나의 전체상을 만들어낸다. 하지만 그 전체상은 아귀가 잘 맞지 않을 거다. 가령 카메라로 테이블 전체를 한 번에 찍었다고 하자. 투시원근법의 사진이 나올 거다. 이어서 테이블의 각 부분에 초점을 맞추어 찍은 다음, 그것들을 조합해서 테이블 전체의 상을 만들어냈다고 하자. 이 경우에는 초점이 여럿이다 보니 부분들의 모습이 잘 들어맞지 않을

정물의 모습을 찍은 사진(위), 정물 사진의 포토 몽타주(아래)

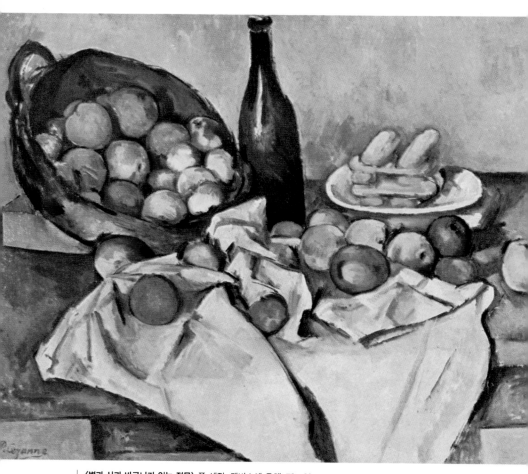

〈병과 사과 바구니가 있는 정물〉 폴 세잔, 캔버스에 유채, 79×62cm, 1890~1894년

거다.

세잔의 〈병과 사과 바구니가 있는 정물〉은 바로 이런 방식으로 그려졌다. 이 그림은 단 하나의 시점으로 그려진 게 아니다. 각 부분마다 시점이 달라진다. 그러면서도 각 부분들은 교묘하게 서로 결합되어 있다. 하나의 그림 안에 여러 개의 시점이 동시에 들어 있기 때문에, 그림은 전체적으로 애매모호한 모습을 띠게 된다. 마치 메를로퐁티의 철학이 여러 관점을 하나로 융합함으로써 아주 애매모호해지는 것처럼 말이다. 가령 테이블의 양쪽 끝을 보라. 테이블보를 사이에 두고 서로 상당히 어긋나 있다. 부분마다 시점이 달라지다 보니, 가만히 앉아서 보는데도 마치 테이블 주위를 돌면서 보는 효과가 생긴다.

이제 우리는 예술적 소통 체계 속으로 들어가려고 한다. 나는 예술적 소통 체계를 투시원근법처럼 하나의 '시점' 아래 그리지는 않을 것이다. 이 체계 속 하나의 마디에서 다음 마디로 넘어갈 때마다 나도 세잔처럼 시점을 바꿀 것이다. 그럼 내가 그려낼 그림은 〈병과 사과 바구니가 있는 정물〉과 똑같은 모습이 될 것이다. 무슨 얘기냐고? 잘 생각해보라.

## 마그리트의 세계 2

### 인 간 의  조 건

**가짜 거울**

이 난국을 어떻게 극복할 것인가? 먼저 메를로퐁티의 방법. '안'와 '밖'의 대립을 극복하기 위해 그는 주관과 객관이 분리되기 이전의 '원초적 지각'의 세계로 돌아가려고 했다. 지각이 이루어지는 순간엔 신체(눈)와 정신이 구별되지 않는다. 우리와 세계가 구별되지도 않는다. 거기서 보는 것과 보이는 것은 한몸이 된다. 〈가짜 거울〉(66쪽)을 보라. 지금 이 순간 '보는' 눈과 '보이는' 푸른 하늘은 아직 구별되지 않는다. 바로 이 원초적 지각의 세계에서 주관과 객관은 아직 대립하지 않는다. 메를로퐁티는 여기서 해결의 실마리를 찾으려고 했다.

**표절**

우리의 의식은 어떻게 바깥 세계를 인식할 수 있는가? 메를로퐁티의 방법은 '살의 존재론'이다. 그가 말하는 '살'은 안과 밖이 겹쳐진 존재 방식을 가리킨다. 그는 세계의 모든 게 '살'로 이루어졌다고 보았다. 이처럼 세계가 애초부

〈표절〉 르네 마그리트, 캔버스에 유채, 32×25cm, 1960년

터 안팎이 겹쳐져 있다고 보면, '안(의식)'이 어떻게 '밖(객관 세계)'을 인식할 수 있는가 하는 문제는 저절로 해결된다. 〈표절〉을 보라. 이 그림 속 장면은 방의 '안'인가, '밖'인가? 그 어느 쪽이라고 대답할 수가 없다. 여기서 '안'과 '밖'은 겹쳐 있으니까. 메를로퐁티에 따르면, 그림 속의 저 애매한 세계가 바로 우리가 사는 세계의 진정한 모습이란다. 정말일까?

# 예술가의 직관

빈치의 〈최후의 만찬〉이 그려질 때의 이야기다. 그림 제작을 맡아 이곳에 온 다빈치는 여러 날 동안 붓도 대지 않고 그림을 그릴 벽면만 뚫어지게 바라보았다. 의아하게 생각한 수도원장이 그 이유를 물으니 이렇게 대답했다고 한다. "원래 고상한 천재성을 가진 사람의 마음은 외부적인 작업을 거의 안 할 때 사실은 가장 활발하게 발명을 해내는 법이오."

이 말보다 크로체Benedetto Croce, 1866~1952의 생각을 잘 보여주는 건 없다. 그에게 예술 작품은 우리 눈앞에 있는 물리적 대상이 아니다. 그건 예술가의 머릿속에 있다. 르네상스인들이 '디자인'이라 불렀던 것, 말하자면 예술가의 머릿속에 떠오른 구상이야말로 진정한 의미의 예술 작품이다. 이를 물질적 매체로 옮기는 육체적 작업performance은 부차적일 뿐이다. 가령 소설가나 작곡가에게 예술적 착상이 떠올랐다고 하자. 이걸 원고지나 음표로 옮기는 게 얼마나 중요할까?

## 예술은 직관

크로체에 따르면, 예술은 관조 활동, 일종의 인식이다. 경제 활동이나 도덕적 행위 같은 실천 활동이 아니다. 따라서 예술적 구상을 물질로 구현하는 건 예술과는 무관한 것이다. 그건 실천 활동에 속한다. 하지만 어떤 인식? 예술은 상상력을 이용한 '직관적' 인식이다. 그건 지성을 이용한 '논리적' 인식과 구별된다. 어떻게? 논리적 인식<sup>학문</sup>은 보편자를 인식하지만, 직관적 인식<sup>예술</sup>은 개별자를 인식한다. 논리적 인식이 '개념'을 생산한다면, 직관적 인식은 개개 사물의 '이미지'를 산출한다.

하지만 '직관'이 도대체 뭔가? '지각'? 아니다. 지각은 실제로 존재하는 사물을 파악하는 걸 말한다. 가령 책을 지각했다는 건, 곧 눈 앞에 책이 있다는 걸 안 거다. 그러므로 존재하지 않는 허구는 지각될수 없다. 하지만 직관에선 실제와 허구가 구별되지 않는다. 예술가들이 실재하는 것만 그리던가? 다빈치가 정말로 '최후의 만찬'을 실제로 '지각'했던가?

그럼 '감각'? 이것도 아니다. 감각은 형태를 갖추지 못한 질료로, 수동적인 것이다. 그건 짐승에게도 있다. 감각은 감각기관을 통해 우리에게 주어질 뿐, 이미지를 산출하진 못한다. 하지만 직관은 능동적으로 이미지를 산출한다. 직관은 이렇게 위로는 개념과 아래로는 감각과 구별된다. 그럼 직관은 도대체 무엇인가?

직관은 '표상' 혹은 '이미지'다. 철학적으로 표상이란 더 이상 감각은 아니지만 아직 개념이 아닌 이미지다. 따라서 그것은 이미 감각의 수준을 넘은 '정신적'이고 '관념적'인 것이다. 그는 왜 직관을 감각

이 아니라 굳이 '정신적인' 걸로 보려는 걸까? 직관은 외려 감각에 가깝지 않나? 바사리Giorgio Vasari, 1511~1574에 따르면, 미켈란젤로Michelangelo Buonarroti, 1475~1564는 몇 초만 힐끗 보고도 대가의 작품 전체를 기억하고 똑같이 조각할 수 있었다고 한다. 그런 미켈란젤로보다도 당신의 시력은 더 좋을지 모른다. 하지만 그렇다고 당신이 그보다 사물을 더 잘 본다고 할 수 있을까? 그래서 직관은 감각과는 별로 관계가 없다는 거다. 직관은 감각을 넘어선 어떤 '정신적' 능력이다. 크로체가 직관을 '인식'으로 보는 건 아마 이 때문일 거다.

## 직관은 표현

그런 직관을 기계적, 수동적, 본능적인 감각과 구별하는 확실한 방법이 있다. 그건 바로 진정한 직관은 곧 '표현'이라는 거다. 직관 활동은 더도 덜도 말고 자기가 표현하는 만큼의 직관만을 갖는다. '표현' 하면 야수파의 시뻘건 감정 표출을 떠올리기 쉬운데, 크로체가 말하는 표현은 그게 아니다. 그건 직관을 객관화하는 능력을 말한다. 표현으로 자신을 객관화하지 못하는 건 이미 직관이 아니다. 따라서 만약 당신이 머릿속에 엄청난 착상이 들어 있다고 입으로만 떠벌린다면, 그는 이렇게 비웃을 거다.

"여기가 로두스 섬이요. 직접 그려보시지. 여기 캔버스와 붓이 있으니……."

"하지만 내겐 이 천재적인 발상을 표현할 기술이 없소. 그게 내 불행이오."

"시뇨레, 그럼 당신이 말하는 건 직관이 아니라 한갓 감각이나 본능

일 뿐이요."

여기서 표현으로 객관화한다는 건 예술적 착상에 물질적 외투를 입히는 '육체' 노동을 말하는 게 아니다. 아까 말했듯이 그건 중요하지 않다. 크로체는 표현을 물질적 구현performance과 철저하게 구별한다. 퍼포먼스는 관조가 아니라 실천 활동이기 때문이다. 진짜 화가는 원래 손이 아니라 머리로 그리는 법이다. 일단 머릿속에 그림이 그려지면 거기에 물질적 외투를 입히는 건 저절로 따라온다. 표현은 머릿속에서 완성되며, 머릿속에 그려지는 이 그림표현이야말로 어떤 외적인 찌꺼기도 섞이지 않은 순수한 예술 작품이다. 그리고 이게 바로 아름다움이다. 미가 따로 있는 게 아니다. 직관은 표현이며, 표현은 예술이며, 예술은 아름다움이다.

## 표현은 형식

표현expression은 질료, 즉 외계에서 받아들이는 감각 자료가 없이는 불가능하다. 이를 인상impression이라 부른다. 그럼 미적으로 가공되지 않은 인상에 표현을 덧붙이면 예술이 되는가? 물론 아니다. 표현은 단순히 인상에 덧붙여지는 게 아니다. 예술가는 막대한 양의 인상들을 용광로 속에 집어넣어, 거기서 하나의 유기적 전체를 만들어낸다. 표현은 이렇게 무정형한 인상에 '형식'을 주는 활동이다. 그러므로 예술의 본질은 질료가 아니라 '형식'에 있다고 할 수 있다.

표현을 통해 인상을 극복함으로써 우리는 인상에서 해방된다. 동물들은 인상에 얽매이지만, 우린 인상들을 객관화함으로써 그것들을 우리와 분리하고 지배한다. 이처럼 예술엔 해방과 정화의 기능이 있

**〈종합〉** 모리츠 에셔, 석판화, 31×31cm, 1947년

예술가는 외부의 인상을 미적으로 종합하여 표현으로 만들어낸다. 모방론이 아니냐고?
물론 아니다. 외부의 인상이 들어가서 어떤 모습이 되어 나오는지 보라.

다. 표현은 해방자로, 외계에 대한 우리의 수동성을 제거해준다. 크로체는 창작의 과정을 4단계로 나눈다. 먼저 1)감각기관이 인상을 받아들이면, 2)예술가는 이것들을 미적으로 종합하여 표현을 만들어낸다. 3)이때 즐거움미적 쾌감이 뒤따른다. 4)마지막으로 그는 이 표현을 물리적 현상소리. 색 등으로 변환한다. 퀴즈! 여기서 크로체가 진정한 의미의 예술 작품으로 간주하는 건 몇 번일까? 정답은 필요 없을 거다. 사지선다엔 도통했을 테니. 뭐, 5번?

## 정신 철학의 체계

예술적 직관이 따로 있는 건 아니다. 일상적 직관이 곧 예술적 직관이다. 따라서 일상적 직관을 가진 사람이라면 누구나 이미 어느 정도는 예술가다. 당신도 그림을 좀 그릴 거다. 나도 좀 한다. 왕년엔 국내 저명 콩쿠르에서 상도 탔다. 불자동차 그리기 대회라고. 사실 천재와 우리를 가르는 만리장성은 없다. 양적 차이만 있을 뿐이다. 천재를 숭배하는 '미신'은 양적 차이를 질적 차이로 착각한 데서 온 거다.

예술적 직관이 따로 있는 게 아니므로, 예술적 직관에 관한 학문은 일상적 직관에 관한 학문과 같다. 따라서 미학은 누구나 갖고 있는 일상적인 직관을 연구한다. 크로체는 미학을 토대로 '정신 철학'의 체계를 쌓아올린다. 왜? 미적 인식, 즉 직관적 인식은 모든 인식의 출발점이기 때문이다. 직관은 우리에게 현상의 세계를 제공하며, 개념은 예지계 즉 정신을 제공한다. 그러나 개념은 언제나 직관에서 출발하고, 또 그 안엔 언제나 직관이 스며들어 있기 마련이다.

## 예술, 인류의 모어

크로체에 따르면 예술뿐만 아니라 언어도 표현이다. 따라서 언어는 곧 예술이다. 최초의 인간은 태어나면서부터 숭고한 시인이었다. 우리가 의식하지 못하지만 우리의 언어 표현은 예술성을 띠고 있다. 실제로 포슬러Karl Vossler, 1872~1949라는 언어학자는 언어가 가진 예술성에 주목해 언어학을 미학에 종속시키기까지 했다. 시는 인류의 모어다. 실제로 인류가 최초로 언어를 만들어냈을 때 그건 거의 시에 가까웠을 거다. 가령 인류의 유년기에 가까운 인디언의 언어를 생각해보자. 그들은 '친구'를 '나의 슬픔을 대신 지고 가는 자'라 부른다. 어느 인디언 추장은 부족의 땅을 팔라는 제안을 받고 미합중국 대통령에게 편지를 보냈다고 한다. 시적인 아름다움으로 유명한 이 편지의 내용을 정확히 기억할 수는 없지만, 대충 이런 내용이었다.

> 땅을 팔라는 귀하의 제안을 저는 정중히 거절하는 바입니다. 우리는 땅을 팔 수가 없습니다. 그건 땅이 우리에게 속하는 게 아니라 우리가 땅에 속하기 때문입니다. 하늘을 떠다니는 구름, 대지를 스치는 바람, 흐르는 강물을 어떻게 돈으로 바꿀 수 있겠습니까. 저 울창한 숲과 바위, 나무 하나하나에 서린 조상의 추억, 부족의 역사를 어떻게…….

## 예술의 자율성과 모더니즘

크로체의 이론은 어떤 유형의 예술과 관계가 있을까? 그는 고대부터 근대에 이르기까지 거의 모든 예술론을 비판한다. 그가 비판하는 예

술론들을 하나씩 제거하면, 그가 생각하는 예술의 모습이 서서히 드러날 거다. 비판의 골격은 이미 아래의 '크로체의 정신 활동 체계' 속에 들어 있다. 먼저 예술은 실천 활동이 아니므로, 이데올로기적 혹은 실용적 목적의 예술은 진정한 의미의 예술에서 제외된다. 예술은 논리적 인식도 아니므로, 개념적 진리를 전달하는 상징, 알레고리, 전형 등도 제외된다. 또한 직관은 감각이 아니므로, 감각적 쾌락을 좇는 쾌락주의 혹은 감각적 외관을 모사模寫하는 자연주의적 모방론도 제외된다. 그럼 남는 것은? 형식주의적인 순수 예술, 바로 현대의 모더니즘 예술이다.

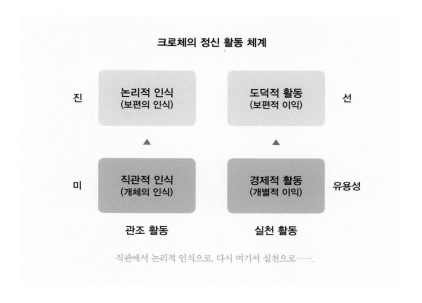

**크로체의 정신 활동 체계**

진

| 논리적 인식<br>(보편의 인식) | 도덕적 활동<br>(보편적 이익) |

선

미

| 직관적 인식<br>(개체의 인식) | 경제적 활동<br>(개별적 이익) |

유용성

관조 활동　　　　　실천 활동

직관에서 논리적 인식으로, 다시 여기서 실천으로……

예술＝직관＝표현＝미＝언어. 사실 이 무차별적 동일성의 명제는 신新헤겔주의자라는 명칭에 걸맞지 않게 비非변증법적이다. 크로

체의 미학이 현대 예술에 그토록 큰 영향을 끼친 것은 이론의 정교함 때문이라기보다는 그의 미학이 대변하는 시대정신 때문이었을 거다. 그는 현대의 예술 상황을 아는 최초의 현대 미학자로, 그의 미학은 현대 '표현론'의 예술적 강령이 된다. 생각해보라. 현대 예술은 더 이상 외부세계에서 출발하지 않는다. 그것의 출발점은 예술가의 내면이다. 현대 예술은 내면의 직관을 밖으로 표현하는 데서 성립한다. 가령 클레나 칸딘스키의 작품을 생각해보라. 도대체 어떻게 그런 상을 마음속에 떠올릴 수 있을까?

# 신의 그림자

신이 세상을 창조하는 순간, 옆에서 그 광경을 지켜보고 있다고 상상하자. 얼마나 장엄하겠는가. 혼돈과 공허한 흑암 속에서 한순간 폭발하듯 찬란한 빛이 터지고, 푸른 물이 위로 치솟아 하늘이 되고, 하늘 아래의 물이 바다를 이루며, 그 물이 한곳으로 모여 땅이 드러나고, 그 땅을 뚫고 들풀과 씨 맺는 채소와 열매 맺는 나무들이 솟아오르고……. 보시기에 좋았더라. 성서의 기록자는 왜 이 구절을 넣었을까? 신은 넋을 잃고 자신이 창조한 작품의 아름다움을 바라본다. 이 구절에서 우린 그가 이 세상을 무엇보다도 '미의 법칙'에 따라 창조했음을 알 수 있다. 물리학의 법칙이 아니다. 〈창세기〉를 아무리 뒤져봐도 버섯구름 모양의 공식 $E=mc^2$은 안 보인다. 예술은 신의 창조를 모방한 건지도 모른다. 예술가도 작품 속에다 자신의 세계를 창조하지 않는가. 그것도 미의 법칙에 따라…….

〈첫째 날〉 모리츠 에셔, 목판화, 28×38cm, 1925년
"태초에 하나님이 천지를 창조하시니라. 땅이 혼돈하고 공허하며, 흑암이 깊음 위에 있고,
하나님의 신은 수면에 운행하시니라. 하나님이 가라사대 빛이 있으라 하시니 빛이 있었고,
그 빛이 하나님이 보시기에 좋았더라……." ─〈창세기〉 1장 1~4절

## '창조'하는 신, '창설'하는 인간

다시 크로체를 생각해보라. 그는 관조와 실천을 나눔으로써 예술을
정신의 감옥에 가둬버렸다. 하지만 수리오Etienne Souriau, 1892~1979는 예술
을 조용한 '관조'가 아니라 역동적인 '활동'으로 본다. 왜? 어떤 사물
의 본질을 파악하기 위해선 그 사물을 만들 수 있어야 하기 때문이란
다. 그래서 그는 제작하는 활동이야말로 예술의 본질이라고 본다. 만
약 이 말이 맞다면, 크로체가 말하는 직관표현이란 건 있을 수 없을 거

다. 만들지 않는 이상, 직관에 도달할 수 없을 테니까.

　이 실천적인 제작 활동을 수리오는 '창설instauration'이라 부른다. 그가 군이 이 낯선 개념을 쓰는 건 신의 '창조'와 구별하기 위해서다. 신의 창조는 그야말로 크레아티오 엑스 니힐로creatio ex nihilo, 즉 무無로부터의 창조다. 신은 모든 걸 자기 속에서 끄집어내서 창조하며, 창조하는 데에 자기 외에 아무것도 필요로 하지 않는다. 하지만 신의 그림자인 인간은 자기 창조를 할 수 없다. 그는 미리 존재하는 질료에 미리 존재하는 형形을 부여할 뿐이다. 그는 다만 발견하고 실현할 뿐이다. 그래도 그는 스스로auto 조형하고 형성한다. 그러므로 인간의 활동은 자기조형적auto-plastique, 자기형성적auto-plasmatique이다. 이 활동을 수리오는 '창설'이라 불렀다. 신은 '창조'하고, 인간은 '창설'한다. 하지만 어떻게?

## 형상적 완전성을 향하여

창설이란 잠재적인 것을 구체적인 것으로 옮기는 거다. 여기서 수리오는 완벽하게 아리스토텔레스적이다. 이 고대의 철학자는 사물의 생성을 가능태에서 현실태로의 변화로 설명했다. 가령 한 알의 씨앗은 가능태다. 그럼 현실태는? 한 그루의 늘씬한 나무! 질료는 가능태다. 현실태가 되려면? 거기에 형상을 부여하면 된다. 그는 오직 질료가 적절한 형상을 갖춘 상태entelecheia만을 진정한 존재로 보았다. 수리오 역시 실현되지 않은 것에 존재의 자격을 주기를 거부한다. 존재하는 건 실현된 거다. 실현되지 않은 건 존재하지 않는 거다. 결국 존재를 창설하려면, 질료에 형상을 부여하여 그걸 현실태entelecheia로 만들

**〈마지막 외침〉** 르네 마그리트, 캔버스에 유채, 81×65cm, 1967년

"한 알의 씨앗엔 한 그루의 나무가."

어야 한다는 얘기가 된다.

하지만 수리오의 얘기는 오히려 신플라톤주의적 신비주의에 더 가깝다. 카라라의 채석장에 있는 미켈란젤로를 생각해보라. 그는 채석장에 널려 있는 대리석 덩어리들 속에 이미 형상이 들어 있다고 믿었다. 상상해보라. 지금 그는 커다란 대리석 덩어리 앞에 서 있다. 이 대리석은 장차 다윗 상이 될 예정이다. 당신은 그 대리석이 다른 것이 될 수도 있다고 믿겠지만, 적어도 그에게 그 돌은 다윗 외에 다른 것이 될 수 없다. 그는 다윗의 형<sup>形</sup>을 발견하고, 꺼내달라고 아우성치는 소리를 듣는다. 정으로 그걸 돌 속에서 꺼낸다. 잠재적인 형상을 현실 태로 옮기는 셈이다. 완성! 이제 그 대리석은 충만한 구체성을 가진 진정한 존재가 되었다. 그는 무정형적 사물<sup>un être</sup>을 형상적 완전성을 가진 진정한 존재<sup>l'Être</sup>로 끌어올렸다. 이게 바로 존재의 '창설'이다.

## 창설의 예지

우리가 사는 세계는 존재의 낮은 단계에서 높은 단계로 상승하는 역동적 도약 속에 있다. 이렇게 도약하는 존재를 생생한 현장에서 포착하는 가장 좋은 방법, 아니 유일한 방법은 완전성을 향해 '존재'를 직접 '창설'하는 거다. 인간은 도약의 각 단계를 밟아가며 직접 존재를 창설한다. 가장 낮은 존재의 층에서 점점 더 높은 존재의 층으로. 이런 의미에서 예술은 '상승의 변증법'이다. 하나씩 상승할 때마다 존재의 비밀이 한 꺼풀씩 모습을 드러낸다. 그러므로 예술은 '창설의 예지'다. 가령 돌덩어리에서 어떤 형상이 문득 떠올랐다면, 그건 신의 창조의 비밀이 우리에게 계시된 거다. 창설의 영감은 곧 절대자의 나

타남이다. 창설을 함으로써 비로소 우린 이 존재의 신비, 신의 창조의
비밀을 엿볼 수 있다. 정말일까?

## 예술 작품의 존재

창설의 예지에서 나온 예술 작품은 인격적 존재인 우리만큼 많은 존
재층을 갖고 있다. 이제 존재의 층을 따라 상승해보자. 첫번째 존재층
은 '물리적 존재'다. 이건 모든 예술 작품을 지탱하는 작품의 신체로,
예컨대 조각의 돌, 회화의 안료, 음악의 진동하는 공기 같은 거다. 크
로체는 작품의 물리적 존재를 예술에 포함시키지 않았다. 그에게 순
수한 예술은 예술가의 내면에 떠오른 직관表現이었다. 하지만 수리오
는 작품의 물리적 존재를 작품의 구조에 포함시킨다. 작품은 자신의
물리적 현전을 행사할 권리가 있다는 거다.

둘째는 '현상적 존재'다. 이건 작품이 가진 순수한 감각적 질質로,
수리오는 이걸 '퀼리아qualia'라 부른다. 가령 선, 볼륨, 색, 소리 등이
그것이다. 이것들은 다듬어지지 않은 조야한 감각이 아니라 이미 예
술적 가공을 거친 것이다. 가령 기본음 'A'는 자동차 소음과 달리 순
수하게 음악적인 소리다. 말하자면 질적으로 순수하고 양적으로 명
료한 음을 찾은 결과다.

셋째는 '사물적 존재'다. 이건 작품 속에 재현된 세계다. 가령 〈사모
트라케의 니케〉를 보자. 현상적 존재의 층에서 그건 볼륨이라는 감각
적 질이었지만, 사실적 존재의 층에선 피가 흐르는 살아 있는 신체다.
하지만 음악과 같은 비非재현적 예술은? 거기에도 사실적 존재의 층
위가 있다. 바흐의 푸가를 보자. 실제 세계의 재현은 하나도 없지만,

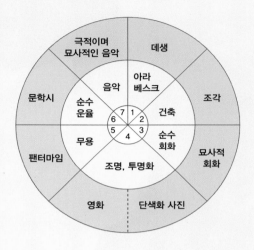

**수리오의 예술 분류**

극적이며 묘사적인 음악

데생

음악

아라 베스크

문학시

순수 운율

건축

조각

7 1 2
6   3
5 4

무용

순수 회화

팬터마임

조명, 투명화

묘사적 회화

영화

단색화 사진

1 선 2 볼륨 3 색 4 빛·영사 5 동작 6 분절화한 소리 7 음악적 소리

예술의 여러 장르를 체계적으로 분류할 수는 없을까? 왜 없겠는가. 여러 사람이 분류를 시도했는데 가장 유명한 것이 수리오의 동그라미 분류표다. 여기서 그는 작품의 4개의 존재층을 분류의 기준으로 삼고 있다.

거기에도 어떤 이야기가 있다. 먼저 동기가 제시되고, 주제가 도입되고, 잠시 후에 대위 주제가 도입되고, 그것들이 서로 교체되면서 펼쳐지는 드라마……

넷째는 '초월적 존재'다. 이건 예술 작품 속에 깃든, 눈으로 직접 볼 수 있는 걸 넘어선 어떤 신비스런 느낌이다. 눈에 보이는 것의 배후에 은밀히 드러나는 존재, 어떤 신비스런 후광 le halo mystique, 이게 바로

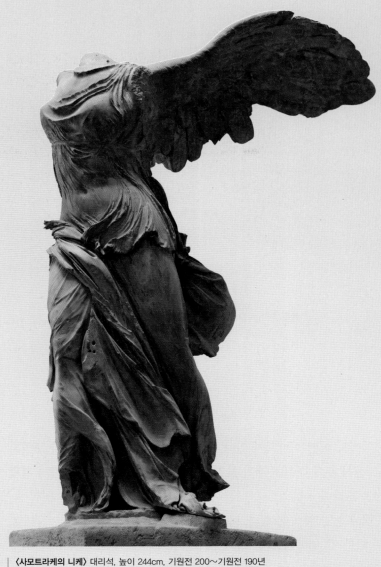

**〈사모트라케의 니케〉** 대리석, 높이 244cm, 기원전 200~기원전 190년

초월적 존재다. 이걸 말로 표현하기란 어렵다. 하지만 이 '알 수 없는 그 무엇<sup>je ne sais quoi</sup>'이야말로 예술에서 가장 중요한 거다. 예술 작품이 주는 깊은 감동은 바로 여기서 흘러나온다고 한다.

예술의 본질은 효과를 내도록 꾸며진 물리체에 지탱하여, 감각적 질(質)의 조화로운 놀이라는 유일한 수단으로, 예술이 보여주는 사물과 존재의 세계를 지시하면서, 초월에 대한 인상을 향해 우리를 끌어올리는 데 있다.

## 신의 그림자

이처럼 네 개의 존재의 층을 밟아 초월적 존재로 상승하는 가운데, 형태도 없었던 물질 덩어리가 형상적 완전성을 가진 유일한 '존재'가 된다. 존재가 창설된 거다. 물론 이건 글자 그대로 존재를 창조한 건 아니다. 그건 오직 신의 능력에 속하는 일이니까. 우리는 다만 미리 존재하는 형태적 전형을 발견하여 그걸 현실화했을 뿐이다. 그러나 이를 통해 우리는 자연이 채 완성하지 못한 것을 완성했다. 그건 곧 세계를 완전하게 만들려는 신의 작업을 우리가 돕고 있는 거다. 예술은 신과 인간의 공동 작업이다. 인간은 '신의 그림자'다. 이 그림자는 언제나 신을 따라다니며, 그와 함께 세계를 완성한다. 예술을 통해서.

# 폭포 옆에서

플라톤 〈폭포〉를 좀 보게. 뭐 이상한 거 없나?

아리스 어? 끝없이 돌고 도는군요.

플라톤 희한하지?

아리스 어떻게 저럴 수 있죠?

플라톤 뭘 새삼스럽게 놀라나? '이상한 고리'를 변형시킨 거지.

아리스 저게 뭘 나타낸 거죠?

플라톤 뭘 나타내긴, 그냥 그림일 뿐이야. 그냥 보고 즐기게나.

아리스 이 〈폭포〉를 만든 친구는 머리가 좀……

플라톤 과연 그럴까? 사실 내가 자네를 이리 데려온 데에는 이유가 있어.

아리스 뭐죠?

〈**폭포**〉 모리츠 에셔, 석판화, 38×30cm, 1961년

## 대응설

플라톤 자넨 '진리'가 뭐라고 했지?

아리스 '진술'과 '사실'의 일치죠. 말하자면 내 말이 사실과 같으면 참이고, 아니면 거짓이고.

플라톤 그래? 저기 은행나무를 좀 보게. 무슨 색인가?

아리스 노란색이죠.

플라톤 그렇겠지. 지금은 가을이니까. 하지만 난 그게 푸른색이라 주장하겠네. 어쩔 텐가?

아리스 아니, 저게 왜 푸른색입니까? 노란색이죠.

플라톤 아니, 저게 왜 노란색인가? 푸른색이지.

아리스 눈이 나쁘시군요.

플라톤 자네야말로.

아리스 좀 똑똑히 보세요. 저게 어떻게 푸른색입니까?.

플라톤 좀 똑똑히 보게. 저게 왜 노란색인가?

아리스 ???

플라톤 아무리 애써도 자넨 날 설득할 수 없어. 내 눈엔 죽어도 푸른색으로 보이니까. 어쩔래?

아리스 참, 나 원······.

## 합의설

플라톤 그게 바로 '진리대응설', 즉 진리를 '인식과 사물의 일치'로 보는 견해의 한계라네.

아리스 하지만 아직 길은 있습니다. 한번 길을 막고 물어봅시다. 누가 옳은지.

플라톤 물론 모두들 자네가 맞다고 하겠지만, 난 끝까지 우기겠네.

아리스 어쩌시려구요.

플라톤 생각해보게. 진리는 다수결이 아니라네. 만약 진리가 다수결로 결정된다면, 중세 땐 태양이 지구를 돌고 있어야 하지 않겠나?

아리스 ……

플라톤 숫자에 밀려 다소 주눅이야 들겠지만, 그래도 그 교활한 갈릴레이는 여전히 이렇게 말할 걸세. "그래도 나무는 파랗다……"

아리스 ……

## 정합설

플라톤 이게 바로 '진리합의설'의 한계라네. 이제 두 손 들겠나?

아리스 아니죠. 아직 길은 남았습니다. 제가 저 나뭇잎이 노란색임을 증명해보이겠습니다.

플라톤 증명? 좋지. 어디 한번 해보게.

아리스 1)가을이면 은행나무 잎이 노래진다. 2)지금은 가을이다. 3)고로 저 나무는 노랗다.

플라톤 훌륭해! 그게 뭐라 그랬더라…….

아리스 '삼단논법'이라고 하죠.

플라톤 자네의 논증은 성공했어. 자네의 주장은 수미일관해. 논증에 사용된 두 개의 명제에서 논리적으로 도출되니까. '전건긍정식'이라던가?

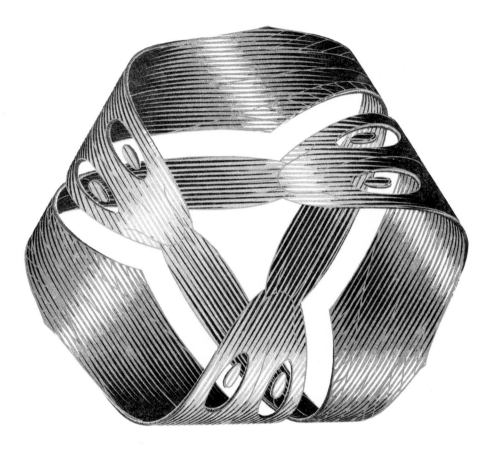

**〈뫼비우스의 띠 1〉** 모리츠 에셔, 목판화, 24×26cm, 1961년
이 3단 뫼비우스의 띠가 앞의 이상한 〈폭포〉의 원형이다.

아리스 예. 하지만 선생님의 주장은 위의 두 명제와 모순을 일으키게 되죠. 이제 항복하시겠습니까?

플라톤 아직. 나는 뻔뻔해. 수미일관하다고 다 참인가? 왜 거짓말은 수미일관하면 안 되는가?

아리스 예? 그게 무슨…….

플라톤 말하자면 자네 결론은 앞의 두 명제가 '참'일 때에만, 비로소 참이 될 수 있는 거야. 만약 두 명제 중 어느 하나가 거짓이라면, 자네 주장은 수미일관한 거짓말이 되는 거지.

아리스 그야 그렇죠.

플라톤 따라서 나를 설득하려면 이제 자네는 논증에 사용된 두 명제가 '참'임을 입증해야 한다네. 난 여전히 이렇게 우길 거니까. 지금이 왜 가을이며, 왜 은행나무는 가을에 잎이 노래지며…….

아리스 …….

플라톤 이게 '진리정합설'의 한계라네. 논증의 타당성이 결론이 참이라는 걸 보장해주지는 못하니까. 어떤가? 결국 사람들 사이의 '합의'도, 명제들 사이의 '정합성'도 자네 주장이 진리임을 보장해주진 못해. 그럼 자네는 다시 '대응설'로 돌아가야겠지?

아리스 그럼 우리가 방금 지나왔던 길을 다시 밟아야 할 테고요.

플라톤 그렇지. 결국 저 〈폭포〉처럼 돌고, 돌고, 또 돌고…….

## 고리 밖으로?

아리스 저 '고리' 밖으로 벗어날 수는 없을까요?

플라톤 길이 있긴 하지.

아리스 어떤 길이죠?

플라톤 진리의 개념을 한번 바꾸어보는 거야.

아리스 어떻게요?

플라톤 생각해보게. 문제는 자네 의식 속의 '상'과 내 의식 속의 '상' 중에 어느 게 옳은가 하는 걸세. 하지만 어느 게 나무의 참모습과 일치하는지 알려면, 우리가 의식 '밖'으로 나가야 한다네.

아리스 하지만 그건 불가능하지 않습니까?

플라톤 물론이지. 하지만 존재가 우리의 주관적 의식의 굴레를 깨고 들어와, 자신의 참모습을 드러내는 경우가 있어.

아리스 저 '이상한 고리'를 뚫고 들어와 우리에게 모습을 드러낸다고요? 신비하군요.

플라톤 그렇다네. 감추어져 있던 존재의 비밀이 우리에게 열리는 것, 이게 바로 '진리'라고 보면 되지.

아리스 하지만 그게 과연 가능할까요?

# 아담의 언어

이 세상이 창조되던 그 아침에 아담은 야훼에게 어떤 말로 아침 인사를 했을까? 굿모닝? 물론 아니다. 에덴 동산에서 사용하던 언어는 우리가 사용하는 것과는 전혀 달랐다. 어휘나 문법이 달랐단 얘기가 아니다. '야블로코'라는 말이 있다. 무슨 말일까? 아무리 들여다봐라, 뭐가 보이나. 따로 배우지 않으면 결코 알 수 없다. 하지만 이게 아담과 하와가 사용했던 언어라 치자<sup>사실은 러시아어다</sup>. 그들은 낱말의 뜻을 따로 배울 필요가 없었다. 그냥 들여다보기만 하면, 낱말 속에서 빨갛고 둥근 사과의 모습이 떠올랐으므로.

에덴 동산에서 사용하던 이 신비한 언어를 '아담의 언어'라 부른다. 얼마나 좋았을까! 우린 얼마나 번거로운가. '사랑'을 설명하려면 한참 늘어놔야 한다. 사랑은 어쩌고 저쩌고……. 하지만 이렇게 수백 마디를 늘어놓은들 사랑의 의미가 온전히 드러날까? 아담과 하와에겐 그럴 필요가 없었다. 모든 낱말이 자신의 참된 의미를 그대로 보

여주었으니까. 하지만 거대한 탑을 쌓아 신에 도달하려다 신의 노여움을 산 뒤로, 인간은 아담의 언어를 잃어버리고 사물의 참모습을 은폐하는 바벨의 언어를 사용하게 되었다. 그때부터 인간은 매사에 시시콜콜 설명이 필요하게 되었다. 인간에게 굳이 철학이 필요한 건 아마 이 때문일 거다.

## 진리의 작품 속으로의 정립

사물의 참된 모습을 보여주는 언어. 하이데거<sup>Martin Heidegger, 1889~1976</sup>는 예술 작품 속에서 이 아담의 언어를 본다. 아담의 언어가 사물의 참모습을 보여주듯, 예술 작품은 존재자의 진리를 보여준다. 그에게 예술의 본질은 존재자의 진리가 작품 속에 정립되는 데<sup>Sich-ins-Werk-Setzen</sup> 있다. 예술 작품은 존재자의 진리가 스스로를 표출하는 장場이며, 이 장 속에서 존재의 진리가 일어난다. 존재자의 진리? 그게 뭐냐고? 이제부터 힘자라는 데까지 설명해보겠다. 만약 당신이 설명을 이해하는 데 성공한다면, 당신은 예술 작품 속에서 정말로 진리를 보게 될 거다.

먼저 진리가 뭔지 생각해보자. 간단하다. 여기 '이 꽃은 빨갛다'는 문장이 있다. 만약 꽃이 실제로 빨갛다면 그 말은 진리다. 물론 노랗다면 거짓이고. 진리란 이렇게 사실과 인식이 일치하는 거다. 그럼 하이데거가 말하는 건 뻔하다. 예술 작품은 대상을 정확하게 모사하는 거다. 만약 구두를 그린 그림이 그 구두와 정말로 똑같이 생겼으면, 그림은 진리다. 말하자면 심오한(?) 진리가 작품 속에 정립된 거다. 구두는 이렇게 생겼다!

아폴리네르의 상형시, 1914년

언어가 사물의 참모습을 보여줄 수 있을까? 캘리그램. 하이데거 철학의 은유.

## 알레테이아, 비은폐성으로서의 진리

정말? 물론 아니다. 만약 그렇다면 하이데거의 근사한 얘기는 낡아빠진 모방론이 되어버린다. 그에게 진리란 사실과 인식의 일치가 아니다. 그럼 뭔가? 얘기하자면 이렇다. 그리스인들은 진리를 '알레테이아aletheia'라 불렀다. 이 말은 원래 '비은폐성', 즉 감추어진 것이 드러난다는 뜻이다. 그들에게 진리란 사물의 감추어지지 않은 참모습이었다. 플라톤의 이데아를 생각해보라. 우리가 이 땅에서 보는 건 모두 그림자며, 진리란 이 그림자 뒤에 있는 사물의 참모습이었다.

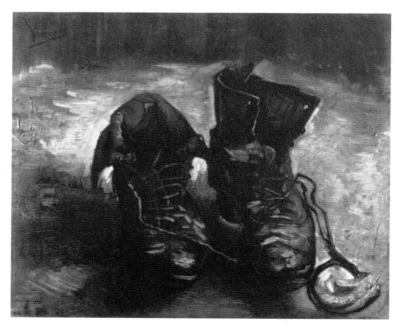

〈구두〉 빈센트 반 고흐, 캔버스에 유채, 38×45cm, 1886년

진리를 존재론화한다고? 마치 진리라는 사물이 따로 있는 것처럼 말한다고? 바로 그거다. 그에게 진리란 진술의 속성 혹은 지식의 올바름이 아니라, 껍데기를 벗겨낸 사물의 본래 모습을 말한다. 진리의 개념을 제멋대로 해석하는 게 아니냐고? 과연 그럴까? 당신은 진리란 인식과 사실과 일치라고 말한다. 하지만 어떤 인식이 사실에 일치하는지 확인하려면, 그 전에 먼저 사실이 그 자체로서 드러나 있어야 하지 않을까? 그럼 당신이 말하는 진리엔 더 근본적인 전제가 필요한 게 아닐까? 그게 바로 알레테이아다.

그럼 '진리의 작품 속으로의 정립'이란 말은 결국 예술 작품 속에선 사물의 가려지지 않은 참모습이 드러난단 말이 된다. 하지만 어떻게? 자, 그림을 보라. 고흐Vincent van Gogh, 1853~ 1890의 그림이다. 화면과 10센티미터의 거리를 두고 양쪽 구두코에 눈동자를 맞추라. 긴장을 풀고 30초 동안 물끄러미 바라보다가, 30초가 지나면 서서히 화면에서 눈을 떼는 거다. 어때? 존재자의 진리, 은폐되지 않은 구두의 참모습이 떠오르지 않는가?

## 아름다움, 진리의 일어남

물론 안 떠오를 거다. 하이데거가 말하는 진리란 그런 게 아니니까. 그가 말하려는 것은 이거다. 우리의 일상 생활에서 구두는 한갓 유용한 물건일 뿐이다. 즉 구두는 발을 보호해주는 도구다. 구두라는 존재자의 근원은 어디에 있을까? 간단하다. 아래 창과 윗가죽을 실로 꿰매는 데에. 모든 게 이렇게 분명하다. 하지만 이걸로 구두의 존재가 모두 밝혀진 건가? 아니다. 예술 작품은 구두라는 존재자의 더 근원적인 모습을 보여준다. 《예술 작품의 근원》에서 밝힌 하이데거의 이야기를 직접 들어보자.

이 구두라는 도구의 밖으로 드러난 내부의 어두운 틈으로부터 들일을 하러 나선 이의 고통이 응시하고 있으며, 구두라는 도구의 실팍한 무게 가운데는 거친 바람이 부는 넓게 펼쳐진 평탄한 밭고랑을 천천히 걷는 강인함이 쌓여 있고, 구두 가죽 위에는 대지의 습기와 풍요함이 깃들여 있다. 구두창 아래는 해 저물녘 들길의 고독이 깃들여 있고, 이 구두라

는 도구 가운데서 대지의 소리 없는 부름이, 또 대지의 조용한 선물인 다 익은 곡식의 부름이, 겨울 들판의 황량한 휴한지 가운데서 일렁이는 해명할 수 없는 대지의 거절이 동요하고 있다. 이 구두라는 도구에 스며들어 있는 것은 빵의 확보를 위한 불평 없는 근심과 다시 고난을 극복한 뒤의 말없는 기쁨과 임박한 아기의 출산에 대한 전전긍긍과 죽음의 위협 앞에서의 전율이다.

고흐의 그림은 이처럼 하나의 유용한 물건이기 이전에 구두가 진실로 무엇인지를 보여준다. 이 작품은 촌아낙네의 삶 속에서의 구두 존재를 드러내고, 그럼으로써 한 켤레의 구두를 존재의 빛 속에 들어서게 한다. 구두라는 존재자의 진리가 정립된 거다. 하이데거는 이러한 진리의 일어남生起을 '미'라고 부른다. 작품 속에서 진리가 빛나는 거, 그게 바로 아름다움이란 얘기다.

### 작품, 세계와 대지의 투쟁

더 나아가보자. 진리는 비진리다. 말이 되냐고? 물론 말이 된다. 이게 바로 변증법이라는 거다. 진리라는 개념은 이미 '은폐'라는 특징을 전제한다. 생각해보라. 만약 진리가 모든 은폐를 툭툭 털어버린다면, 진리란 게 무슨 의미가 있겠나. 눈만 뜨면 지천에 널린 게 진리인데. 진리는 원래 이렇게 '밝힘'과 '가림'의 투쟁 속에 존재한다.

진리는 생성된다. 플라톤의 이데아처럼 미리 하늘에 있다가 땅으로 뚝 떨어지는 게 아니다. 하지만 어떻게? 거기엔 몇 갈래의 길이 있는데, 그중 하나가 바로 예술 작품이다. 진리가 '밝힘'과 '가림'의 투쟁

이라면 예술 작품은 이 둘 사이에 싸움을 붙이는 것, '투쟁의 투쟁화'이다. 이 투쟁 속에서 존재하는 것의 비은폐성, 즉 진리가 쟁취된다. 예술 작품 속에서 이 '밝힘'과 '가림'의 투쟁은 세계와 대지의 투쟁으로 나타난다.

예술 작품은 한갓 사물이다. 고흐의 그림은 한 조각의 캔버스에 화학 물질<sup>물감</sup>을 발라놓은 거다. 그럼에도 이 물질 덩어리는 다른 것을 말한다<sup>allo agoreuei</sup>. 그러므로 작품은 알레고리<sup>allegoris</sup>, 즉 비유다. 작품은 사물적인 것을 넘어서 다른 무언가를 표현하고, 다른 세계를 열어준다. 고흐의 〈구두〉는 농부의 삶의 세계를 열어주지 않았던가. 이처럼 예술 작품이 표현하는 의미 혹은 작품이 열어주는 세계, 이게 바로 '세계'다. 그리고 '대지'란 작품의 밑바탕이 되는 소재와 질료를 말한다. 결국 세계와 대지의 투쟁이란 작품이 열어주는 세계와 작품의 질료 사이에 팽팽한 대립이 벌어진다는 얘기다.

## 작품은 세계를 건립하고……

여기에 신전이 있다. 신전은 아무것도 모사하지 않고 그냥 건물일 뿐이다. 아무것도 모사하지 않는 이 건물이 하나의 세계를 세운다. 어떤 세계? 인간과 신이 자유롭고 우호적인 동반자로 살아가던 그리스 민족의 독특한 생활세계. 이 신전은 신의 모습을 간직하고 있고, 열려진 주랑을 통해 신의 모습을 건물 밖으로 드러낸다. 신이 어디 있냐고? 당신 눈엔 안 보여도, 그리스인은 신전에 기거하는 신의 체취를 느꼈다. 그들은 인생과 역사, 온 우주를 이 신전에 기거하는 신들의 이야기로 해석하고 설명했다. 이게 바로 그리스인이 살아가던 생활세계

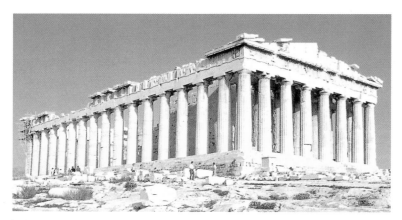
파르테논 신전, 기원전 447~기원전 438년

다. 마치 중세인들이 태양이 지구의 주위를 도는 세계 속에서 살았고, 우리가 휘어진 공간 속에서 살아가는 것처럼.

신이 그리스인이 살아가던 세계의 중심이었다면, 그 중심을 있게 한 건 바로 신전이었다. 왜? 신전이 있음으로 해서 비로소 신이 신전 속에 존재하게 되니까. 신전은 그리스인들의 모든 생활 방식과 사회 관계를 자신의 둘레에 모으고, 그것들에 인간적인 의미를 부여해주었다. 그들의 모든 삶의 행위는 바로 이 신전을 중심으로 이루어졌다. 신전이 열어주는 이 관계들의 영역이 바로 그리스인이라는 한 역사적 민족이 존재하는 영역이다. 그들은 바로 이 세계 속에서 태어나고 죽고, 영광과 치욕을 누렸다. 신전을 지음으로써 결국 그들은 자신들의 민족적인 삶의 세계를 건립한 것이다. 사실 올림푸스의 신이 없었다고 생각해보라. 과연 그리스인의 위대함이 존재할 수 있었을까?

## 대지를 설립한다

예술 작품은 세계를 건립하면서 질료를 소멸시키지 않고, 오히려 처음으로 질료를 그 자체로서 드러낸다. 작품 속에서 질료는 자연 상태보다 본래의 모습을 더 잘 보여준다. 작품 속에서 바위는 정말로 바위답게 육중하게 느껴지고, 금속은 정말로 금속답게 번득이며, 색채는 순수한 색채 그 자체로서 빛나고, 음향은 순수한 음향 그 자체로서 울린다. 가령 채석장에서 갓 캐어낸 대리석과 다듬어진 신전의 기둥을 비교해보라. 대리석 고유의 성질을 더 잘 보여주는 건 어느 쪽일까?

바로 이게 작품 속에서 세계가 들어서는 토대, 즉 대지이다. 대지는 모든 밝힘을 거부한다. 돌을 저울에 달아보라. 추상적인 숫자 속에 돌의 육중함이 사라질 거다. 색채를 파동수로 분해해보라. 색채 자체는 없어진다. 음향을 진동수로 분해해보라. 음향은 울려 퍼지기를 그친다. 대지는 모든 해명을 거부한다. 대지가 제 모습을 드러내는 건 대지가 밝혀지지 않은 것으로 인식되고 보존될 때뿐이다.

다시 신전을 생각해보라. 신전은 하나의 세계이자 동시에 한 무더기의 대리석이다. 여기엔 두 가지 대립하는 힘이 작용한다. 하나는 대리석 덩어리에서 하나의 세계를 열어주려고 하고, 다른 하나는 그걸 다시 대리석으로 되돌리려고 한다. 대지를 설립하는 건 후자의 힘이다. 즉 대지는 신전이 한 무더기의 대리석으로 되돌아갈 때 설립된다. 말하자면 하나의 신전이 돌의 묵직함과 육중함으로, 하나의 동상이 청동의 견고함과 광택으로, 한 폭의 그림이 색채의 명암으로, 하나의 음악이 음향의 울림으로 되돌아갈 때, 이때 대지가 설립된다.

예술 작품은 세계를 건립하면서, 동시에 대지를 설립한다. 세계는 열려 하고, 대지는 닫으려 한다. 진리는 이렇게 세계와 대지 사이에 밝힘과 가림의 투쟁으로 존재한다. 작품은 바로 이 팽팽한 대립 속에 닻을 내리고 안식한다.

## 대지와 세계의 균열은 형태를 낳는다

**〈턱수염이 난 노예〉**
미켈란젤로 부오나로티, 대리석,
높이 244cm, 1530~1533년

창작 과정에서 소재를 자유자재로 다루려는 시도와, 소재와 질료의 저항, 즉 세계와 대지의 대립에서 균열$^{Riß}$이 생긴다. 이 균열이 하나의 윤곽$^{Umriß}$을 낳으며, 이 윤곽이 형태$^{Gestalt}$를 가져온다. 무슨 얘기냐고? 독일어 Umriß라는 단어는 '주위를 둘러서$^{Um}$ 찢는다$^{Riß}$'는 뜻이다. 가령 대리석 덩어리의 주위를 둘러 찢으면 형태가 나타난다. 〈턱수염이 난 노예〉를 보라. 미켈란젤로의 미완성 작품이다. 대리석 덩어리를 찢으며 인물이 튀어나오고 있다. 대리석 덩어리와 형태를 나누는 그 찢겨진 선이 바로 균열이다. 이 균열이 인물의 윤곽을 이루고, 이 윤곽이 형태를 낳고 있잖은가.

## 시는 과학보다 위대하다

시예술는 과학보다 위대하다. 왜? 어떤 인식이 사실에 일치하려면 먼저 사실이 그 자체로서 드러나야 하기 때문이다. 그 후에야 비로소 우리는 진술이 사실과 일치하는지 아닌지 말할 수 있다. 예술에서는 그와 같은 알레테이아로서의 진리, 즉 근원적인 진리가 일어난다. 반면 과학은 진리의 근원적 일어남이 아니라 이미 열린 영역을 사후에 정비하는 데 그칠 뿐이다. 헤겔은 예술의 종언을 얘기했다. 그에게 예술은 더 이상 역사적 현존재를 위한 결정적 진리가 일어나는 방식이 아니였기에. 하지만 하이데거는 거꾸로 철학의 종언을 얘기한다. 예술은 철학보다 위대하다. 예술은 존재의 진리를 열어주기 때문이다.

## 시, 예술 중의 예술

하이데거에게는 언어 자체가 시다. 왜? 그가 보기에 언어는 단순한 매개물이 아니라, 존재자를 존재자로 드러내는 것이기 때문이다. 아담의 언어? 우리가 사용하는 언어가? 글쎄……. 어쨌든 이 때문에 그는 언어를 질료로 하는 포에지Poesie, 즉 시를 모든 예술의 꼭대기에 올려놓는다. 이쯤 해두자. 이젠 작품 속에 정립된 존재자의 진리가 보이는가?

아직도 안 보인다고? 작품 하나 감상하는 데 이렇게 심오한 철학이 필요하냐고? 오, 참을 수 없는 존재의 경박함이여. 그럼 이렇게 한번 해보자. 사실 내가 한마디 빼먹었는데, 원래 진리는 마음이 순수한 사람의 눈에만 보이는 법이다. 아마 이젠 보일 거다.

## 마그리트의 세계 3

### 말 과 사 물

**존재의 집**

마그리트의 또 하나의 주제. 우리의 진리 기준들은 악순환에 빠져 있다. 합리적인 방법으론 이 악순환의 고리를 끊을 수 없다. 대응설이나 합의설도, 정합설도 우리의 진술이 사물의 참모습과 일치하는지 보장해주지 못한다. 어떻게 하면 저 '이상한 고리'에서 빠져나올 수 있을까? 하이데거는 사물이 그 고리를 깨뜨리면서 우리에게 직접 자신의 참모습을 드러내는 경우가 있다고 말한다(알레테이아). 이 신비한 일이 벌어지는 곳이 바로 언어, 그리고 예술이다.

**캘리그램**

언어는 존재의 집이니까. 하이데거가 염두에 두는 건 물론 철학적/과학적 언어가 아니다. 사물의 참모습을 드러내는 건 시적(詩的) 언어다. 왜? 아마 시어가 캘리그램적이기 때문이리라. 사물을 가리키는 데는 두 가지 방식이 있다. '이름 붙이기'와 '그리기'. 캘리그램에선 이 둘이 하나가 된다. 여기서 언

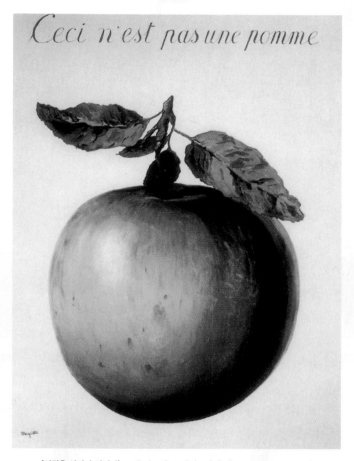

**〈이것은 사과가 아니다〉** 르네 마그리트, 캔버스에 유채, 142×100cm, 1964년

어느 사물에 이름을 붙이는 동시에, 사물의 모습을 보여준다. 마그리트도 캘리그램을 좋아했다. 하지만 그의 목적은 다른 데 있다. 그림을 보라. 언어가 존재의 집이라고? 존재는 가출해버렸다!

# 렘브란트의 자화상

렘브란트<sup>Rembrandt Harmensz van Rijn, 1606~1669</sup>가 살았던 당시의 네덜란드는 세계에서 가장 진보적인 곳이었다. 영국의 크롬웰<sup>Oliver Cromwell, 1599~1658</sup>에게 제해권을 빼앗기기 전까지 이 조그만 나라는 세계 해상 무역의 중심지였다. 막강했던 가톨릭 교회의 권위도 신교도의 집합소인 이곳에선 힘을 쓰지 못했다. 사회를 주도하는 건 무역으로 돈을 번 상공업 부르주아지였다. 때문에 이 조그만 나라가 당시 유럽에선 정치적, 사상적으로 가장 자유로울 수 있었다. 스피노자 같은 범신론자가 살았던 곳도 여기다. 적어도 여기선 범신론<sup>변장한 유물론!</sup>을 주장한다고 화형당하진 않았다.

렘브란트는 이런 분위기에서 화가가 되었다. 부유한 상공업자의 가문에서 태어난 그는 부모에게서 엄청난 재산을 물려받을 수도 있었다. 그러나 그는 상업 부르주아지의 안락한 삶 대신 화가의 길을 택했다. 화가의 사회적 지위가 오늘날처럼 높진 않았을 터이니, 그 결심

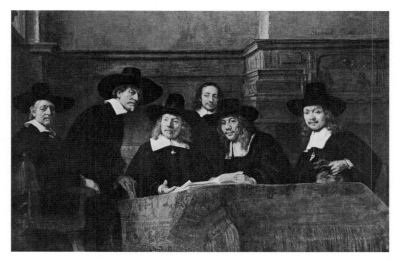

〈**직물조합의 간부들**〉 하르먼스 판 레인 렘브란트, 캔버스에 유채, 192×279cm, 1662년

엔 많은 고뇌가 따랐을 게다.

　당시 플랑드르 지방에서 활동하던 루벤스는 여전히 신화적, 종교적 제재로 그림을 그렸다. 그의 초상화에 등장하는 건 여전히 귀족들이다. 그러나 같은 바로크 시대를 살았던 렘브란트의 그림에선 새로운 제재, 새로운 인간이 등장한다. 누구? 그건 바로 뒷날 제3신분이라 불리는 시민, 즉 부르주아지였다. 귀공자가 환쟁이가 될 수 있었던 곳, 이곳에서 비로소 '직물조합의 간부들'도 그림의 주인공이 될 수 있었다. 당시 네덜란드 사회의 위대함은 여기에 있는지도 모른다.

## 우리를 위한 존재

먼저 그림을 보라. 저 잘생긴 귀공자가 바로 젊은 시절의 렘브란트다. 하르트만Nicolai Hartmann, 1882~1950에 따르면, 예술 작품은 우리를 위한für 존재, 우리에 대한für 존재다. 말하자면, 감상하는 우리가 없으면, 〈자화상〉은 그냥 물질 덩어리일 뿐이다. 즉, 〈자화상〉 속의 렘브란트는 물감이라는 화학 물질 속으로 사라져버린다. 그의 젊음도 그 패기만 만함도……. 하지만 우린 이런 물질 덩어리를 예술 작품이라 부르진 않는다. 그러므로 지각하고 관조하는 활동이 있을 때에만, 비로소 예술 작품은 '작품'으로 성립한다고 할 수 있다.

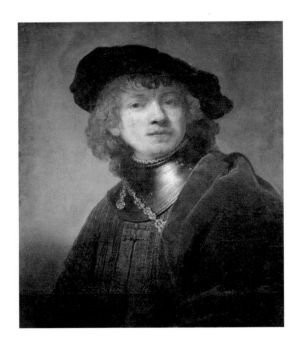

**〈자화상〉**
하르먼스 판 레인 렘브란트,
캔버스에 유채,
61×52cm, 1634년

그럼 예술 작품이 우리 머릿속에 들어 있단 얘긴가? 〈자화상〉 속의 청년이 우리 머릿속에 들어 있던 말인가? 물론 아니다. 비록 주관과의 관계 속에서만 성립하지만, 작품은 분명히 우리의 머리 '밖'에 있는 '대상'으로 다가온다. 관조하는 의식이 없으면 물론 〈자화상〉은 물감 묻은 천쪼가리일 뿐이다. 하지만 〈자화상〉 속의 렘브란트는 분명히 우리의 머리 '밖'에 있는 것이다. 그렇지 않다면 그걸 보러 외국에 나갈 필요가 뭐 있나. 비싼 돈 들여가면서. 그냥 방에다 천쪼가리 하나 걸어놓고 머릿속으로 상상해버리지.

하지만 좀 이상하긴 하다. 의식의 바깥에 존재하는 〈자화상〉이 왜 의식이 없이는 존재할 수 없단 말인가. 그치? 이 애매모호한 견해를 '관계주의'라 부른다. 어쨌든 관계주의에 따르면, 예술 작품은 주관과 객관의 관계 속에서 성립한다. 그럼 예술 작품의 비밀을 밝히기 위해서는 '대상'과 '의식 작용'을 모두 밝혀야 한단 얘기가 된다. 객관주의는 '대상 분석'만 요구한다. 반면 주관주의는 '작용 분석'에만 치중한다. 하지만 관계주의는 이렇게 대상 분석과 작용 분석이라는 두 방향을 모두 필요로 한다.

## 야경

다시 그림을 보라. 〈야경夜警〉이라는 작품으로, 아마 그의 작품 중에서 가장 유명할 거다. 고전주의 회화에선 대상의 윤곽이 뚜렷해야 하므로, 모든 대상이 밝은 빛 속에 제 모습을 온전히 드러낸다. 거기엔 어둠 속에 감추어지는 부분이라곤 없다. 하지만 이 작품을 보라. 여기엔 강렬한 명암 대비가 있다. 중앙에 서 있는 인물들은 쏟아지는 하이라

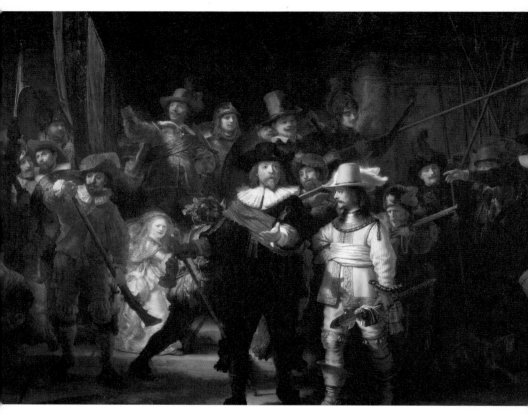

〈야경〉 하르먼스 판 레인 렘브란트, 캔버스에 유채, 363×437cm, 1642년

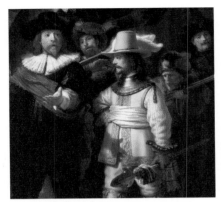

검은 옷을 입은 이는 프란스 바닝 콕 대위,
금빛으로 빛나는 옷을 입은 이는 빌렘 반
뤼텐부르크 중위다. 대위의 검은 옷은 빛을
삼켜버린 듯하고, 중위의 옷은 쏟아지는
빛을 모두 반사하는 듯이 보인다.

중위의 옷에 비친 대위의 손 그림자. 이를
통해 우리는 빛이 어디서 들어오는지 알 수
있으며, 아울러 렘브란트가 얼마나 빛의
효과에 민감했는지 짐작할 수 있다.

소녀는 이 자리에 어울리지 않는다. 게다가
마땅히 어둠에 묻혀야 할 소녀의 몸이 오히려
찬란하게 빛나고 있다. 이는 이 소녀가
현실적인 존재가 아니라는 사실을 암시한다.
누굴까?

이트를 받는 반면, 양 옆과 뒤에 있는 인물들은 희미하게 어둠 속으로 잠겨버린다. 이 강렬한 명암 대비는 화면 전체에 심원한 깊이를 부여한다. 이 찬란한 빛의 효과 때문에, 이 바로크의 거장은 흔히 빛의 화가라고 불린다. 바로크의 거장 렘브란트, 빛의 화가.

## 살아 있는 정신, 지각과 관조

관계주의는 작용 분석과 대상 분석을 모두 필요로 한다. 먼저 작용 분석. 하르트만에 따르면 예술 작품은 객관화된 정신, 말하자면 작가의 '살아 있는 정신'에서 빠져나간 내용이 물질 속에 들어가 하나의 대상이 된 거다. 그래서 예술 작품은 '물질적 바탕'과 '정신적 내용'이란 두 계층으로 이루어진다. 두 계층은 현상 관계에 있다. 다시 말하면 물질적 바탕에서 정신적 내용이 현상한다나타난다. 저절로 나타날까? 물론 아니다. 물질에서 정신적 내용이 현상하는 데는, 또 하나의 살아 있는 정신이 필요하다. 그게 바로 수용자의 관조 작용이다. 예술 작품은 죽은 정신일 뿐이다. 이 죽은 정신은 우리의 살아 있는 정신에 힘입어 비로소 부활한다.

예술 작품이 두 요소로 이루어져 있으므로, 수용자의 살아 있는 정신 역시 거기에 맞추어 서로 다른 두 개의 계기로 이루어진다. '지각'과 '관조'가 그것이다. 둘이 어떻게 다르냐고? 지각은 감각 기관을 통해 작품의 물리적 특징을 감지하고, 관조는 거기에서 정신적 내용을 직관한다. 지각이 검은색과 흰색을 감지하면, 관조는 이걸 렘브란트 특유의 빛의 효과로 파악한다. 깜깜한 어둠 속에 한줄기 빛을 받아 찬란하게 빛나는 인물의 모습으로.

물질적 바탕 ▶ 지각 ▶ 살아 있는 정신 ▶ 관조 ▶ 정신적 내용

## 상품 생산자로서의 예술가

다시 〈야경〉으로. 사실 이 작품은 제목이 잘못된 것이다. '야경<sup>야간 순찰</sup>' 하면 흔히 순라군을 떠올리기 쉬운데, 그림 속의 인물들은 실은 순라군이 아니다. 바로크 예술은 절대왕정의 시대에 등장했다. 절대왕정은 누구나 알다시피 경찰과 상비군을 가진 본격적인 국가였다. 하지만 절대왕정이 없었던 네덜란드에서는 국가에 소속된 군대 대신에, 돈 많은 상인이나 상업 부르주아지가 갹출한 돈으로 운영되는 민병대가 그 역할을 맡고 있었다. 그림 속의 인물들은 바로 그 민병대원들이다.

렘브란트는 자유로운 개인으로서 작품을 팔아 생활하는 최초의 자본주의적 화가였다. 이전의 화가들은 대개 국가나 귀족들에 의탁해 살면서, 그들의 위탁을 받아 작업을 했다. 하지만 렘브란트의 작품은 상품으로 거래되었고, 자본주의 시장에서 흔히 그러하듯이 종종 가치를 실현하는 데 실패하곤 했다.

사실 〈야경〉의 경우에도 말이 많았다. 어둠 속에 묻혀버린 인물들은 똑같은 돈을 지불하는데 왜 자기들만 어둠 속에 묻어버렸냐며 돈을 못 내겠다고 버텼다. 결국 렘브란트가 그 돈을 받았는지, 못 받았

는지는 설이 분분하다. 하지만 어느 책을 보니 그가 결국 돈을 받았다고 한다. 두당 얼마씩 받았나 하는 것까지 밝혀놓은 걸 보니, 아무래도 그쪽이 맞는 거 같다.

## 작품의 전경과 후경

하르트만은 이어서 대상 분석으로 넘어간다. 예술 작품의 물질적 바탕을 그는 '전경'이라 부르고, 이 전경에서 떠오르는 정신적 내용을 '후경'이라 부른다. 예술 작품의 구조는 전경과 후경의 두 계층으로 이루어진다. 하지만 이 정도는 하이데거도 얘기했다. '대지와 세계'라고 말이다. 하지만 하이데거의 관심은 예술에서 열리는 존재자의 진리에 있었다. 그래서 '대지와 세계'라는 개념은 예술 작품의 구조보다는 오히려 진리의 존재 방식, 즉 알레테이아의 '가림과 밝힘'과 더 관계가 깊었다. 하지만 하르트만이 노리는 건 본격적으로 작품의 존재론적 구조를 분석하는 것이었다. 그래서 그는 작품의 구조에 대해 더세밀한 분석을 보여준다. 그에 따르면, 후경은 여러 개의 계층으로 이루어진 중층적 구조를 이룬다고 한다.

## 초상과 개인주의

렘브란트는 탁월한 초상화가이기도 했다. 원래 '초상'이라는 장르는 개인주의를 전제로 한다. 개인의 초상은 있어도, 인간 일반의 초상은 있을 수 없으니까. 때문에 초상은 역사상 개인주의가 발달하는 시대에 번성하기 마련이다. 물론 다른 시대에도 인물화는 있었다. 하지

〈자화상〉 하르먼스 판 레인 렘브란트, 캔버스에 유채, 102×90cm, 1642년

만 이 경우에 인물은 개성을 잃고 이상화되기 일쑤다.아마 실제 인물은 그림보다 훨씬 못생겼을 거다. 이렇게 보면 개인주의가 발달한 네덜란드에서 초상이란 장르가 번성한 것은 당연한 일인지도 모른다. 당시 사람들은 단체 사진을 찍듯이 집단 초상화를 그려 관공서나 건물의 벽에 걸어놓기를 좋아했다. 앞의 두 작품도 그런 부류에 속한다. 원래 초상은 인물의 겉모습만 그리는 게 아니다. 중요한 것은 겉모습을 뚫고 들어가 그 속에 감추어진 인물의 내면을 드러내는 것이다. 이렇게 가시적인 것을 통해 보이지 않는 정신세계를 드러내는 데에 렘브란트는 탁월한 능력을 갖고 있었다. 그의 〈자화상〉은 이를 증명한다.

## 후경 분열의 법칙

후경은 하나의 계층을 이루지 않고 여러 계층으로 분열한다. 이 계층들은 서로 현상 관계에 있기 때문에, 하나의 계층이 다른 계층을 나타내면 이것이 다시 또 다른 계층을 나타낸다. 그리고 이 현상 작용은 작품의 맨 마지막 층위에 이를 때까지 계속된다. 물론 후경의 구조는 각 예술 장르마다 다르게 나타난다. 하지만 그걸 미련하게 일일이 살펴볼 수는 없다. 대충 일반화하면 후경은 대개 네 개의 계층으로 이루어진다.

전경에서 먼저 '물적 계층'이 나타난다. 여기서 우리는 작품 속의 공간을 본다. 여기에서 다시 '생명의 계층'이 나타난다. 여기에서 우린 등장 인물과 그들의 외모를 본다. 다음 이 계층에서 '심리의 계층'이 나타난다. 말하자면 인물의 외면을 통해 그의 성격이나 심리 같은 내면적 요소가 나타나는 거다. 그리고 마지막으로 여기서 '이념의 층

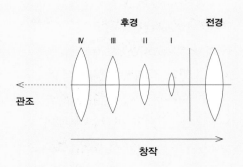

**후경 분열의 법칙**

관조와 창작은 역방향으로 이루어진다. 약호화와 해독은 항상 역방향으로 이루어지기 때문이다.

위'가 나타난다. 이건 참 설명하기 힘든데, 대충 말하자면 작품에 담긴 어떤 커다란 정신적 내용, 굳이 표현하자면 작가의 철학적, 이념적 사상 같은 거다.

사슬처럼 묶여 있는 연결된 이 계층들은 차례차례 연속한다. 따라서 만약 어느 하나의 사슬이 끊어지면, 그걸 뛰어넘어 다음 사슬로 넘어갈 수 없게 된다. 그럴 경우엔 당연히 후경의 제일 마지막 층위인 예술적 이념의 층위에 도달할 수 없게 된다. 그럼 작품에 담긴 심오한 정신적 내용은 이해할 수 없게 된다. 사실 작품을 감상할 때 종종 이 사슬이 도중에 끊어지는 일이 있다. 거기엔 여러 가지 이유가 있는데, 나처럼 감상하는 자의 '살아 있는 정신'이 시원찮은 경우도 그 가운데 하나다.

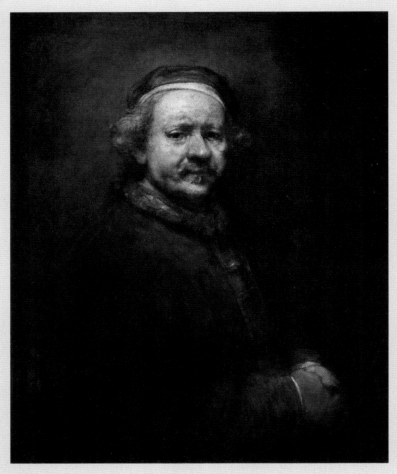

**〈노화가의 자화상〉** 하르먼스 판 레인 렘브란트, 캔버스에 유채, 86×71cm, 1660년경

## 그 뒤 렘브란트는……?

화가의 길을 선택한 후 렘브란트가 어떻게 살았는지 난 자세히 알지 못한다. 하지만 별로 행복하게 살진 못한 것 같다. 그가 죽으면서 남긴 건 붓 몇 자루였다고 하니까. 그가 자신의 예술을 찾아 나아갈수록 대중은 더욱더 그를 외면했다. 그는 대중에게 이해받지 못하는 고독한 천재 화가였다. 이 점에서 그는 최초의 '불행한' 자본주의 화가이기도 했다. 렘브란트는 생전에 60여 점의 자화상을 그렸다고 한다. 덕분에 우리는 이 위대한 화가의 인생 역정을 시리즈로 볼 수 있는데, 〈노화가의 자화상〉도 그중 하나다. 앞의 〈자화상〉과 비교해보라. 30년의 세월이 어떤 차이를 만들어냈는지. 내 아직 이런 말할 나이는 안 됐지만, 인생은 이렇게 무상한 거다.

## 노년의 자화상

이제 마지막으로 하르트만의 미학을 〈자화상〉에 적용시켜, 이 작품의 복잡한 계층 구조를 분석하기로 하자. 사실 다음은 하르트만 자신이 그의 저서 《미학이란 무엇인가》에서 인용한 예이다. 하지만 이해하기 쉽도록 내가 좀 빼고 보탰다. 용서해주기 바란다. 하르트만은 왜 수많은 작품 중에서 굳이 렘브란트의 〈자화상〉을 예로 들었는지 잘 생각해보라. 이제 들어가보자.

1. 지금 당신 눈앞엔 2차원의 화폭과 그 위에 발린 색채가 보인다. 이게 작품의 전경이다.

2. 이 전경에서 하나의 세계가 열린다. 말하자면 2차원의 화폭에 3차원의 공간이 나타나는 거다. 물론 실제의 공간은 아니지만 말이다. 이 공간 속엔 빛과 윤곽이 들어 있다. 어떤 사람이 빛 속에 모습을 드러낸다. 이게 후경의 제1단계인 외면적·물적 계층으로, 여기서부터 후경의 분열이 시작된다.

3. 여기서 다시 운동이나 생동하는 신체성이 나타난다. 얼굴에 주름살이 잡힌 걸로 보아 나이가 지긋하다는 것을 알 수 있다. 그는 두 손을 앞으로 모으고, 고개를 살짝 돌려 우리를 바라보고 있다. 가볍게 다문 입가에 어린 담담한 표정이 인상적이다. 이게 바로 생명의 계층이다.

4. 이 외면적 모습에서 다시 그의 내면적 면모가 드러난다. 가령 그의 정신과 성격, 성공과 실패, 그리고 운명 같은 거 말이다. 물론 이런 게 직접 눈에 보이는 건 아니다. 화가의 길을 가느라 물려받은 재산을 탕진한 이 고집불통 노인네가 가진 거라곤 붓 몇 자루밖에 없다. 그의 얼굴엔 노년을 괴롭힌 이 비애와 운명의 흔적이 나타나 있다. 그의 얼굴에 드리운 삶의 괴로움과 외로움의 그늘을 보라. 이게 바로 심리의 계층이다.

5. 여기에서 이념의 계층이 나타난다. 이 계층은 '있는 그대로의' 개인이 아닌 '마땅히 있어야 할' 개인을 보여준다. 렘브란트는 그냥 행복한 부르주아지로 지낼 수도 있었다. 그러면 외로운 골방에서 혼자 죽어갈 운명에 처하진 않았을 거다. 하지만 고뇌와 고독 속에서도 그는 예술에서 삶의 의미를 찾았다. 거친 세파에 지친 표정도, 예술을 향해 불타오르는 이 노인네의 의지를 가릴 수는 없다. 이게 렘브란트라는 인간의 '개인적 이념', 즉 마땅히 그래야 할 렘브란트의 모습이다.

모든 사람에겐 자신의 개인적 이념이 드러나는 행복한 순간이 있다. 물론 당신에게도. 화가는 이 순간을 포착해 표현한다.

6. 여기에서 또 다른 층위가 나타난다. 이 층위에선 모든 사람에게 관계 있는 어떤 것이 나타난다. 즉 그림을 보면 누구나 자기 것이라고 느끼게 되는 인간 보편적인 것 말이다. 이 인간 보편적인 것은 사람마다 다른 개인적 이념과는 구별된다. 여기서 우리는 자신의 예술적 이상을 추구하며 살다간 한 화가의 삶이 전 인류에게 던지는 메시지를 듣는다. 하나의 그림을 진정으로 위대하게 만들어주는 것은 바로 이 계층이다. 이 계층 때문에 한 개인의 기록일 뿐인 렘브란트의 〈초상화〉가 모든 사람에게, 그리하여 오늘날 우리에게까지 감동을 주는 거다.

이 노화가의 삶에서 당신은 무얼 느끼는가? 당신의 개인적 이념은 무엇인가? 혹시 당신은 아무런 이상도 없이 살아가고 있진 않은가? 중요한 것만 골라 배반하면서…….

# 4성대위법

흐Johan Sebastian Bach, 1685~1750가 살던 바로크 시대의 음악은 다성 음악이었다. 말하자면 하나의 멜로디가 진행되고 반주가 이를 받쳐주는 게 아니라, 동시에 여러 개의 멜로디가 진행되는 형태였다. 물론 여러 개의 멜로디를 동시에 무리 없이 진행시키기란 쉬운 일이 아니다. 그래서 대위법이라는 특별한 기술이 필요했는데, 여기서 단연 정점에 서 있는 사람은 바흐였다.

그는 이전의 선적線的 대위법에 화성을 가미하여, 따로따로 진행하는 서로 다른 멜로디들이 매순간 화성을 이루게 했다. 하나의 멜로디만 있는 단성 음악에서 반주는 멜로디를 화성적으로 받쳐줄 뿐, 그 자체로는 독립적인 의미를 갖지 못한다. 하지만 바흐의 대위법에선 각각의 멜로디 모두가 독립적인 의의를 가지면서도 동시에 전체적인 화성 효과를 낸다. 이게 어디 쉬운 일이겠는가.

그런데 내가 문학 작품에도 이런 다성적 구조가 숨어 있다고 말하

면 믿을지 모르겠다. 정말이냐고? 물론. 지금부터 내가 하는 얘길 잘 들으면, 아마 당신은 소설을 읽을 때 4성대위법의 아름다운 음향을 들을 수 있을 거다. 못 믿겠다고? 의심 많은 자에게 화 있을진저……

## 순수지향적 대상

재미없는 얘기부터. 후설<sup></sup>Edmund Husserl, 1859~1938의 현상학을 미학에 본 격적으로 적용한 사람은 그의 제자 잉가르덴Roman Ingarden, 1893~1970이었 다. 그런데 그의 진짜 관심은 사실 예술이 아니었다. 그의 스승인 후 설은 말년에 선험적 관념론으로 기울어져, 칸트처럼 모든 게 의식의 산물이라고 생각했다. 잉가르덴은 여기에 동의하지 않고 후설과는 다른 길로 나아가려고 했다.

어떻게? 그의 전략은 우리 의식 속에 떠오르는 대상을 '실재적지향적 대상'과 '순수지향적 대상'으로 나누는 거다. 예술 작품은 물론 이 중 에서 '순수지향적 대상', 말하자면 객관적으로 실재하지 않는 순수한 허구다. 하지만 모든 지향적 대상이 허구인 건 아니다. 예술이 아닌 다른 것들은 실제로 존재하는 '실재적 대상'이다. 이게 바로 그가 세 우려는 새로운 존재론이다. 하지만 '실재적'이든 '순수'하든 양자 모 두 어차피 '지향적' 대상이라면멋있는 말로 노에시스 작용의 상관자로서의 노에마라면, 어떻게 둘을 구별할 수 있을까? 그의 예술론은 사실 이런 존재론적 문제를 해결하기 위한 시도다.

## 문학 작품의 4계층

잉가르덴도 문학 작품을 계층적 구조로 설명한다. 문학 작품은 네 개의 계층으로 이루어진다. 각 층이 다음 계층이 나타나는 토대가 됨은 말할 필요도 없다.

문학 작품의 첫 번째 층은 '언어적 음성 형상의 층'이다. 언어 음성이란 의미를 담는 그릇을 가리킨다. 가령 라틴어 'Amo'라는 음향은 '사랑해'란 의미를 담은 그릇이다. 언어 음성은 문학 작품의 단단한 겉껍질을 이룬다.

두 번째 층은 '의미 단위의 층'이다. 이 층위는 전체 작품의 구조적 골격이 되는 가장 중요한 계층이다. 여기서 비로소 무의미한 음향들은 의미를 지닌 문장들로 나타난다. 이게 없으면 작품은 아예 존재할 수 없다. 문장으로 되어 있지 않은 이야기를 들어본 적 있는가? 의미 단위<sup>문장</sup>들은 작품 속에 등장하는 인물과 사물, 그 속에서 벌어지는 사건을 기획한다. 물론 문학 작품 속 문장은 진짜 판단이 아니라 의사<sup>擬似</sup> 판단이다. 문장이 기획하는 사건은 실재하는 게 아니니까.

세 번째 층은 '묘사된 대상성의 층'이다. 여기서 비로소 작품 속의 인물과 사물들이 등장한다. 인물들이 서로 얽히고 설키면서 사건을 만들어낸다. 우리가 소설을 읽고 있다고 느끼는 건 바로 여기서부터다. 하지만 여기선 아직 인물과 대상의 모습을 생생하게 볼 수가 없다. 왜? 소설은 시공을 초월한 이데아 세계에서 펼쳐지는 게 아니기 때문이다. 소설 속 사건이 눈앞에서 펼쳐지는 것처럼 생생하게 느껴지려면 또 하나의 층이 필요하다.

그게 바로 마지막 네 번째 층인 '도식화한 시점의 층'이다. 여기서

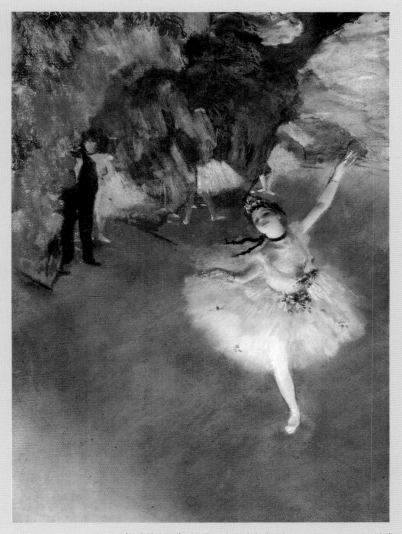

〈**무대 위의 무희**〉 에드가 드가, 종이에 파스텔, 58×42cm, 1876~1878년

비로소 인물과 사건은 우리에게 시공간적 배경 속에서 감각적으로 나타난다. 물론 이 층은 이미 '묘사된 대상성의 층'에 포함되고 준비되어 있다. 문학 작품은 카메라에 안 찍히니까, 드가의 〈무대 위의 무희〉를 예로 들어보자. 무용수의 머리 부분이 보일 거다. 거기엔 이미 시점이 내포되어 있다. 그걸로 우리는 이미 그림이 위쪽에서 바라본 모습이란 걸 알 수 있다. 이렇게 시점이 확보되면, 이제 묘사된 대상들은 미리 규정된 질서에 따라 나타난다. 시점이 있음으로 해서 묘사된 개개의 대상들이 비로소 통일적인 질서를 이루며 우리 눈에 들어오는 거다.

## 규정되지 않은 빈 곳과……

소설 속 대상은 실재적 대상과 구별된다. 실재적 대상은 무한한 속성을 갖고 있고, 그 속성들은 모두 규정되어 있다. 가령 내 눈 앞의 이 컵은 컵이 가져야 할 모든 성질을 다 갖고 있다. 빨간색, 10센티미터의 높이, 둥근 모양, 200그램의 무게 등등. 그 성질들은 무한히 많고 모두 명확히 규정되어 있다.

하지만 소설에 '갈색 커피잔'이 나온다고 하자. 이 잔은 '색깔'만 가지고 있을 뿐 크기, 무게, 모양 등은 규정되어 있지 않다. 채워넣으면 된다고? 수백 페이지를 묘사한들 커피잔의 모든 성질을 다 나열할 수 있을까? 팔뚝에 난 솜털까지 묘사한 에밀 졸라도 커피잔이 가진 모든 성질을 꽉 채워 묘사할 순 없을 거다. 아무리 많은 형용사를 동원한다고 해도 문학 작품에선 여전히 규정되지 않은 부분이 남기 마련이다. 이 빈 곳을 '비규정 장소Unbestimmtheitsstellen'라 하는데, 이곳은 당신

스스로 알아서 채워넣어야 한다.

## 채워지지 않은 성질

문학 작품은 이렇게 유한한 수의 규정된 장소와 무한히 많은 빈 곳을 가진 도식적 형상에 불과하다. 말하자면 철근 골조만 서 있는 건물이다. 문학 작품이 가진 도식적 성격은 '도식화한 시점의 층'에서도 나타난다. 다시 드가의 그림을 보자. 무용수의 모습은 앞면만 보이고, 뒷면은 보이지 않는다. 이걸 '채워지지 않은 성질unerfüllte Qualität'이라 부른다.

가령 소설 속 인물이 서울에서 부산으로 간다고 하자. 멍청한 작가가 아니라면 경부선을 타고 부산에 도달하기까지의 모든 여정을 묘사하진 않을 거다. 서울에서 기차에 오르는 한 장면, 부산에서 내리는 한 장면이면 충분하다. 물론 불연속하는 이 두 시점 사이에 있는 무수히 연속하는 시점들 역시 당신이 알아서 채워 넣도록. 시점은 시각적 시점만 있는 게 아니다. 청각적·촉각적 시점도 있다. 이 시점들의 빈 곳 역시 당신이 채워 넣어야 한다. 이렇게 실재적 대상엔 빈 곳이 없다. 하지만 순수지향적 대상은 빈 곳 없인 존재할 수 없다. 문학 작품은 바로 이 점에서 실재적 대상과 구별된다. 이런 차이가 있는데도 후설은 양자를 '부당하게' 동일시했다. 사실 잉가르덴이 문학 작품을 분석한 건 이 말을 하기 위해서였다. 어때, 성공한 거 같은가?

## 구체화

순수지향적 대상이 드러내는 빈 곳을 채워 넣는 작업을 '구체화'라 부른다. 구체화를 통해 비로소 규정되지 않은 빈 곳이 채워지고, 균열 상태로 해체되어 있는 시점들이 하나의 연속된 시점으로 연결된다. 독자는 멍하니 책을 읽는 게 아니다. 그는 자신의 삶의 경험을 다 동원하여 문학 작품 속 앙상한 도식의 빈 곳을 능동적으로 채워야 한다. 이 구체화의 작업을 통해 문학 작품의 앙상한 도식은 비로소 아름다운 미적 대상으로 탄생한다.

가령 당신이 연출가라고 상상해보라. 당신은 지금 어떤 소설을 연극으로 각색해야 한다. 그럼 당신은 당장 소설 속에서 정해지지 않은 빈 곳들에 부딪힐 거다. 당신은 예술적 감성을 발휘해서 그 부분들을 메워나가야 한다. 이건 한갓 가정이 아니다. 당신은 정말로 연출가다. 비록 당신의 연극은 당신 머릿속에서만 상연될 뿐이지만······.

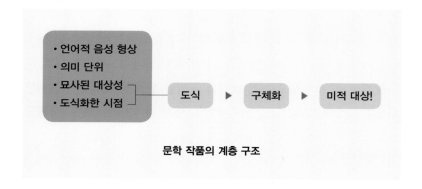

**문학 작품의 계층 구조**

## 예술 작품의 삶, 그리고 자기동일성

구체화는 사람마다 다를 수 있다. 작품 속의 빈 곳을 모든 사람이 똑같이 채우리라는 보장은 없으니까. 가령 색깔이 규정되지 않은 커피잔이 있다 하자. 저마다 제 맘에 드는 색깔로 채울 거다. 노랑, 빨강, 파랑 등. 문학·예술 작품은 또한 시대마다 다르게 구체화된다. 구체화되지 않으면 작품은 죽은 도식적 구조물일 뿐이므로, 문학·예술 작품은 이 상이한 구체화들 속에서 '삶'을 영위한다. 세월이 흐름에 따라 작품의 삶은 변화를 겪는다. 언젠가는 읽혀지기를 멈추고 사망하기도 하고, 오랜 시간 뒤에 다시 부활하기도 하면서 말이다.

근데 여기서 문제가 발생한다. 이렇게 시대마다 달라지는 구체화를 K라 하자. $K_1$, $K_2$, $K_3$,……$K_n$. 이 가운데 도대체 어느 게 예술 작품일까? $K_1$? $K_2$? 무슨 근거로? 나머지 것을 배제할 기준이 있나? 설사 그런 기준이 있어 작품을 망치는 그릇된 구체화를 뺀다 하더라도, 적절한 구체화가 꼭 하나라는 보장은 없다. 그럼 모두? 작품이 읽은 사람의 수만큼 있다니, 좀 이상하다. 여기서 어떻게 빠져나간다?

잉가르텐은 문학 작품의 구조 속에 상수常數로 주어진 부분에 기댄다. 가령 문학 작품의 의미단위의 층은 비교적 상호주관적누구나 동의하는 동일성을 갖는다. 이 계층이 '적절한' 구체화의 범위를 설정해줌으로써 작품의 상호주관적 구체화의 가능성을 보장해준다. 이 범위 내에서 문학 작품은 동일성을 잃지 않고도 변화를 겪을 수 있다. 그는 이걸로 작품을 주관화의 위험에서 구출하기에 충분하다고 믿는다. 과연 그럴까?

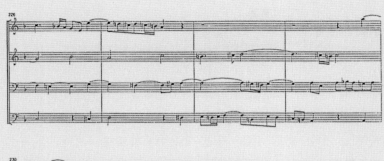

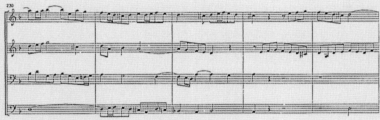

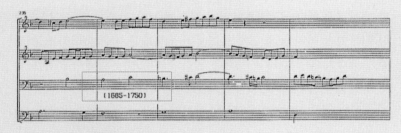

바흐의 에피탑 〈푸가의 기법〉 마지막 장

## 바흐의 묘비명

다시 바흐로. 다음의 악보를 보라. 바흐가 죽기 전에 남긴 〈푸가의 기법〉 마지막 페이지다. 이 악보의 오리지널 수고手稿에 그의 둘째 아들 칼 필립 엠마누엘은 이렇게 써놓았다. "이 푸가가 흘러가다가 바흐의 이름이 대위 주제Gegenthema로 도입되는 지점에서, 이 작곡가는 운명했다." 무슨 뜻일까? 악보에 파란색 사각형으로 표시되어 있는 곳이 바로 바흐의 이름이 도입되는 지점이다. 사각형 속의 네음을 한 번 알파벳으로 읽어봐라. B－A－C－H, 바흐! 그는 이 작품을 끝내 완성하지 못하고 바로 이 부분까지 쓰고 숨을 거두었다. 그리하여 이 악보는 그의 묘비명에피탑이 되었다. †바흐(1685~1750).

## 미적 성질의 다성악

이제 약속한 대로 문학 작품 속의 다성악을 듣기로 하자. 바흐의 마지막 푸가에 그의 이름이 감추어져 있듯이, 문학 작품 속에도 음악이 숨어 있다. 앞에서 얘기한 문학 작품의 4계층은 단지 다음 층을 위한 발판에 불과한 게 아니다. 만약 그렇다면, 하나의 층이 나타날 때 앞의 층은 사르르 사라질 것이다. 하지만 그런 일은 일어나지 않는다. 왜? 문학 작품의 각 층엔 어떤 것도 대신할 수 없는 자기만의 고유한 미적 성질이 있기 때문이다.

먼저 언어적 음성 형상의 층엔 어떤 미적 성질이 있나? 낱말의 발음이 주는 감정적 뉘앙스'아름답다', '추하다', 낱말들 사이의 대조와 대립, 리듬과 템포, 압운 등이다. 이런 미적 성질이 정말로 존재한다는 건

문학 작품을, 특히 시를 외국어로 번역해보면 금방 드러난다.

의미 단위 층엔 '의미 내용의 미'라는 게 있다. 작가가 쓴 문장은 그 의미가 명료할 수도, 모호하고 다의적일 수도 있다. 어느 쪽이냐에 따라 문장의 미적 성질도 달라진다. 가령 고전주의 작품은 명료한 의미를 지닌 문체에 높은 미적 가치를 둔다. 반면 인상주의나 낭만주의 작품은 오히려 의미의 다의성과 모호성을 노린다. 의미 단위의 층은 이런 양식미의 차이를 만들어낸다. 회화에 비유하면, 푸생<sup>Nicolas Poussin,</sup> <sup>1594~1645</sup>과 모네의 차이라고 할 수 있을 거다.

도식화한 시점의 층에도 미적 성질이 있다. 가령 어떤 작품은 정신적 사건을 드러내는 데 '외적' 시점에 의존하고, 다른 작품은 '내적' 시점을 이용한다. 사실주의자는 인물의 정신을 드러내기 위해 외모와 행동을 묘사한다. 반면 도스토옙스키<sup>Fyodor Mikhailovich Dostoevskii,</sup> <sup>1821~1881</sup>의 《죄와 벌》은 처음부터 끝까지 라스콜리니코프의 내적 독백으로 일관한다. '시각적' 시점과 '청각적' 시점의 차이도 있다. 가령 '그는 문을 거칠게 열어젖혔다'와 '꽝! 소리가 들렸다'는 미적 효과가 전혀 다르다. '익숙한' 시점과 '새로운' 시점의 대립도 미적 효과를 만들어낸다. 드가의 그림은 위에서 내려다본 대담한 구도로 사물을 신선한 각도에서 보여준다. 시점의 미적 성질이 가장 잘 드러나는 건 아마 예술 사진일 거다. 여기선 앵글을 어떻게 잡느냐가 미적 가치를 판가름하니까.

마지막으로 묘사된 대상의 층. 언어적 음성 형상, 의미 단위, 도식화한 시점 등 앞의 세 층은 결국 이 계층을 드러내는 데 봉사하므로, 이 세 번째 층을 마지막으로 돌렸다. 앞의 세 층이 협동해서 묘사된 세계를 구성하면, 거기서 형이상학적 특질들이 드러난다. 이 계층의

가장 중요한 기능은 형이상학적 성질을 드러내는 데에 있다. 가령 숭고한 것, 무서운 것, 충격적인 것, 거룩한 것, 기괴한 것 등 우리 존재의 깊은 곳에서 흘러나오는 성질들 말이다.

이렇게 각 계층이 지닌 미적 성질들은 다른 하나가 나타나면 곧 사라지는 게 아니다. 그럼 화음이란 있을 수 없다. 그렇다고 자신을 버리고 전체적인 효과 속에 숨어버리는 것도 아니다. 그건 단성 음악이다. 각 계층의 미적 성질은 각자 어느 것도 대신할 수 없는 제 목소리를 가지고 있다. 그러면서도 동시에 매순간 이 네 개의 목소리는 서로 어우러져 아름다운 화음을 만들어낸다. 어때, 이제 들리는가?

# 마그리트의 세계 4

### 인 간 의  조 건

**후설의 현상학**

자연과학은 우리의 머리 밖에 세계가 실제로 있고, 우리가 그 세계를 객관적으로 인식할 수 있다고 전제한다. 우리 역시 평소에 그렇게 생각한다. 후설은 이 소박한 생각을 '자연주의적 태도'라 부르며, 그의 현상학은 이를 비판하는 데서 출발한다. 사실 소박한 실재론은 전혀 근거 없는 '가정'에 불과하다. 자연과학이 그리는 세계가 정말로 세계의 참모습인지 어떻게 안단 말인가? 번쩍번쩍한 자연과학도 사실은 소박한 태도 위에 세워진 가건물일 뿐이다. 후설은 이 근거 없는 '가정'을 배제하고, 과학을 튼튼한 기초 위에 올려놓으려 했다. 하지만 어떻게?

**정상의 부름**

그림을 보라. 저 독수리 바위는 캔버스 '안'에 있는 걸까? '밖'에 있는 걸까? 여기서 현상학은 판단을 중지(에포케)한다. 즉 '안'이냐 '밖'이냐 하는 문제를 접어두고(괄호 치고) 바위 자체(사상 자체로)만 보는 거다. 캔버스의 틀

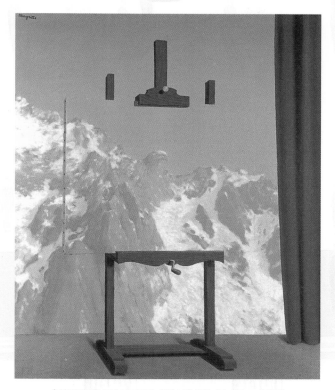

〈정상의 부름〉 르네 마그리트, 캔버스에 유채, 65×54cm, 1943년

은 독수리 바위가 그림 '속'에 있을 걸 요구하고, 틀 밖의 풍경은 바위가 '밖'
에 있을 걸 요구한다. 하지만 캔버스의 테두리와 테두리 밖의 풍경을 손으로
가려보라(괄호 치라). 그럼 이제 바위가 그림 '안'에 있는지 '밖'에 있는지 결
정하도록 강요하는 건 아무것도 없다. 후설은 이렇게 주관과 객관의 대립이
발생하기 전의 근원적 세계로 돌아가, 거기서 해결의 실마리를 찾으려 했다.
성공했을까?

# 화랑에서

아리스 다음 작품 좀 보시죠. 저 안에 사람이 하나 있죠?

플라톤 그런데? 그림을 보고 있군.

아리스 그 그림을 보시죠. 액자의 한쪽 끝이 휘어지면서 점차 넓어져, 결국 그걸 바라보는 자까지 집어삼키게 됩니다.

플라톤 신기하군. 그런데 이건 뭘 나타낸 거지?

아리스 뭘 나타내긴요, 그림일 뿐이죠. 그냥 보고 즐기십시오.

플라톤 하지만 자네가 날 이리로 데려온 데엔 이유가 있겠지?

아리스 어떻게 아셨죠?

플라톤 다 아는 수가 있지. 어디 얘기해보게.

## 세계−속의−존재

아리스 그림 속의 저 친구가 우리고, 또 그 녀석이 바라보고 있는 그

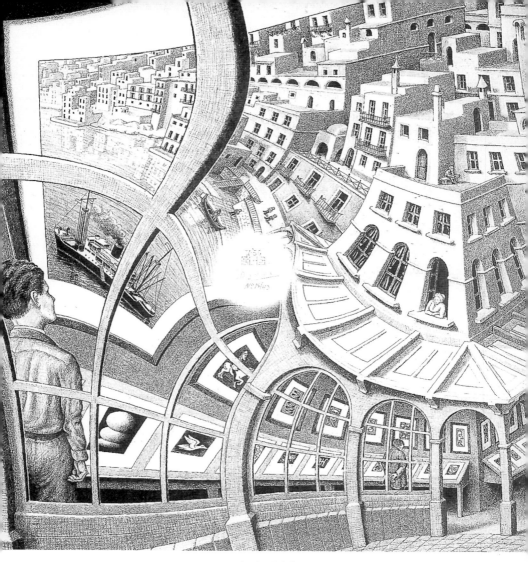

〈프린트 갤러리〉모리츠 에셔, 석판화, 33×32cm, 1956년

림이 '세계'라고 생각해봅시다. 그럼 저 그림은 '세계를 바라보는 우리가 사실은 세계의 일부다'라는 뜻이 되겠죠?

플라톤 그런데?

아리스 우리 인간은 저 친구처럼 세계 속에 던져져 있죠. 하이데거에 따르면, '세계 – 속의 – 존재'라나요? 따라서 세계에 대한 우리의 지식은 언제나 세계 속에 있는 지식 체계나 가치관에 물들어 있기 마련이죠.

플라톤 세계를 '있는 그대로' 볼 수 없단 얘긴가?

아리스 바로 그겁니다. 우린 단지 세계 속에서 배운 대로 볼 뿐이죠.

플라톤 그런 거 머릿속에서 싹 지워버리고, 그냥 '맨눈'으로 보면 안 되나?

아리스 그게 가능할까요?

플라톤 못할 것도 없지.

## 선입관

아리스 그럴까요? 저는 저 그림을 인간이 처한 '해석학적 상황'의 묘사라고 해석합니다.

플라톤 그럴 듯한 해석이야. 그런데?

아리스 하지만 이건 순전히 제 해석이고, 사람들은 이걸 다르게 해석할 수도 있겠죠?

플라톤 물론이지. 사실 에셔Maurits Cornelis Escher, 1898~1972가 해석학을 공부했다는 얘긴 못 들었거든. 에셔는 별 생각 없이 그냥 장난으로 그렸을지도 모르지.

아리스 맞습니다. 어쩌면 제 해석은 선입관에서 비롯됐는지도 모릅니다. 여기 이 장면에 나오려고 제가 최근에 해석학 책을 몇 권 읽어두었거든요.

플라톤 어쩐지. 거기서 주워들은 얘기를 저 그림에 두들겨 맞추었단 말이지?

아리스 그런 셈이죠. 그러니 선생님께선 선입관에 물들지 않은 깨끗한 '맨눈'으로 저 그림을 좀 봐주시죠.

## 맨눈으로 바라본 세계

플라톤 그러지. 어디 보자. 저건 말야, 혹시 정신착란증 환자가 바라본 세계를 그린 게 아닐까?

아리스 글쎄요. 선생님은 지금 '맨눈'으로 세계를 보는 게 아닙니다. 선생님의 선이해先理解를 머릿속에서 모두 지우셔야죠. 선생님은 이미 '정신착란증'이 뭔지 알고 계시잖습니까. 그것도 지우셔야죠.

플라톤 그런 식으로 지우면 도대체 무슨 얘길 할 수 있단 말인가?

아리스 바로 그겁니다. 만약 우리가 세계에서 배운 모든 것을 지운다면, '객관적으로' 인식하는 것은 고사하고, 우린 아예 세계를 이해할 수 없게 됩니다. 가령 우리 망막에 맺힌 상이 '사람'이라는 것도, 저 친구가 바라보는 게 '예술 작품'이라는 것도, 저기가 '화랑'이라는 것도, 나아가 저 친구가 그림을 보러 화랑에 온 문화적 맥락도 알 수 없게 되는 거죠.

플라톤 그런가?

아리스 아니, 어쩌면 우리는 그 이전에 저 그림에서 3차원 공간을 보

는 것조차 포기해야 할지도 모릅니다. 사실 2차원의 평면을 3차원 공간으로 '이해'하는 것도 우리가 오랜 기간에 걸쳐 알게 모르게 습득해온 거니까요.

플라톤 ???

## 여러 개의 세계

아리스 결국 선입관$^{선이해}$이 없으면 우리는 아예 세계를 볼 수가 없게 되죠.

플라톤 세계 속에서 배운 방식대로 세계를 본다?

아리스 물론이죠. 그걸 해석학에선 '지평'이라 부릅니다. 우리가 어떤 사물을 이해하려면, 그걸 지평 위에 올려놓아야 합니다. 지평이 없으면, 우린 아예 사물을 이해할 수 없게 되죠.

플라톤 하지만 그 지평이란 건 시대마다 달라지지 않나?

아리스 물론이죠. 시대가 바뀌면 지평도 바뀌고, 그럼 세계를 다른 모습으로 보게 되니까요.

플라톤 그럼 세계가 여러 개란 얘긴가? 가령 그렇게 시대마다 달라지는 세계를 $W_1, W_2, W_3$……이라 하세. 이 중 어느 것이 세계의 올바른 모습인가?

아리스 물론 다죠. 저마다 다른 지평으로는 볼 수 없는 모습을 밝혀주니까요. 주사위의 육면을 돌아가면서 보여준다고나 할까요?

플라톤 하지만 그건 아주 행복한 경우고, 그보다 더 불행한 경우도 있지 않겠나?

아리스 무슨 말씀이죠?

**플라톤** 한번 생각해보게. 중세인들의 지평에서 바라본 세계에선 태양이 지구를 돌고 있었다네. 하지만 이 시대의 지평에서 바라보면 거꾸로지. 그럼 이 두 가지 세계가 모두 옳단 얘긴가? 태양은 지구를 돌고, 동시에 지구는 태양을 돈다?

**아리스** ???

## 이상한 고리

**플라톤** 지평과 이해가 '폐쇄 회로'를 이룬다면, 이 회로를 순환한다고 이해가 풍부해질 수 있을까? 결국 회로 밖에서 안으로 들어오는 게 있다는 걸 인정해야 하지 않을까?

**아리스** 물론이죠. 저도 외부 입력을 인정합니다. 하지만 외부에서 입력되는 자료를 '맨눈'으로 볼 수는 없죠. 우린 그걸 지평 위에 올려놓고, 지평에 맞게끔 재단을 하는 겁니다. 마치 서랍에 서류를 집어넣고 밖으로 삐져나온 걸 가위로 싹둑…….

**플라톤** 하지만 자넨 지평이 시대마다 달라진다고 했잖나. 어떻게 그런 일이 있을 수 있지?

**아리스** 개별적 이해가 쌓이고 쌓여 지평의 변화를 낳는 거죠.

**플라톤** 그래? 개별적 이해는 지평을 결코 벗어날 수 없다며? 어떻게 지평을 벗어날 수 없는 이해들이 모여 지평을 변화시킨단 말인가?

**아리스** 그런가요?

**플라톤** 따라서 지평이 변화한다는 것은, 곧 '지평을 반박하는 이해'도 있을 수 있다는 얘기가 아닐까? 안 그런가?

**아리스** 그렇겠죠.

플라톤 결국 자네는 자네 얘기를 스스로 반박하는 셈이지. 모든 이해는 지평에 따라 이루어진다. 하지만 지평을 반박하는 이해도 있다?

아리스 ······.

## 화랑 밖으로

플라톤 이제 나갈까?

아리스 어떻게 나가죠?

플라톤 무슨 소리, 문으로 나가면 되지······.

아리스 그림을 바라보는 우리가 사실은 저 그림의 일부인 걸요?

플라톤 말도 안 되는 소리. 우린 좀 전엔 분명히 화랑 밖에 있었어. 밖에서 안으로 들어올 수 있다면, 왜 안에서 밖으로 나갈 수 없겠나.

아리스 하지만 그게 과연 가능할까요? 우리는 '그림 – 속의 – 존재'라는데······.

플라톤 어쩌면 바로 거기에 출구가 있는지도 모르지. 자, 이제 쓸데없는 소리 말고 출구나 찾아보게.

# 놀이와 미메시스

아리스토텔레스는 비극을 미메시스모방로 보았다. 하지만 비극이 왜 모방일까? 가령 아이스킬로스Aeschylos, 기원전 525?~기원전 456의 비극《결박된 프로메테우스》를 보자. 도대체 이게 뭘 '모방'한 거지? 프로메테우스의 행위? 우리가 아는 한 프로메테우스 얘기는 실제로 있었던 일이 아니다. 있지도 않은 사건을 어떻게 '모방'한단 말인가. 그런데도 그들은 비극이 모방이라고 생각했다. 왜? 그들에겐 신화가 과거에 엄연히 일어났던 역사적 사건이었기 때문이다. 그래서 그들은 이 작품을 역사적 사건의 '모방'으로 볼 수 있었던 거다.

플라톤은 당시의 시인들이 신들을 너무 인간적으로 묘사한다고 투덜댔다. 그의 말투는 마치 지금의 평론가들이 역사소설에서 '고증'의 정확성을 요구하는 거랑 비슷하다. 역사소설에서 '사실史實'과의 일치는 매우 중요하다. 박쥐처럼 검은 복면을 쓴 자배트맨가 하늘을 휘휘 날아다녀도 군말 않던 독자도, 사실을 왜곡한 역사소설에 대해선 자

제심을 발휘하지 않을 거다. 플라톤도 마찬가지였다. 엄연한 사실을 왜곡하는 자들을 그냥 놔두란 말인가? 그래서 그는 시인들을 정중히 국경 밖으로 모셨다. 부당한 처사였을까?

## 작품의 진정한 의미는

우리로서는 아리스토텔레스가 비극을 모방으로 본 이유도, 플라톤이 시인들의 소행에 분개한 까닭도 이해하기 힘들다. 우리는 고대인들과 다른 세계관을 갖고 있기 때문이다. 그래서 우린 어쩔 수 없이《결박된 프로메테우스》를 고대인들과 다르게 보고, 다르게 해석하며, 거기서 다른 의미를 끄집어낸다. 그럼 과연 어느 게《결박된 프로메테우스》의 진정한 의미일까? 작가가 의도했고, 또 그것이 당시에 가졌던 의미? 맞다. 그 누가 감히 원작의 의도를 왜곡한단 말인가? 만약 그렇다면 작품의 의미를 이해하기 위해 우린 당시 사람들의 입장으로 돌아가야 할 거다. 우리도 그들처럼 신화적 세계관을 가져야 한다. 하지만 그게 가능할까?

## 찌그러진 안경일지라도

해석학에 따르면 그건 불가능하다. 왜냐하면 인간은 자기 시대의 '선입관'에서 벗어날 수 없기 때문이다. 우리가 우리의 선입관<sup>과학적 세계관</sup>을 버리는 건 애초에 불가능하다. 선입관을 나쁜 것이라고 생각하기 쉬운데, 그거야말로 '선입관에 대한 선입관'이다. 선입관<sup>Vorurteile</sup>이란 글자 그대로 선<sup>先</sup>판단이다. 그건 우리 사회가 이제까지 쌓아왔고, 또

당신이 성장하면서 배워온 어떤 지적 전통, 세계관, 가치관 따위를 말한다.

물론 선입관이 항상 옳으란 법은 없다. 하지만 머릿속에서 선입관을 지운다면, 그 순간 당신의 머리는 백지가 되고 만다. 텅 빈 머리로는 '객관적으로'는 고사하고, 도대체 무언가를 이해하는 것 자체가 불가능해진다. 선입관이야말로 오히려 이해의 전제 조건이다. '안경'이 찌그러졌으면 어쩌냐고? 가령 중세의 안경은 태양이 지구를 돌게 만들지 않았냐고? 하지만 어쩌랴, 안경을 벗으면 아예 볼 수가 없는데…….

## 이해의 지평

이 선입관의 체계를 '이해의 지평'이라 부르자. 이 이해의 지평 위에 올려놓아야 비로소 우린 사물을 이해할 수 있게 된다. 모든 시대는 저마다 이해의 지평을 갖고 있다. 시대가 달라지면 이해의 지평도 달라진다. 같은 작품이라도 그 작품이 놓이는 이해의 지평이 바뀌면, 그 해석도 달라진다.

가령 《결박된 프로메테우스》는 창작된 당시에는 역사적 사건의 '재현'이었다. 하지만 우리 눈엔 순수한 '허구'로만 보일 뿐이다. 《결박된 프로메테우스》에 대한 여러 시대의 해석을 $I_1, I_2, I_3$……이라 하자. 이 중 어느 게 '객관적' 해석일까? 그 어느 것도 아니다. 근세인의 해석도, 우리의 해석도, 물론 작품이 쓰인 시대의 해석도 모두 그 시대의 한계를 벗어나진 못한다. 작품에 대해 유일한 '객관적' 해석은 있을 수 없기 때문이다. 결국 여러 시대의 다양한 해석이 다 나름대로 '참

된' 해석이란 얘기가 된다.

## 지평의 뒤섞임

만약 유일하게 객관적인 해석이 있을 수 없다면, 군이 우리의 지평을 버리고 원작이 쓰인 시대의 지평으로 돌아갈 필요가 없다. 그건 가능하지도 않다. 물론 과거에 쓰인 텍스트를 이해하려면 그 시대의 지평을 알아야 한다. 하지만 우린 우리 시대의 지평을 떠날 수 없다. 우린 언제나 현재의 지평에서 과거를 볼 따름이다. 그 결과 텍스트를 읽을 때, 우리에게선 과거와 현재의 '지평의 융합'이 일어나게 된다. 작품을 '이해'한다는 건 이렇게 과거와 현재가 뒤섞이는 전승 과정 속에 들어가는 걸 의미한다.

어떻게 보면 과거와 현재의 지평 사이에 가로놓여 있는 간극이야말로 적극적이며, 생산적인 역할을 한다. 왜일까? 바로 이 간극이 우리로 하여금 시대가 바뀔 때마다 작품을 새로이 해석하라고 요구하기 때문이다. 원작이 탄생한 시기에서 멀어질수록 원작은 낯설게 느껴지기 마련이다. 그때마다 우리는 원작을 새로 이해해야 하고, 그것과 새롭게 '대화'를 시작해야 한다. 이 새로운 대화의 과정에서 원작에 대해 다양한 해석이 행해지고, 그 결과 원작이 갖는 의미가 날로 풍부해진다.

이건 물론 텍스트를 '더 잘 이해Besserverstehen' 하는 문제가 아니다. 작품은 더 잘 이해되어야 할 '객관적' 의미를 갖고 있지 않다. 의미의 이해란 곧 독자가 작품을 자신에게, 말하자면 그의 현재와 미래에 관련짓는 거다. 따라서 그건 매번 '다르게 이해하는 것Andersverstehen'이

다. 작품의 의미는 시대마다 독자와의 대화를 통해 새롭게 탄생한다. 예술 작품은 완제품이 아니기 때문이다.

## 놀이로서의 예술

그런 의미에서 예술 작품은 '놀이'와 비슷하다. 예를 들어 모든 놀이엔 지켜야 할 규칙이 있다. 일단 놀이를 시작하면, 우린 이 규칙에 무조건 복종해야 한다. 하지만 규칙을 준수하면서 우린 동시에 다양한 상황을 창조한다. 예컨대 바둑을 둔다고 생각해보자. 몇 가지 규칙을 가진 그 놀이로 얼마나 많은 판을 펼칠 수 있는가. 바둑이 발명된 이후에 수십억 번의 대국이 이루어졌겠지만, 그중에서 서로 똑같은 판은 아마 한 번도 없었을 거다. 예술 작품도 마찬가지다. 일단 예술 작품이란 놀이 속에 들어가면, 우리는 텍스트를 충실히 따라야 한다. 하지만 동시에 우리는 여러 가지 전략을 구사하여 다양한 독해를 할 수 있다.

놀이처럼 예술 작품도 닫혀 있으면서 동시에 열려 있다. 즉 작품의 텍스트 자체는 닫혀 있어 그 누구도 그걸 변경할 수 없지만, 그 완결된 텍스트에서 저마다 다양한 의미를 끄집어낸다. 작품은 '작가 - 텍스트 - 독자'의 게임이다. 이 삼각형의 게임 속에서 독자는 늘 바뀐다. 물론 그때마다 게임의 내용과 의미도 달라진다. 그러므로 작품의 삶은 한 번에 끝나는 게 아니다. 작품은 후세의 해석에 열려 있다. 따라서 작품이 가진 '근원적' 의미란 있을 수 없다. 그것이 시대마다 열어주는 각각의 의미가 다 근원적이다.

## 미메시스로서의 예술

하이데거처럼, 가다머Hans Georg Gadamer, 1900~2002도 예술 작품이 진리를 열어준다고 본다. 물론 차이가 있다. 하이데거에게서 진리는 정립의 주체이자 객체였다. 그 진리는 독자는 물론 작가조차 넘어서 있었다. 하지만 가다머에게 작품의 근원적 진리는 따로 있는 게 아니다. 진리는 시대마다 독자에게 새로이 열린다. 이렇게 시대마다 새롭게 열리는 여러 진리들이 다 근원적이다.

무슨 진리? 그건 하이데거가 얘기한 존재의 비은폐알레테이아로서의 진리다. 말하자면 예술은 사물의 은폐된 참모습을 보여준다. 예를 하나 들겠다. 터너Joseph Mallord William Turner, 1775~1851는 안개 낀 바다 풍경의 묘사로 유명하다. 그러나 그 당시 사람들에게 바다의 안개는 무심코 지나치는 하찮은 존재 혹은 생활을 불편하게 하는 귀찮은 존재일 뿐이었다. 그러나 터너가 안개 낀 바다 풍경을 화폭에 옮겨놓자, 사람들은 비로소 안개의 시각적 효과, 안개 속에 희미하게 떠오르는 바다 풍경의 아름다움을 알게 되었다. 그의 그림은 이렇게 사람들로 하여금 안개를 '보게' 해주고, 감추어져 있던 안개의 참모습을 드러내준 거다.

그래서 가다머는 예술을 미메시스모방로 본다. 예술은 '재현'이다. 물론 여기서 말하는 재현이란 사물의 외관을 그대로 본뜨는 게 아니다. 예술은 거울처럼 사물을 그대로 비추는 게 아니라 사물의 본질적이며 의미 있는 측면을 드러낸다. 말하자면 예술적 재현이란 진리, 즉 사물의 은폐된 참모습의 재현이란 얘기다. 하지만 과거와 달리, 오늘날 이런 얘기를 하자면 용기가 필요하다. 도대체 현대 회화가 뭘 재

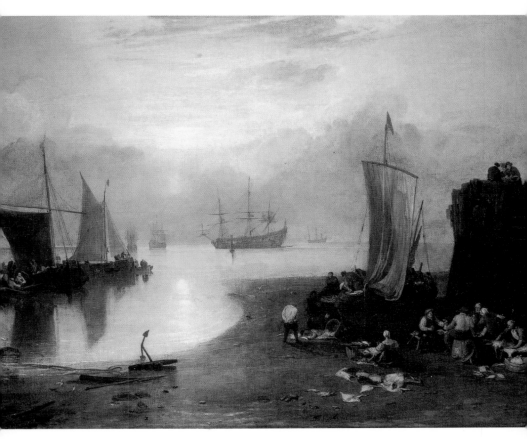

〈아침 안개 속에 떠오르는 해, 물고기를 다듬어 파는 어부들〉

윌리엄 터너, 캔버스에 유채, 135×179cm, 1807년

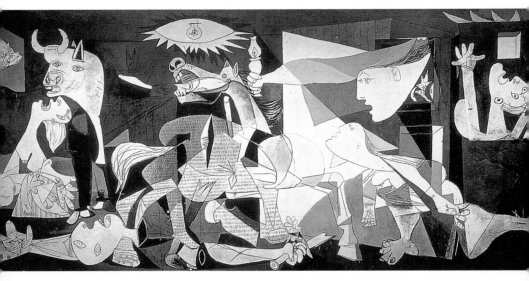

〈게르니카〉 파블로 피카소, 캔버스에 유채, 349×777cm, 1937년

현한단 말인가? 비록 과거처럼 대상을 재현하지 않지만, 그럼에도 현대 회화는 여전히 미메시스적 성격을 갖고 있다.

가령 입체파의 회화를 생각해보자. 여러 개의 시점에 의해 대상이 조각조각 잘려, 도대체 뭘 재현하는지 알기 힘들다. 하지만 그것조차도 파편화된 현대세계와, 소비를 위한 생산에서 비롯된 대상의 통일성의 파괴를 재현한다는 거다.

## 상기와 재인식

어쨌든 예술을 진리와 연결시키는 건, 곧 예술을 인식으로 보는 거랑 같다. 가다머는 예술적 인식을 플라톤을 따라 '상기anamnesis'로 설명하고, 아리스토텔레스를 따라 '재인식anagnorisis'으로 규정한다. 가령 예술 작품을 통해 우린 전에 몰랐던 것들을 알게 된다. 터너의 그림을 통해 우린 안개의 새로운 모습을 보고, 인상파의 회화를 통해 대상과 빛에 대한 새로운 이해 방식을 배우며, 입체파의 회화를 통해 파편화된 현대세계를 경험한다.

이렇게 예술 속에서 우리는 현실의 잡다한 사물들 속에 감추어진 사물의 참모습을 본다. 마치 플라톤이 이 세상의 사물을 보고 그것들의 이데아를 떠올리는 것처럼. 하지만 문득 우리는 그것들이 사실 우리가 늘상 보아왔던 바로 그것이라는 걸 깨닫게 된다. 우린 우리가 이미 알고 있던 걸 새롭게 인식한 거다. 그런 의미에서 예술은 '재인식'이다.

아리스토텔레스는 비극을 모방으로 보고, 모방의 본질을 '재인식'의 쾌감으로 설명했다. 하지만 재인식의 즐거움은 이미 알고 있던 걸

다시 한 번 확인하는 데 있는 게 아니라, 그 이상의 무언가를 새로 아는 데 있다.

가령 오이디푸스 왕의 얘기는 그리스인이라면 누구나 다 알고 있었다. 하지만 그들은 왜 줄거리를 뻔히 다 아는 그 작품소포클레스의 《오이디푸스》을 보려고 그 귀중한 시간을 할애했을까? 물론 그들이 거기서 뭔가 새로운 걸 배울 수 있었기 때문이리라. 《오이디푸스》를 보면서, 관객들은 아마도 맹목적인 삶에서 벗어나 자신의 삶을 되돌아보게 되었을 거다. 이건 일종의 자기 인식이다. 저 무서운 운명이 바로 나의 운명이다. 그리고 이 자기 인식은 관객들에게 이제까지의 삶을 바꾸도록 요구했을 것이다. 그들이 공포와 연민의 눈으로 별로 유쾌하지 않은 얘기를 바라본 건 바로 이러한 삶의 지혜를 얻기 위해서가 아니었을까?

## 형식 미학과 진리 미학

칸트는 예술을 '상상력의 자유로운 유희'로 보았다. 그는 예술을 내용에서 분리시켜 '형식'으로 환원해버렸다. 그에게 예술의 목적은 진리가 아니라 감각적 쾌감을 주는 데 있었으며, 예술은 자연의 총아인 천재의 소산이었다. 그럼 예술 작품을 이해하는 건, 곧 천재의 체험을 수용자가 그대로 따라서 체험하는 게 된다. 이 형식주의적, 주관주의적, 쾌락주의적 노선이 바로 칸트 이래 오늘날까지 계속 이어져 내려온 서구 미학의 주된 노선이다.

가다머는 바로 이 노선에 대항하려 한다. 그는 예술을 다시 진리와 연결시킨다. 예술은 존재의 비은폐로서의 진리를 열어준다. 예술은

순수한 상상력, 한갓 공상이 아니라 사물의 참모습의 '미메시스'다. 따라서 예술 작품이 주는 즐거움은 감각적 쾌감이 아니라 재인식의 즐거움이다. 또 예술 작품의 해석은 작가인 천재의 의도를 그대로 재구성하는 게 아니다. 예술 작품은 독자가 참가해야 비로소 성립하는 '놀이'로, 이 안에서 독자는 텍스트의 규칙을 지키는 가운데 나름대로 의미를 끄집어낸다. 미메시스 놀이. 칸트 이후의 서구 형식 미학에 대항하려고 했던 새로운 진리 미학의 핵심은 이렇게 요약할 수 있다.

## 마그리트의 세계 5

### 인 간 의 조 건

**세계 속의 존재**

세계 속에 살고 있으므로 세계에 대한 우리의 이해는 그 세계의 지식 체계나 가치관(선입관)에 물들어 있기 마련이다. 우리가 이 선입관(선이해)을 벗고 세계를 '맨눈으로' 보는 건 불가능하다. 오히려 선이해야말로 이해의 전제 조건이다. 이해의 전제 조건이 되는 이 선이해의 체계를 이해의 '지평'이라 부른다. 하지만 이 '지평'은 어디서 나오는가? 물론 그건 수많은 개별적 사실의 이해로 구성된다. 하지만 그 이해들은 어떻게 얻어졌는가? 그 전의 지평을 통해서. 다시 그 지평은……?

**알렉산더의 노동**

여기서 우리는 다시 한 번 '이상한 고리'와 마주치게 된다. 지평이 없으면 사물을 이해할 수 없고, 이해가 없는 한 지평을 구성할 수 없다! 이건 악순환이다. 하지만 해석학은 이 '이상한 고리'를 오히려 적극적으로 받아들인다. 전체적 지평과 개별적 이해 사이를 오가는 가운데, 우리의 세계 이해는 점점

〈**알렉산더의 노동**〉 르네 마그리트, 캔버스에 유채, 58×48cm, 1950년

더 완전해진다는 거다. 이걸 '해석학적 순환'이라고 한다. 지평은 이해를 낳고, 이해는 지평을 낳고? 어쨌든 이상한 일이다. 마그리트 작품 중에도 '이상한 고리'를 주제로 한 게 있다. 그림을 보라.

# 내포된 독자

헤겔에게 예술은 진리가 감각적으로 나타난 것이었다. 이 고전주의적 예술관에 따르면, 진리는 예술 작품 속에 이미 완성된 형태로 존재한다. 그럼 수용자는 예술가가 작품에 담아놓은 진리를 '원형 그대로' 발굴해야 한다. 따라서 예술가가 품고 있던 상은 언제나 수신자의 머릿속에서 구성되는 상과 일치한다. 하지만 과연 이런 일이 있을 수 있을까? 그러려면 작가의 의도를 환히 꿰뚫어보는 완전무결한 '이상적' 독자가 있어야 한다. 하지만 그런 독자가 어디 있단 말인가.

고전주의적 예술관은 수용자에게서 작품을 주체적으로 해석할 권리를 빼앗는다. 수용자는 작품이 던져주는 의미를 수동적으로 받아들일 뿐이다. 하지만 텍스트를 작품으로 만드는 건 독자다. 무슨 권리로 수용자에게서 작품 해석의 자유를 빼앗는단 말인가. 더구나 고전 예술과 달리 현대 예술에선 애매성이 오히려 미덕이다. 오늘날엔 독

자에 따라 해석이 달라질 수 있는 작품이야말로 '예술적'이라고 여겨진다. 과연 이런 상황에 고전주의적 수용 모델이 적용될 수 있을까? 바로 여기서 독자를 예술의 중심에 놓는 '수용 미학'이 등장한다.

## 수용과 영향

사실 예술에서 독자가 능동적인 역할을 한다는 건 수용 미학이 발견한 게 아니다. 이미 여러 사람이 예술 작품이 성립하는 데 반드시 독자의 도움이 있어야 한다는 걸 보여주었다. 가다머는 예술 작품을 작가-텍스트-독자라는 삼각형의 '놀이'에 비유하였고, 잉가르덴은 텍스트는 오직 독자의 구체화 작업을 통해서만 '작품'으로 탄생한다고 말했다. 수용 미학의 주요 논점은 사실 가다머와 잉가르덴에서 나왔다. 또 야우스Hans Robert Jauß, 1921~1997 는 가다머의 '영향사 이론'에, 이저 Wolfgang Iser, 1926~2007 는 잉가르덴의 '구체화 이론'에 빚지고 있다.

물론 그들이 보기에 가다머와 잉가르덴은 철저하지 못했다. 야우스에 따르면 가다머는 작품이 매 시대에 끼치는 '영향'만을 중시하고, 독자의 능동적인 '수용'의 측면을 무시했다. 여기서 영향이란 텍스트에 의해, 그리고 수용은 독자에 의해 제약되는 측면을 가리키는데, 야우스에 따르면 수용 과정은 이 두 측면이 역동적으로 어우러지는 과정으로 보아야 한다는 거다.

## 상상적인 것의 체험

이저도 잉가르덴을 비판하는 데서 시작한다. 잉가르덴은 이렇게 생

각했다. 텍스트는 도식적 구조다. 그 안엔 독자가 채워넣어야 할 빈 곳이 있다. 빈 곳이 있다는 점에서 순수지향적 대상[허구]은 실재적 대상과 다르다. 실제의 대상엔 빈 곳이 없으니까. 가령 소설에선 꼭 꽃의 색깔을 명시할 의무는 없지만, 실재 세계에 색깔 없는 꽃은 없다. 이렇게 다른데, 후설은 이걸 무시했다. 잉가르덴은 이렇게 '빈 곳'을 실제의 대상과 허구를 구분하는 데 써먹는다.

하지만 이 경우에 독자는 텍스트를 읽으며, 자기가 채워넣어야 할 빈 곳을 보고, '아, 이건 허구로구나' 하고 확인할 뿐이다. 결국 잉가르덴은 실재와 허구를 구별하려다 보니 양자의 차이만 강조하게 된 셈인데, 이저가 보기에 이건 한참 잘못된 생각이다. 적어도 우리는 소설을 읽을 때, 그것들이 마치 실제로 발생하고 있는 것처럼 느낀다. 그렇지 않으면 뭐 때문에 소설을 읽겠는가. 씁쓸하게 허구라는 걸 깨달으려고? 문학 텍스트를 읽는 것 자체가 실은 실재 세계의 '경험 구조'를 갖고 있다. 문학에선 허구가 사실로, 즉 문학 텍스트 속의 상상적인 것이 살아 있는 존재로 경험된다. 이렇게 예술의 본질은 생생한 '경험'을 매개하는 데 있다. 어떤 완성된 진리를 전달하는 게 아니라.

## 내포된 독자

잉가르덴은 독자의 구체화를 통해서만 텍스트라는 앙상한 도식적 구조물이 피와 살을 가진 작품으로 탄생한다고 보았다. 하지만 그는 사람마다 서로 다르게 구체화할 가능성을 애써 없애려 한다. 만약 독자에게 제멋대로 구체화할 자유가 있다면, 예술 작품의 수는 읽는 사람의 수와 같아질 거다. 이건 물론 주관주의로, 문제가 많은 생각이다.

그래서 잉가르덴식의 구체화는 작가의 약호와 일치할 걸 요구한다. 하지만 이 경우엔 진정한 의미의 대화가 불가능하고, 작가와 독자 사이엔 일방적 관계만 있을 뿐이다.

이에 반해 이저는 '내포된 독자'라는 걸 내세운다. 즉 텍스트 속엔 이미 독자가 발휘할 역할이 들어 있다는 거다. 텍스트와 작품을 구별할 때, 흔히 텍스트는 독자와 만나기 전의 것을, 작품은 독자의 머릿속에서 비로소 구성되는 걸 가리킨다. 하지만 이저에 따르면, 이미 텍스트의 구조 속에 독자의 자리가 마련되어 있다. 물론 텍스트에 '내포된 독자'는 잉가르덴처럼 이상적 독자가 아니다. 그가 누구며, 어떠한 역할을 발휘할지는 아직 정해져 있지 않다. 그러므로 텍스트의 구체화는 독자에 따라 달라질 수 있다. 독자는 이미 텍스트의 개념 Konzept 속에 들어 있다. 그러니 텍스트의 '내용' 자체도 독자에 따라 다르게 구체화된다. 하지만 독자의 역할은 여기서 끝나지 않는다.

## 미적 효과 이론

잉가르덴에게 규정되지 않은 '빈 곳'은 채워져야 할 공백에 불과하다. 그것도 되도록 원작의 원래 의도에 맞게끔. 하지만 이저는 이 '불확정성'을 오히려 적극적으로 평가해서 그걸 문학적 효과의 조건으로 본다. 말하자면 이 불확정성 때문에 문학이 오히려 미적 효과를 가질 수 있다는 얘기다. 잉가르덴에게 미적 효과를 내는 건 텍스트의 구조 4계층였지, '빈 곳'은 아니었다. 하지만 어떻게 '빈 곳'이 미적 효과를 낼 수 있단 말인가? 존재하지도 않는데 말이다.

이저에 따르면 원래 미는 어떤 내용을 의미하는 게 아니다. 미가 가

리키는 게 있다면 그건 자기 자신이다. 말하자면 미의 본질은 '무엇'이 아니라 '어떻게'에 있다는 얘기다. 사실 그렇다. 미에선 '무엇을 말하느냐'보다 '어떻게 말하느냐'가 더 중요하다. 가령 우리는 '기분이 좋다'고 말한다. 하지만 인디언 부족은 이걸 다르게 말할 줄 안다. "내 마음 독수리처럼 하늘을 날도다." 어느 쪽이 더 미적인가?

텍스트는 '불확정성'을 갖고 있다. 이것이 오히려 독자에게 텍스트의 내용을 여러 가지 방식으로 구체화할 자유를 준다. 말하자면 텍스트의 내용'무엇'을 '어떻게' 구체화하느냐가 독자에게 맡겨지는 셈이다. 독자는 책을 읽는 가운데 텍스트의 내용을 다시 한 번 '미적'으로 구체화하게 된다. 독서 행위는 단지 텍스트의 내용만 파악하고 끝나는 게 아니다. 독서는 동시에 미적인 행위다. 문학 작품을 구체화하는 건 '의미의 구성'이자 동시에 '미적 구체화'다. 문학 텍스트를 미적으로 구체화할 때, 텍스트의 '효과 구조'와 독자의 '반응 구조'는 상호 작용을 하게 된다. 문학 작품의 본질은 텍스트 속에 감추어진 의미가 아니라, 바로 이 두 가지 구조가 발휘하는 힘에 있다.

## 작가에서 수용자로

이제까지의 미학은 주로 '작용 미학'이었다. 즉 주로 작품이 독자에게 끼치는 영향력만을 강조해왔다는 얘기다. 하지만 수용 미학은 거기에 독자의 적극적인 '수용'의 측면을 결합하여, 작가나 작품이 아니라 수용자 중심의 예술론을 만들어냈다. 이제 예술 작품은 '텍스트가 독자의 의식 속에서 재정비되어 구성된 것'으로 규정된다. 예술 작품은 마침내 수용자의 머릿속으로 거처를 옮겼다. 돌이켜보면 우리는

예술가의 '직관크로체'에서 출발했지만 우리 발길은 그새 '수용자'에 와 있다. 정보원인 예술가의 머리를 떠나, 작품을 거쳐, 마침내 정보 전달의 목표인 수용자의 머리에 도달한 거다. 오시느라 수고가 많았다. 하지만 우리의 여행은 아직 끝나지 않았다.

::

# 마그리트의 세계 6

## 사 물 의  교 훈

**집합적 발명**

만약 작품의 해석이 사람마다 다르다면, 수많은 해석 중에서 과연 어느 게 올바른 해석일까? 모두? 〈집합적 발명〉을 보라. 난 저 그림을 이렇게 해석했

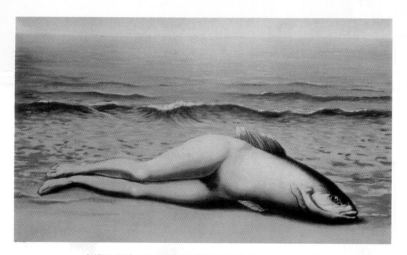

〈**집합적 발명**〉 르네 마그리트, 캔버스에 유채, 75×116cm, 1934년

다. 하체는 사랑하고, 상체는 회 쳐 먹고! 이런 해석도 정당화될 수 있을까? 물론 없을 거다. 여기서 해석학은 개인을 초월한 어떤 '시대적' 지평을 얘기한다. 해석을 하는 데에 어떤 사회적인 '전통'이 있어, 이게 사람들이 제멋대로 해석하는 걸 막아준다는 거다. 일종의 합의설인 셈이다. 하지만 그런다고 문제가 해결될까? 그 개인을 넘어선 그 사회적 해석의 '전통' 자체가 왜곡되어 있다면?

〈보편적 중력〉 르네 마그리트,
캔버스에 유채, 100×73cm, 1943년

## 보편적 중력

시대마다 달라지는 해석을 $I_1$, $I_2$, $I_3$……라 하자. 이 중 $I_1$과 $I_2$가 서로 정면으로 모순된다 하자. 둘은 서로 양립할 수 없다. 둘 중 어느 게 옳은가? 이걸 알려면 지평의 밖으로 나와 두 해석을 '객관적으로' 비교할 수 있어야 한다. 하지만 그건 불가능하다. 인간은 자기가 속한 지평을 벗어날 수 없다는 게 바로 해석학의 근본 원리니까. 〈보편적 중력〉을 보라. 신사는 유령처럼 벽을 통과하고 있다. 하지만 해석학에 따르면, 저 벽을 뚫고 나가는 순간, 그는 세계를 이해하는 개념 도구를 무장 해제당한다. 해석학이 객관적 기준을 제공해주려면 자신을 부정해야 한다. 이상한 고리! 무슈, 그 총은 벗어놓고 나가셔야지……

# 정신병원에서

비트겐슈타인Ludwig Josef Johann Wittgenstein, 1889~1951이란 철학자가 있었다. 그는 철학적 문제들은 언어의 사용법을 오해한 데서 생긴다고 믿었다. 말하자면 착각에서 비롯된 '사이비 문제'라는 거다. 따라서 만약 애매모호한 일상언어 대신에 의미가 분명한 인공언어를 만들어 사용한다면, 철학적 문제들은 아예 제기될 수조차 없다는 거다. 이렇게 그는 철학적 문제를 '해결'하는 게 아니라 아예 '해소'해버리려고 했다.

이 생각은 뒤에 '논리실증주의'라는 흐름을 낳는데, 이들은 '검증 가능성'이란 기준을 갖고 철학에서 검증할 수 없는 명제들을 모두 제거하려 했다. 그런 명제들은 언어의 용법을 착각한 '헛소리'다. 말할 수 없는 것, 검증할 수 없는 것에 대해 우린 침묵해야 한다. 전통적 형이상학은 이를 무시했기 때문에 생긴 일종의 정신병이다. 이걸 치료하려면 유리처럼 맑고 명확한 인공언어를 만들어, 병의 원인인 일상

언어의 애매함을 제거해야 한다. 그럼 철학은 제정신이 들 거다.

## 접수실에서

플라톤 난 멀쩡한데?

닥터 자기가 미쳤다고 하는 정신병자도 있습니까?

플라톤 도대체 내가 왜 미쳤다는 거지?

닥터 저 하늘에 뭐가 있다고 하셨죠?

플라톤 이데아의 세계.

닥터 검증할 수 있습니까?

플라톤 검증? 그런 건 천박한 영혼에게나 필요한 거야. 원래 이데아의 세계는 마음의 눈으로 보는 거니까.

닥터 마음의 눈? 결국 검증할 수 없다는 얘기죠?

플라톤 더 정확히 말하면, 검증 따위는 필요 없단 얘기지.

닥터 결국 그게 그거 아닙니까. 중증이군요. 따라오시죠.

## 병실을 지나며

플라톤 어쩌겠다는 얘긴가?

닥터 선생의 병을 말끔히 고쳐드리죠.

플라톤 어떻게?

닥터 선생의 증상은 잘못된 언어 습관에서 비롯된 겁니다. 그러니 그 언어 습관만 고치면 헛소리를 하는 증상도 없어지게 될 겁니다.

플라톤 기가 막히는군.

닥터 이제 언어 치료실에 가면 새로 들여온 최신 언어 교정기가 있습니다. 꾸준히 교정을 받으시면, 머잖아 선생의 증상은 깨끗이 사라질 겁니다.

플라톤 ICU? 저 방은 뭐하는 덴가?

닥터 중환자실입니다. 치료하기 까다로운 환자들만 모이는 곳이죠.

플라톤 저 친구는 어디서 본 듯한데?

닥터 하이데거라는 친군데, 저렇게 온종일 사전만 들여다보며 지낸답니다.

플라톤 왜?

닥터 말 속에 존재가 들어 있다나요? 저렇게 사전에서 어원을 찾아내서 그걸로 그럴듯하게 설을 푸는 게 저 친구의 증상이죠.

**파동방정식**

$$\nabla^2 \psi + \frac{8\pi^2 m}{h^2}(E-V)\psi = 0$$

슈뢰딩거Erwin Schrödinger, 1887~1961의 '파동방정식'이다. 이렇게 숫자와 기호로 표시된 언어를 '인공언어'라 한다. 일상언어는 여러 가지 뜻을 갖고 있어 혼란을 낳는다. 그 때문에 자연과학에선 이런 식으로 인위적으로 만든 형식언어를 사용한다. 여기서 모든 숫자와 기호는 분명하게 정해진 의미를 갖고 있어서, 애초에 혼란을 낳을 소지가 없다.

논리실증주의자들은 이런 언어로 이루어진 철학을 꿈꾸었다. 그럼 최소한 헛소리는 안 할 테니.

## 진단기 앞에서

플라톤 이건가?

닥터 예. 그쪽에 앉아서 스크린을 보시죠.

플라톤 그러지. 다음엔?

닥터 하고 싶은 말을 자판으로 두들기는 겁니다. 그럼 기계가 다 알아서 선생의 증상을 진단해줍니다.

플라톤 그래?

닥터 검사가 끝나면 결과를 숫자로 표시해주기도 하죠.

플라톤 신기한 기계군. 원리가 뭔데?

닥터 우리 일상언어는 애매모호해서, 대개 한 단어가 동시에 여러 가지 뜻을 갖고 있죠. 거기서 언어의 혼란이 생기는 겁니다.

플라톤 그런데?

닥터 하지만 이 기계가 사용하는 언어에선 모든 단어가 딱 한 가지 뜻만 갖습니다. 그러니 애초에 혼란이 생길 여지가 없죠.

플라톤 재미있군. 한번 해볼까?

## 알렉산더의 노동

하지만 인공언어는 어떻게 의미를 갖는가? 가령 $E=mc^2$을 보자. 이 공식은 그 자체로는 아무 의미도 없다. 이게 의미를 가지려면 번역이

〈**알렉산더의 노동**〉 르네 마그리트, 청동, 67×145×102cm, 1967년

되어야 한다. 가령 여기서 E는 에너지, m은 질량, c는 광속도다. 기호들은 이렇게 물리학의 개념들로 번역된다. 다시 묻자. 그럼 에너지는 뭐고, 광속은 뭘까? 사전을 찾아보면 된다. 에너지란 '~다'. 물론 이 따옴표 안은 결국 일상언어들로 채워져야 한다. 이렇게 끝없이 물어보라. 결국 인공언어는 학술 용어에, 이는 다시 애매하기 그지없는 일상언어에 뿌리박고 있음이 드러난다.

인공언어도 의미를 가지려면 결국 자연언어로 번역되어야 한다. 안 그러면 이해할 수가 없다. 사진을 보라. 앞에서 본 회화 〈알렉산더의 노동〉과 똑같은 모양이다. 마그리트는 종종 이렇게 똑같은 형상을 다시 한 번 조각으로 만들곤 했다. 도끼는 나무를 베려고 했다. 하지만 도끼가 나무를 벤다면, 도끼는 나무의 뿌리 밑에 눌려 있을 수 없다. 벤 나무는 자랄 수 없고, 자랄 수 없는 나무가 도끼를 휘감을 순 없으니까. 이건 모순이다. 인공언어를 가지고 자연언어를 베어내려는 꿈도 결국 이렇게 자기모순에 빠져 있는 게 아닐까?

## 다시 진료실

플라톤 검사 결과 나왔나?

닥터 그게 좀⋯⋯.

플라톤 왜, 잘 안 됐나 보지?

닥터 기계가 고장이 난 모양입니다.

플라톤 유감이군. 왜 그런지 알겠나?

닥터 글쎄요. 전압이 불규칙해서 그런가?

플라톤 멍청하긴. 생각해보게. 언어를 분석해서 단어의 뜻을 일률적

으로 명확히 정의한다 하세. '가령 X는 Y다'라고. 자네가 아무리 용을 써도, 정의항$^Y$엔 언제나 정의되지 않은 단어가 포함되기 마련이지. 이제 퇴원해도 되겠지?

닥터 아니죠. 치료기가 고장났다고 선생의 헛소리 증상이 없어진 건 아니니까요.

플라톤 이 친구, 생사람 잡겠구먼. 이 병원엔 규칙도 없나?

## 검증 가능성

논리실증주의자에 따르면, 의미 있는 명제는 두 가지뿐이다. 하나는 동어반복인 명제. 가령 "삼각형은 뿔이 세 개다." 이 명제는 필연적으로 참이다. 왜냐하면 '뿔이 세 개'라는 건 이미 삼각형의 개념 속에 포함되어 있기 때문이다. 또 하나는 검증 가능한 명제. 가령 "피사의 사탑에서 공을 떨어뜨리면 공은 1초에 9.8미터의 속도로 낙하한다." 이 명제는 검증 가능하다. 공을 떨어뜨리고 시간을 재면 되니까. 하지만 플라톤이 말하는 '이데아 세계'가 있는지 없는지는 검증 불가능하다. 그걸 어떻게 안단 말인가? 직접 죽어보기 전엔. 논리실증주의에 따르면 이런 명제는 참도 거짓도 아니다. 그냥 헛소리일 뿐이다.

## 자기를 베는 도끼

닥터 이 기준에 따르면, 선생은 여전히 정신병자인 셈이죠.

플라톤 재미있군. 하지만 생각해보게. 자네들의 기준은 결국 이거 아닌가. '유의미한 명제는 동어반복이거나 검증 가능한 명제다.'

닥터 그렇죠!

플라톤 하지만 '유의미한 명제는 검증 가능해야 한다'는 그 명제 말일세. 이 명제는 동어반복인가?

닥터 아니죠.

플라톤 그럼 검증 가능한가?

닥터 그것도 아니죠.

플라톤 결국 자네들의 규칙도 '헛소리' 아닌가.

닥터 ······.

플라톤 그럼 자네부터 이 병원에 입원해야 마땅하지 않겠나? 닥터 비트겐슈타인.

# 뒤샹의 샘

철학의 문제를 '해소'해버린 뒤 비트겐슈타인은 조그만 시골 동네에서 초등학교 교사를 하며 지냈다. 그 마을에 살던 한 농부는 어느 날 그가 산짐승들에 둘러싸여 얘기를 나누는 장면을 목격했다고 한다. 정말일까? 어쨌든 신비한 인물임이 틀림없다. 초야에 묻혀 지내던 그가 어느 날 철학계로 돌아왔다. 아직 철학에 해결하지 못한 문제가 남아 있다고 생각했기 때문이리라.

왜 그는 초기의 견해를 포기했을까? 여러 이유가 있겠지만, 그중 하나는 그의 철학이 가진 묘한 역설 때문이었을 거다. 그 역설이란 자연언어의 결함을 제거하려 한 그의 작업도 결국은 자연언어에 의존할 수밖에 없었다는 거다. 그는 자신의 철학을 사다리에 비유하며, 일단 지붕 위에 올라간 다음엔 그 사다리를 치워버려야 한다고 말했다. 하지만 일은 이미 사다리를 치우기 전에 벌어졌다. 결함 투성이의 사다리를 타고서도 어쨌든 그는 지붕 위로 올라가지 않았는가!

**〈꿈의 열쇠〉** 르네 마그리트, 캔버스에 유채, 81×60cm, 1930년

말과 사물은 어떻게 연결되어 있을까?

## 말과 사물

초기에 그가 구상한 이상언어는 세계의 거울이었다. 그 속에선 말과 사물이 일대일 대응 관계를 맺고 있었다. 하지만 그의 후기 철학에서는 말과 사물 사이에 이 거울 같은 반영 관계가 끊어진다. 말은 사물의 본질을 거울처럼 비추는 게 아니다. 말과 사물은 좀 더 복잡한 방식으로 관련된다.

예를 하나 들어보자. 비트겐슈타인 자신의 것이다. '게임'이라는 말이 있다. 이 말은 여러 가지를 가리킨다. 가령 운동경기, 전자오락, 카드놀이, 술래잡기 등. 하지만 이 모든 '게임들'에 공통된 특징이 있는가? 아마 없을 거다. 혹시 두 편으로 나뉘어 승부를 가린다는 특성을 들지도 모르겠다. 그럼 마라톤처럼 두 편으로 나뉘지 않는 경기들은 게임에서 제외되어야 한다. 어차피 승부를 가리는 게 아니냐고? 그럼 'OK 목장의 결투'도 게임이라고 해야 한다.

## 가족 유사성

그럼 말과 사물은 도대체 어떻게 연결되어 있을까? 또 하나의 예를 들어보자. 역시 비트겐슈타인 자신의 것이다. 여기에 어느 가족이 있다. 아빠와 아들은 눈이 닮았고, 아들과 엄마는 입이 닮았다. 그럼 이 세 사람 모두에게 공통된 특징은? 없다. 그들 사이엔 단지 서로 엇갈리는 유사성만 있을 뿐이다. 하지만 이 교차하는 공통성을 근거로 우린 이들이 한가족임을 알아낼 수가 있다.

말의 사용도 이와 비슷하다. 일상언어에서 대개 하나의 낱말이 성

질이 다른 여러 사물을 동시에 가리킨다. 물론 그 사물들 모두에 공통되는 특징본질은 없다. 하지만 그 사물들 사이엔 서로 엇갈리는 공통성이 있어, 이를 근거로 우린 그것들 모두를 '하나'의 낱말로 지칭할 수가 있다. 언어가 가진 이런 특성을 비트겐슈타인은 '가족 유사성'이라 불렀다.

## 본질은 없다

미국의 미학자 웨이츠Morris Weitz, 1916~1981는 이 생각을 미학에 그대로 적용한다. 예술의 본질은 무엇인가? 이제까지 미학은 모두 이 물음에서 출발했다. 여러 가지 대답이 나왔다. 예술은 모방이다, 형식이다, 이념의 감각적 현현이다, 현실의 반영이다, 성욕의 표출이다 등등.

하지만 웨이츠에 따르면 이 물음 자체가 잘못된 거다. 가령 '예술'이라는 말은 음악, 무용, 영화, 소설, 조각, 회화 등 여러 가지 예술을 가리킨다. 하지만 이것들 모두에 공통된 성질이 있을까? 없다. 이들 사이엔 단지 가족 유사성만 있을 뿐이다. 본질이 없는데 본질이 뭐냐고 묻는 건 난센스다. 웨이츠에 따르면 예술의 본질이 뭐냐고 물으며 출발했던 전통적 미학은 모두 이러한 오류에 빠져 있다고 한다. 이걸 '본질주의의 오류'라고 한다.

## 열린 개념

예술에 본질이란 게 없다면, 물론 예술을 정의할 수도 없다. 게다가 예술을 정의하는 게 바람직한 것도 아니다. 가령 새로운 형태의 예술

작품이 나왔다 하자. 만약 이 새로운 예술이 불행히도 기존 예술의 정의에 들어맞지 않으면, 사람들은 이를 예술 작품으로 인정하지 않을 것이다. 이는 결국 예술적 창의력을 억압하는 불행한 결과를 낳는다. 이 때문에 예술은 정의할 수 없을 뿐더러, 정의할 필요도 없다.

예술의 개념을 정의함으로써 개념을 닫아버리는 것보다는, 오히려 개념을 열어두는 편이 예술의 창조력을 위해 더 낫다는 거다. 그럴지도 모른다. 여기서 한 사람의 예술가를 소개하겠다.

## L. H. O. O. Q.

뒤샹Marcel Duchamp, 1887~1968을 다다이스트라고 할 수 있을는지는 모르겠다. 그는 주로 미국에서 활동했고, 다다의 활동 무대는 유럽취리히와 파리이었기 때문이다. 하지만 뒤샹의 작업은 여러 면에서 다다이스트와 비슷하기 때문에 대개 다다를 언급할 때 함께 언급되곤 한다.

널리 알려진 바와 같이, 다다이스트들은 문명을 조롱하고 전통을 파괴하고 사회적으로 존경받아온 모든 가치를 전복하려고 했다. 그 가치들 속엔 물론 예술도 포함된다. 그들은 예술까지도 조롱했고, 예술을 '아무것도 아닌 것', '애들 장난감다다'으로 만들어버리려 했다. 다다가 종종 '반反예술적'이라 불리는 건 이 때문이다.

뒤샹의 작품(?)은 이를 잘 보여준다. 그림을 보라. 뒤샹은 다빈치의 〈모나리자〉에 콧수염과 턱수염을 그려넣고는, 거기에 〈L.H.O.O.Q.〉라는 제목을 붙였다. 이 글자를 프랑스어 발음에 따라 '엘 라 쇼 오 퀴'로 읽으면 이런 심오한 문장과 발음이 같아진다. 'Elle a chaud au cul그녀의 엉덩이가 뜨겁다'.

〈L.H.O.O.Q.〉 마르셀 뒤샹, 복제화에 연필, 20×12cm, 1920년

## 모더니즘

웨이츠의 얘기는 물론 모더니즘의 예술 실천과 관련이 깊다. 의도적인 무질서, 대상성의 파괴, 오브제의 도입, 창작의 우연성 등 모더니즘 예술은 전통적 예술 관념에 따르면 도저히 예술이라고 할 수 없다. 전통적 예술 관념을 깨는 게 오히려 모더니즘의 본질이었으니까.

여기서 만약 '예술은 이런 거다' 하고 정의함으로써 예술의 개념을 닫아버리면 어떻게 될까? 모더니즘처럼 새로운 예술 작품이 나타났을 때 이를 무시하고 억압하게 될 거다. 실제로 모더니즘 예술은 당시 대중의 몰이해와 비평가의 비난에 얼마나 시달려야 했던가. 그러니 차라리 예술의 개념을 정의하지 않은 채 열어놓는 게 예술의 발전을 위해 낫지 않을까? 〈그녀의 엉덩이가 뜨겁다〉, 얼마나 근사한 작품인가.

## 다시 비트겐슈타인

다시 낱말은 어떻게 의미를 갖는가? 초기 비트겐슈타인이 구상한 이상언어에서 낱말은 현실의 대상을 지칭하는 '이름'이었다. 여기서 사물과 낱말은 일대일 대응 관계를 맺고 있었다. 여기서 한 낱말에 의미를 주는 건 그 낱말이 가리키는 사물이었다. 하지만 자연언어에선 대개 이러한 일대일 대응 관계를 찾아볼 수 없다. 여기선 하나의 낱말이 여러 대상을 가리키기도 하고, 여러 낱말이 하나의 사물을 가리키기도 한다. 그럼 여기선 낱말이 어떻게 의미를 갖는가? 비트겐슈타인은 우리가 낱말을 사용하는 것을 '게임'에 비유한다. 게임엔 규칙이

있고, 게임을 하려면 이 규칙을 알아야 한다. 마찬가지로 말을 사용하려면, 그것의 용법을 알아야 한다.

한 가지 예를 들어보자. 언어학자 야콥슨<sup>Roman Jakobson, 1896~1982</sup>의 것이다. 모스크바 스타니슬라프스키 극단에 입단할 때, 배우는 '오늘 저녁에<sup>сегодня вечером</sup>'라는 두 마디의 대사로 40가지 상황을 연출하는 시험을 본다고 한다. 만약 배우 지망생이 여기에 성공하면, 그 대사는 40가지 상이한 의미를 갖게 되는 셈이다. 그건 오늘 저녁에 신나는 파티가 열린다는 뜻일 수도 있고, 아니면 오늘 저녁에 거대한 불행이 닥치리라는 불길한 예언일 수도 있다.

그런데 여기서 이 똑같은 대사에 40가지 의미를 부여하는 것은 도대체 무엇일까? 그건 그 대사가 어떤 상황 속에서 말해지느냐 하는 거다. 상황에 따라 같은 낱말도 얼마든지 의미가 달라진다. 낱말의 의미는 이처럼 다양한 언어 상황 속 그 말의 쓰임새<sup>용법</sup>에 있다.

## 예술은 관습

초기 비트겐슈타인은 말에 의미를 주는 것은 그것과 대응하는 사물이라고 보았다. 하지만 이제 말에 의미를 주는 것은 그것의 '용법'이다. 용법이 먼저고, 이 용법에 따라 비로소 말은 다양한 사물을 가리키게 된다. 따라서 게임을 하려면 게임의 규칙을 알아야 하듯이, '말놀이'를 하려면 다양한 상황 속에서 말의 용법을 배워야 한다. 하지만 말의 용법을 결정하는 것은 사회적 관습이다. 결국 말에 의미를 부여하는 것은 말의 용법에 관련된 관습이라는 얘기가 된다. 어쩌면 '예술'이라는 말의 의미도 마찬가지일지 모른다. 오늘날 '예술'이라

는 말의 의미도 순전히 관습ᶜᵒᵈᵉ의 문제가 되었다. 다시 뒤샹에게로 가보자.

## 뒤샹의 샘

1917년 뉴욕에서 열린 한 전시회에 뒤샹은 〈샘〉이라는 작품을 출품했다. 다음 그림을 보라. 보시다시피 이 작품(?)은 남자 화장실의 변기이며 공장에서 나온 상태 그대로다. 뒤샹이 이 작품에 들인 수고라고는 변기 왼편에 'R. Mutt 1917'이라고 사인 대신에 변기 제조업자의 이름을 써넣은 것뿐이다. 왜 작품 제목이 〈샘〉일까? 그건 나도 모르겠다. 하지만 샘이 꼭 위로 솟으란 법은 없지 않은가. 시원하게 '아래로' 내리꽂히는 샘도 하나쯤 있다고 세상이 크게 잘못되진 않을 거다. 어쨌든 근사한 것을 기대하고 화랑에 온 사람들에게 이 작품은 분명히 실망스러울 것이다.

하지만 이 작품은 적어도 우리에게 예술에 관해 한 가지 근본적인 물음을 던진다. 과연 이게 예술인가? 아닌가? 물론 예술임에 틀림없다. 하지만 같은 재료로, 같은 공장에서, 같은 날 만들어진 수많은 변기 중에서 유독 이 녀석만 '예술 작품'인 이유는 무얼까? 다른 것보다 특별히 잘 생겨서? 한 가지 분명한 건, 그 이유를 변기의 물리적 속성에서 찾을 수는 없다는 거다. 이놈이라고 다른 변기와 특별히 다를 건 없을 테니. 그럼 어디서?

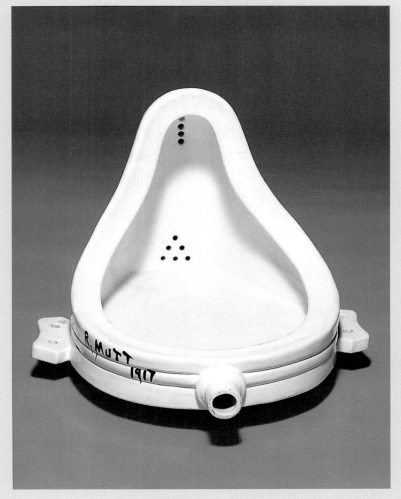

〈샘〉(복제품). 마르셀 뒤샹. 도자기 변기. 36×48×61cm. 1917년(1964년)

다다는 예술과 현실의 경계를 없애버렸다. 독일의 화가 슈비터스는 "예술가가 뱉어놓은
모든 것은 예술이다"고 말했다. 그럼 예술가는? 물론 예술을 뱉어내는 사람.
다시 예술은? 예술은 예술가를 낳고 예술가는 예술을 뱉어내고……

## 제도로서의 예술

물론 변기 '밖'에서 찾아야 한다. 미국의 분석 미학자인 디키<sup>George</sup>
<sup>Dickie, 1926~</sup>는 그걸 '예술계'라는 제도에서 찾는다. 가령 우리 사회엔
'예술계'라는 세계가 있다. 말하자면 예술가, 비평가, 화상 등 예술에
관련된 일을 하는 사람들로 이루어진 세계 말이다. 이 예술계에서 예
술 작품으로서의 '자격'을 부여한 대상이 바로 예술 작품이라는 거다.

〈샘〉이 다른 변기들과 달리 예술 작품인 까닭은 무엇인가? 그건 예
술계가 〈샘〉에만 특별히 예술 작품으로서의 '자격'을 부여했기 때문
이라는 거다. 사실 세상에 있는 어떤 물건도 예술계가 거기에 자격을
부여하면 예술 작품이 될 수 있다. 예술계가 자격을 부여하자 변기까
지도 예술이 되었다.

## 다시 뒤샹의 샘

사실을 말하자면, 당시의 예술계는 이 작품에 예술의 자격을 부여하
기를 거부했다. 작품의 심사를 맡은 예술계의 시민들에게 이 작품(?)
은 아무래도 좀 너무한 것 같았던 모양이다. 그들은 결국 이 작품을
예술로 간주하지 않기로 합의를 보았다. 하지만 그들은 이 변기를 일
단 전시실 한켠에 걸어놓기로 결정했는데, 이는 아마 뒤샹이라는 인
물이 워낙 거물이었기 때문일 거다. 단, 이 작품은 두꺼운 커튼으로
가려진 채 일반에 공개되지는 않았다고 한다. 원래 그 변기는 어디론
가 사라지고, 지금 우리가 보고 있는 것은 그가 나중에 다시 제작(?)
한 작품들 중의 하나다.

## 뒤샹이 창조한 것은?

예술계가 자격을 부여하기만 하면 세상의 모든 게 예술 작품이 될 수 있다. 그렇다면 도대체 뒤샹이라는 예술가가 창조한 것은 무엇일까? 물론 '물리적 대상'으로서의 예술 작품은 아닐 거다. 물리적 대상으로서의 샘을 만든 것은 변기 공장의 노동자들일 테니까. 그럼 그는 과연 무엇을 창조한 걸까? 그것은 바로 '코드code', 즉 하나의 변기를 예술 작품으로 간주하는 사회적 '관습'이다. 그가 〈샘〉을 전시회에 보냈을 때, 사회에는 아직 변기에 예술 작품의 자격을 부여하는 관습이 없었다. 그래서 그의 작품엔 커튼이 드리워져야 했다.

하지만 오늘날의 예술계는 분명히 이 작품에 예술의 자격을 부여하고 있다. 현대 미술에 관한 책을 들춰보라. 이 작품은 틀림없이 한 페이지를 장식하고 있을 거다. 이 차이를 낳은 것은 무엇일까? 물론 변기를 전시회에 보낸 뒤샹의 장난이다. 이 장난을 통해 결국 그는 새로운 코드를 창조했다. 변기까지도 예술 작품으로 변신시킬 수 있는 그런 코드를…….

## 예술의 본질은 코드에

'예술계'에 관한 디키의 얘기는 현대 예술의 어떤 경향을 정확하게 지적하고 있다. 사물의 오브제화, 즉 명명하기만 하면 모든 게 다 예술이 되는 경향 말이다. 예술과 사물 사이에 만리장성은 없다. 그럼 하나의 사물을 예술로 만들어주는 것은 무엇인가? 그건 예술계의 인정이다. 만약 어떤 사물을 예술 작품으로 만들어주는 게 그 사물의

〈그리는 손〉 모리츠 에셔, 석판화, 28×33cm, 1948년

물리적 속성이 아니라 예술계라는 제도라면, 결국 예술의 본질은 '코드'에 있다는 얘기가 된다. 어느 대상이 예술이냐 아니냐를 결정하는 것은 코드다. 예술의 본질은 이제 코드로 거처를 옮겼다.

여기서 이제까지 걸어온 길을 되돌아보자. 우리는 예술의 비밀을 찾아 '예술가'라는 지절에서 출발했다. 하지만 지금 우리는 어디에 와 있는가? 작품과 수용자를 거쳐, 어느새 '코드'라는 지절에 와 있다. 여기서 우리의 여행을 일단 끝내기로 하자. 자, 이제 어디로?

## 그리는 손

마지막으로. 하지만 디키의 얘기에 문제가 없는 건 아니다. 이렇게 한 번 생각해보라. 왜 예술계는 어떤 사물엔 예술의 자격을 부여하고, 다른 사물엔 부여하지 않는가? 그 기준은 무엇일까? 그는 이 물음에 대답할 수가 없다. 기준을 제시하려고 하자마자 그는 곧바로 이상한 고리에 빠져들게 된다. 간단히 말하면 이렇다. 예술은 무엇인가? 물론 '예술계에서 자격을 부여한 대상'이다.

이제 문제는 '예술계'라는 말이다. 예술계란 무엇인가? '예술'에 관련된 일을 하는 사람들의 집단이다. 하지만 문제는 여기서 '예술'이란 말이 아직 정의되지 않았다는 데 있다. 따라서 우리는 다시 물을 수밖에 없다. 예술은 무엇인가? 그럼 다시 예술계가 자격을 부여한 대상…….에셔의 그림을 보라. 예술계는 예술을 낳고, 예술은 예술계를 낳고, 예술계는 다시 예술을 낳고…….

# 마그리트의 세계 7

## 말 과 사 물

**〈꿈의 열쇠〉** 르네 마그리트,
캔버스에 유채, 81×60cm, 1930년

**말과 사물**

과연 말이 사물을 보여줄 수 있을
까? 두 가지 대답. 하이데거와 비
트겐슈타인. 어느 쪽이 옳을까?
〈꿈의 열쇠〉를 보라. 이름과 상이
일치하지 않는다. 마그리트는 이
렇게 캘리그램으로 캘리그램을
파괴한다. 하지만 네 번째 그림
은? 거기선 말과 사물이 일치하고
있지 않은가. 마그리트는 과연 어
떻게 생각하는 걸까? 그는 '말과
사물'이란 제목을 단 작업노트에
이렇게 썼다. "사물은 이름을 갖
고 있지만, 우리가 그보다 더 적

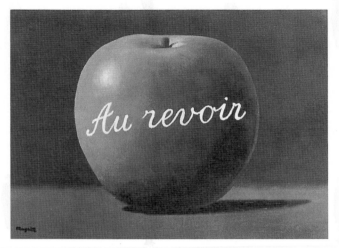

〈알아맞히기 게임〉 르네 마그리트, 캔버스에 유채, 1966년

합한 이름을 찾을 수 없는 건 아니다."

## 알아맞히기 게임

그럼 왜 네 번째 그림에선 둘을 일치시켜놓았는가? 대답은 이렇다. "……사물은 그것의 상과 마주치고, 또 그것의 이름과 마주친다. 사물의 상과 이름이 서로 우연히 만나는 수가 있다."

둘은 '우연히 만날(se rencontent)' 뿐이다! 말은 사물을 보여주지 않는다. 말과 사물은 철사줄로 묶여 있는 게 아니다. 그렇다면 말이 어떻게 의미를 가지며, 어떻게 사물을 지시할 수 있단 말인가? 손가락으로 가리켜서? 아니면 문맥 속의 용법을 살펴서? 이쯤 해두자. 이런 거 몰라도 사회생활을 하는 데 전혀 지장이 없으니까. 철학자들은 원래 따분한 족속들이다. 이제 이 재미없는 자들에게서 떠나자. 그들에게 예쁜 사과 하나를. Au revoir(안녕)!

# 수도원에서

아리스 가위, 바위, 보! 이겼다! 또 한 계단!

플라톤 가위, 바위, 보! 이겼다! 이번엔 내가 한 계단. 다시 가위, 바위…….

아리스 잠깐만요. 어디쯤 올라왔죠?

플라톤 글쎄? 잘 보게.

아리스 엇, 제자리네요!

플라톤 아까 내가 '고리'의 단계를 무한히 늘릴 수 있다고 했지? 이 수도원이 바로 그 원리를 이용해서 지은 거야. 어떤가?

아리스 교묘하군요.

플라톤 내가 자네를 이리 데려온 데에는 특별한 이유가 있지.

아리스 뭔데요?

〈올라가고 내려오고〉 모리츠 에셔, 36×29cm, 1960년

## 의미는 사전 속에

**플라톤** 자넨 낱말이 '의미'를 가지면서, 동시에 사물을 '가리킨다'고 했지?

**아리스** 예. 낱말은 의미를 매개로 해서 사물을 가리키게 되죠. 의미 삼각형이란 게 있습니다. 아래 그림과 같은 거죠.

**플라톤** 하지만 낱말은 어떻게 의미를 가질까? 가령 내가 '사과'라는 단어의 뜻을 모른다고 하세. 나한테 설명 좀 해주겠나?

**아리스** 사과는 '열매의 일종'이죠.

**플라톤** 미안한데, 이번엔 '열매'가 뭔지 궁금해지는군.

**아리스** 사전 좀 봐도 될까요?

**플라톤** 좋을 대로.

**아리스** 가만 있자……, '과실'이라고 나와 있는데요.

**플라톤** '과실'은?

아리스 잠깐만요. '식물의 꽃이 피었다 진 뒤에 맺히는' 것.

플라톤 '맺히는 것'? 그럼 '맺히다'는?

아리스 이런, '열매 따위가 생기다'…….

플라톤 그래? 열매＝과실＝맺히는 것＝열매 따위가 생기는 것이라? 재미있군. 열매란 열매 따위가 생기는 것이라…….

아리스 사전 속에서 돌고 돌아 결국 제자리로…….

플라톤 이상하지 않은가? 모든 낱말은 이렇게 사전 밖으로 빠져나올 수 없는데, 그게 어떻게 바깥의 '사물'을 가리킬 수 있는 걸까?

## 손가락 끝에 있지 않음이여……

아리스 간단하죠. '사과'라는 낱말과 함께 사과를 하나 보여주는 거죠.

플라톤 그런 방법도 있었군.

아리스 그럼 사람들은 '사과'라는 말과 현실의 사과를 연결시키게 되는 거죠.

플라톤 자넨 역시 똑똑해. 하지만 눈에 보이지 않는 것들은? 가령 자네는 '인생의 목적은 행복'이라고 했지? 거기서 '인생'이나, '목적'이나, '행복'은 도대체 뭘 뜻하는 거지? 내게 좀 보여줄 수 있겠나?

아리스 그걸 어떻게…….

플라톤 그럼 눈에 보이는 사물로 돌아오기로 하지. 어느 원주민이 달려가는 토끼를 손가락으로 가리키면서 '가바가이'라고 했다고 하세. 그게 무슨 뜻일까?

아리스 '토끼'라는 뜻이겠죠.

플라톤 그럴까? '달려간다'는 뜻일 수도 있잖나? 아니면 그 손가락의

끝일 수도 있고.

아리스 그런가요?

플라톤 어디 그뿐인가? 그 말은 많은 걸 가리킬 수 있지. 가령 토끼의 머리, 몸통, 다리, 꼬리…… 왼쪽 넷째 발가락의 발톱의 윗부분의 끝, 아니면 정수리 쪽에서 23만 4567번째 터럭!

아리스 그건 좀…….

플라톤 어쨌든 알아들었으면 됐어. 사물이 가진 속성은 원칙적으로 무한하기 때문에, 손가락이 그 가운데 어느 걸 가리키는지 아는 건 불가능하단 얘기일 뿐이야.

아리스 그래도 우린 결국 단어의 뜻을 알아내지 않습니까.

플라톤 물론. 하지만 그건 단지 확률적인 추측에 불과한 거야. 어떤 가? 손가락은 달을 가리키나 달은 손가락 끝에 있지 않음이여…….

## 산은 산이요, 물은 물이라……

아리스 하지만 원주민들이 그 단어를 어떤 문맥에서 사용하나 잘 관찰하면, 그게 뭘 가리키는지 알 수 있지 않을까요? 가령 '가바가이는 풀을 뜯는다'라고만 해도, 그게 토끼라는 걸 금방 알 수 있잖습니까.

플라톤 물론. 하지만 그러려면 우리가 우선 '풀'이라는 단어와 '뜯는 다'는 단어의 뜻을 알고 있어야지. 가령 그 문장이 그 부족 말로 이렇게 번역된다고 하세. '가바가이 파룻파룻 와삭와삭.' 여기서 '파룻파룻'은 뭘 가리키고, '와삭와삭'은 뭘 가리키지?

아리스 그것도 문맥에서 사용되는 걸 관찰하면…….

플라톤 다시 그 문맥에 들어 있을 새 낱말들은 어쩌고?

아리스 …….

플라톤 결국 여기서도 다시 한번 돌고, 돌고, 또 돌아야 하겠지. 이제 내가 왜 자넬 이리로 데려왔는지 알겠나? 산은 산이요, 물은 물이요, 열매는 열매라…….

아리스 그래도 우린 이럭저럭 말을 배우고, 그걸로 이럭저럭 의사소통을 하잖습니까?

플라톤 그러게 말일세. 얼마나 신기한가. 이제 떠날까?

아리스 그러죠. 근데 우린 이 계단에서 어떻게 빠져나가죠?

플라톤 이럭저럭…….

# 3 허공의 성

마그리트의 또 다른 주제는 '사물의 교훈'이다. 허공을 떠다니는 바위 덩어리와 그 위의 성채. 어떤가? 이 그림이 주는 당혹감은 아마 현대 철학이 주는 당혹감과 비슷하리라. 당신은 과학의 세계가 저 견고한 성채처럼 움직일 수 없는 '참'이라고 믿는다. 하지만 어떤가? 견고해 보이는 당신의 성채도 실은 저렇게 허공에 붕 떠 있다.

여기선 정밀과학을 비롯한 여러 인접 학문의 연구에 대해 알아보자. 과학적 연구는 종종 살아 있는 예술을 마치 시체처럼 해부한다는 비난을 받는다. 하지만 과학적 방법도 예술적 소통 체계를 연구하는 중요한 수단임이 틀림없다. 이들은 예술에 대해 무슨 얘기를 할까? 앞에선 주로 마그리트의 철학적 주제를 다루었다. 여기선 그의 작품세계가 어떤 조형 원리 위에 세워졌는지 살펴보기로 하자.

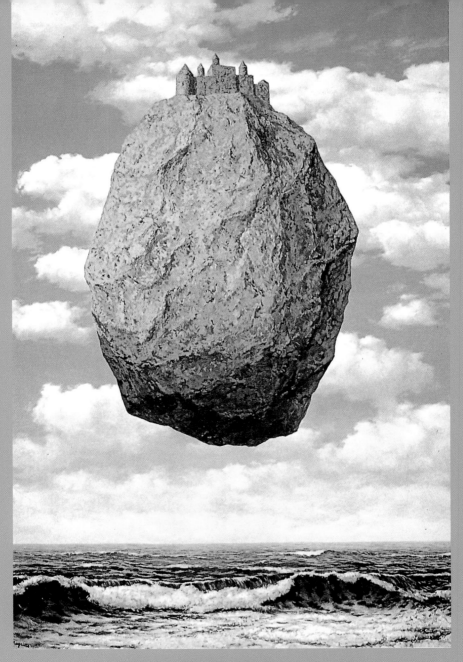

〈피레네 산맥의 성채〉 르네 마그리트, 캔버스에 유채, 200×130cm, 1959년

# 달리의 꿈

그림 〈세 개의 세계〉를 보라. 거울이나 물방울 혹은 유리구슬에 비친 반영상은 에서가 즐겨 그리는 주제 중 하나다. 종종 그는 이 반영상을 이용해 두 개의 세계를 하나로 연결하곤 하는데, 이 그림도 그중 하나다. 하지만 이 그림은 좀더 복잡하다. 여기엔 세 개의 세계가 있다. 먼저 나뭇잎이 떠 있는 수면이 보일 거다. 그 위로 수면에 비친 나무들이 보인다. 물속에는 물고기 한 마리가 유유히 헤엄치고 있다. 수면은 물 '밖'과 물 '속'의 세계를 동시에 보여줌으로써, 수면과 물속과 바깥이 하나가 된다.

## 이드, 자아, 초자아

프로이트에 따르면, 우리의 인성人性은 이 그림처럼 세 개의 층으로 되어 있다. 가장 아래 층은 이드id다. 이드는 원초적 본능으로 무의식

〈세 개의 세계〉 모리츠 에셔, 석판화, 36×25cm, 1955년

의 바다에서 물고기처럼 퍼덕이는 욕망 덩어리다. 이드는 원초적 주체로 아직 논리나 이성, 도덕이나 윤리를 모른다. 그는 다만 쾌락 원리에 따라 본능적 욕구를 만족시키려 할 뿐이다. 이드는 꿈으로 소망을 실현하기도 하나, 아직 꿈과 현실을 구분하지는 못한다.

두 번째 층은 자아ego다. 여기서 꿈과 현실은 분리된다. 진짜로 욕망이 실현되는 건 꿈이 아니라 현실에서다. 이제 자아는 주관적 세계와 객관적 세계를 구별하고, 현실에서 욕망을 실현할 방도를 찾는다. 자아는 현실을 인식하고 지각, 기억, 사고를 발전시킨다. 그는 현실 원리에 따라 행동한다. 욕구를 만족시킬 실제 대상을 발견할 때까지, 자아는 이드를 억제한다. 이드는 욕망을 참지 못하나, 자아는 진정한 만족을 위해선 때론 참아야 한다는 것을 안다.

세 번째 층은 초자아superego다. 초자아는 인성의 도덕적 측면이다. 자아가 현실 원리를 대표한다면, 초자아는 이상理想을 대표한다. 초자아는 당신이 바깥 세계에서 받아들여 내면화한 도덕률로, 쾌락이나 현실이 아니라 완전성을 지향한다. 우리는 부모로부터 선악에 대한 관념을 받아들여 우리 내부에 초자아를 형성한다. 초자아는 사회화의 원리로, 양심이라는 형태로 우리의 행동이 사회 규범에 어긋나지 않게 감시한다. 초자아가 없으면 당신은 한 마리의 교활한 늑대일 거다. 이 세 개의 층이 하나가 되어 우리의 인성을 이루며, 자아는 이드와 초자아 가운데서 양자를 적절히 통제한다. 그리하여 세 층이 조화를 이룰 때 당신은 원만한 인격을 갖게 되고, 그렇지 못하면 신경증에 시달리게 된다.

**〈성 안토니의 유혹〉** 살바도르 달리, 캔버스에 유채, 90×120cm, 1946년

수많은 예술가가 성자의 유혹이란 주제로 그림을 그렸다. 왜?

## 욕망의 승화

이드는 끊임없이 쾌락을 추구하나, 현실에서 욕망을 충족하는 게 언제나 가능하지는 않다. 현실 원리 때문에 우리는 때론 대상이나 목표를 잠시 또는 영원히 포기해야 한다. 하지만 인간이 쾌락을 포기하기란 쉽지가 않다. 어떻게 하나? 이드는 방법을 안다. 공상을 통해 욕망을 충족시키는 거다. 적어도 공상 속에선 현실 원리의 속박을 벗고 자유를 누릴 수 있다. 그래서 우린 대낮에도 꿈을 꾼다. 야무지게.

물론 공상을 통한 만족은 진정한 만족이 아니다. 우린 결국 현실로 돌아와야 한다. 그런데 야무진 꿈을 고스란히 품고 현실로 돌아오는 길이 있다. 바로 예술이다. 예술가들은 본능적 욕구가 매우 강한 사람들로, 대개 신경증에 가까운 내향적 소질을 갖고 있다. 세잔도 그랬고, 고흐도 그랬다. 그들은 명예, 권력, 부귀와 여자의 사랑을 얻으려 하나, 현실에선 그걸 실현할 수가 없다. 이때 그들은 공상을 통해 그 바람을 이루려 한다. 그들이 이루지 못한 꿈, 이루지 못한 욕망을 '승화'시킬 때 예술이 탄생한다.

승화란 욕망을 적나라하게 드러내는 게 아니다. 만약 그 바람이 사회적으로 금지된 것이라면, 교묘히 변형시켜 금지된 원천에서 나온 것임을 쉽게 눈치채지 못하게 만들어야 한다. 혹시 너무 개인적이라 반감을 살 만한 내용은 다듬어서 다른 사람들도 함께 즐길 수 있게 해야 한다. 교묘한 형태로 욕망을 담고 있기에, 사람들은 그 작품에서 쾌감을 느낀다. 이 쾌감의 대가로 사람들은 그에게 감사와 존경을 표하고, 그 결과 예술가는 오직 꿈속에서만 가능했던 것을 현실에서 이루게 된다. 돈도 벌고, 명예도 얻고, 여자도 얻고.

## 오이디푸스 콤플렉스

소포클레스의 《오이디푸스》를 모르는 사람은 없을 거다. 이 작품은 그 불행한 왕을 점점 파국으로 몰아넣는 그 빈틈 없는 구성으로 유명하다. 오이디푸스는 장차 제 아비를 죽이고 어미와 결혼한다는 무서운 신탁을 받고 태어났다. 이 때문에 그는 아버지에게 버림받고 우여곡절 끝에 이웃 나라의 왕자가 된다. 그 나라의 왕을 자신의 친아버지인 줄 알고 있던 그는 이 무서운 운명을 피하기 위해 궁정을 빠져나와, 국경을 넘어 방랑하던 중 사소한 시비 끝에 어떤 사람을 살해하게 된다. 그는 스핑크스를 해치운 공으로 테베의 왕이 되었으나, 테베에는 역병이 돌고, 이를 물리치려면 선왕 라이오스를 죽인 자를 추방해야 한다는 신탁이 내린다. 그 자를 찾던 중 점차 그게 바로 자신임이 드러난다.

프로이트에 따르면, 우린 이 작품에서도 감추어진 성욕을 볼 수 있다고 한다. 비록 초자아의 검열을 피해 교묘한 형태로 위장하고 있지만. 이 작품은 어린 시절의 간절한 소망을 승화시킨다. 인간은 유아 때부터 성욕을 갖고 있다. 가령 남자 아이는 어린 시절 자신의 어머니에게서 성욕을 느끼고, 사랑의 경쟁자인 아버지를 미워한다<sup>오이디푸스 콤플렉스</sup>. 아이는 아버지를 제치고 어머니의 사랑을 독차지하기를 바라나, 이 바람은 아버지의 강력한 힘 앞에서 늘 좌절할 수밖에 없다. 어머니에게 성욕을 느낀다는 것은 좀 이해하기 힘든 얘긴데, 적어도 옛날엔 그런 일이 흔했던 모양이다. 이오카스테는 그녀의 자식이자 남편인 오이디푸스에게 이렇게 말한다.

꿈에 어머니와 동침했다는 일은 얼마나 많습니까! 하지만 그런 것 따위에 마음을 두지 않는 사람이 가장 속 편하게 살아갈 수 있답니다.

이 모티프는 셰익스피어의 《햄릿》과 도스토옙스키의 《카라마조프가의 형제들》에서도 볼 수 있다. 햄릿은 우유부단함으로 유명하다. 그는 왜 즉시 아버지의 원수를 처치하지 않고 그토록 망설여야 했을까? 괴테는 햄릿을 생각이 너무 많아 정신과잉 행동이 결여된 인간 유형으로 보았다. 하지만 프로이트는 햄릿의 우유부단함도 오이디푸스 콤플렉스로 설명할 수 있다고 본다. 물론 《햄릿》에선 아버지를 살해한 것이 햄릿 자신이 아니라 그의 숙부다. 그러나 여기서 숙부는 햄릿 자신의 은밀한 바람을 대리 실행하고 있을 뿐이다. 사실 숙부는 아버지를 살해하고 어머니를 차지하려는 햄릿의 욕망의 화신이다. 하지만 그의 초자아는 아버지의 원수를 즉시 처치하라고 명령한다. 어찌 고민스럽지 않겠는가.

## 꿈의 법칙

현실에서 이루지 못한 소망 때문에 우리는 낮에도 꿈을 꾼다. 우리가 밤에 꾸는 꿈은 낮에 꾸는 꿈이 연장된 거다. 프로이트에 따르면, 꿈에도 법칙이 있다. 그 가운데 하나는 응축이다. 이는 여러 사물이 꿈속에 하나가 되어 나타나는 거다. 가령 꿈속에 A라는 인물을 보았지만 잠시 후 문득 그 자가 B임을 깨닫는 경우가 있다. 한 사람 속에 두 인물이 응축되어 있었던 거다. 가령 반인반양의 사티로스, 반인반마의 켄타우로스는 응축의 산물이다.

다른 하나는 전이다. 이는 어떤 사물이 모양이 비슷한 다른 것으로 대치되는 거다. 가령 꿈에서 남성의 성기는 막대기, 수도꼭지, 권총 등으로 대체되고, 여성의 성기는 동굴, 서랍, 냇물 등으로 나타난다.

## 달리의 꿈

프로이트는 신화, 종교, 예술, 언어 속엔 꿈의 상징성이 널리 퍼져 있다면서, 왜 교양 있는 사람들이 이 주장에 그토록 반대하는지 모르겠다고 투덜댔다. 그의 말대로 예술의 본질이 꿈에 있는지는 모르겠다. 하지만 적어도 초현실주의자들에게는 그랬다. 그들은 프로이트의 발견을 열렬히 환영했다. 프로이트는 자신이 발견한 기묘한 세계가 그림의 주제가 되리라고는 예상하지 못했고, 또 초현실주의 작품을 본 뒤에는 그리 탐탁치 않게 여겼다고 한다. 하지만 초현실주의자들 쪽에선 그가 발견한 새로운 세계에 열광하며 이를 화폭에 옮겨놓는 걸 아예 창작의 목표로 삼았다.

초현실주의의 대표자 달리는 대낮에도 종종 환상을 보았다고 한다. 초현실주의자들은 대개 좌익이었는데, 특히 이 운동의 지도자 브르통André Breton, 1896~1966은 확신에 찬 공산주의자였다. 유독 달리만은 정치와 거리가 멀었는데뒤에 그는 파시즘을 지지하게 된다, 브르통은 그를 설득하려고 무진 애를 썼다. 브르통을 만나고 돌아온 어느 날, 달리는 노란 불빛에 쌓인 레닌의 머리가 그랜드 피아노 건반 위에 나타나는 환상을 본다. 아마 브르통의 집요한 설득이 그런 환상을 보게 했을 거다.

이걸 보면 예술가들이 신경증 환자라는 프로이트의 말이 맞는 거 같다. 사실 그의 그림은 정신병자의 그림처럼 온갖 해괴망측한 형상

**〈환각의 투우사〉** 살바도르 달리,
캔버스에 유채, 399×300cm, 1968~1970년

잘 살펴보라. 이 그림엔 또 하나의
이미지가 들어 있다. 어디에?

**〈레닌의 환영〉** 살바도르 달리, 캔버스에 유채, 114×146cm, 1931년

〈코끼리를 비추는 백조〉 살바도르 달리, 캔버스에 유채, 51×77cm, 1937년

〈승화의 순간〉 살바도르 달리, 캔버스에 유채, 38×47cm, 1938년

들로 가득 차 있다. 실제로 달리는 자기의 그림에 '편집증적 비평 방법'이라는 이름을 붙였다. 아마 벌건 대낮에 환상을 보는 자만이 이런 그림을 그릴 수 있을 거다.

## 응축과 전이

앞에서 꿈에도 법칙이 있다고 했다. 이제 이 위대한 편집증 환자의 백일몽이 어떤 법칙에 따라 만들어졌는지 뜯어보자. 먼저 〈코끼리를 비추는 백조〉를 보라. 호수 위에 백조가 떠 있고 호반에 그림자를 던지고 있다. 하지만 그 그림자는 백조가 아니라 코끼리다. 이제 그림을 거꾸로 보라. 그림 속에 두 종류의 동물이 중첩되어 있음을 확실히 알 수 있을 거다. 이는 물론 '응축'의 법칙인데, 이런 식의 이미지 중첩은 달리의 작품에 자주 등장한다.

다음 작품은 '전이'의 법칙에 따르고 있는데, 제목이 아주 시사적이다. 〈승화의 순간〉. 여기엔 온갖 성적 상징들이 가득 차 있다. 비록 '승화'되어 있을지는 모르지만, 프로이트를 읽은 사람이라면 여기서 얼마든지 성적인 상징을 읽어낼 수 있을 거다. 가령 계란은 난자고, 계란을 담은 접시는 난자를 품은 여성의 자궁이다. 길쭉하게 늘어난 접시의 끝은 남성의 상징이며, 그 끝에 매달린 물방울이 뭘 의미하는지는 말 안 해도 알 거다. 물방울은 금방 계란 위로 떨어질 듯하다. 뭘 의미할까? 기어가는 달팽이, 길쭉한 수화기, 두 갈래로 벌어진 가지…….

# 마그리트의 세계 8

## 사 물 의  교 훈

### 응축과 전이

대부분의 초현실주의자처럼 마그리트도 마르크스와 엥겔스의 저작을 읽었고, '초현실'의 창조를 부르주아적 현실에 대한 거부와 결부시켰다. 그가 창조한 초현실은 어떠한 원리 위에 지어진 걸까? 프로이트가 말하는 '응축'과 '전이'다.

먼저 〈개인적 가치〉라는 그림을 보라. 이 화면에는 화장대(혹은 탁자)와 침실이 하나로 응축되어 있다. 그뿐인가? 벽이 푸른 하늘로 바뀌면서 안과 밖도 하나로 응축된다.

다음은 '전이'. 〈보물섬〉이란 그림을 보라. 대개의 경우에 응축은 전이를 매개로 해서 일어난다. 이 그림은 마그리트가 좋아하는 중첩된 이미지다. 여기서 두 이미지의 '응축'은 나뭇잎의 유선형이 새의 몸통으로 전이되는 걸 통해서 일어나고 있다.

〈개인적 가치〉 르네 마그리트, 캔버스에 유채, 78×100cm, 1952년

〈보물섬〉 르네 마그리트, 캔버스에 유채, 60×81cm, 1942년

# 예술과 실어증

우리가 사용하는 언어는 두 축으로 이루어져 있다. 하나는 여러 종류의 낱말을 가리키는 '어휘'이고, 다른 하나는 이 어휘의 결합 규칙인 '문법'이다. 예컨대 고교 시절의 영원한 벗《콘사이스 영어 사전》과 그 지겨운《종합 영어》를 합치면 영어라는 언어가 된다. 우린 말을 할 때 먼저 낱말을 선택하고 선택된 낱말들을 규칙에 따라 늘어놓는다. 두 요소 중 하나가 없으면 어떻게 될까?

## 언어의 두 가지 축과 낱말의 결합과 대치

다음 표의 문장을 보라. 먼저 결합 규칙<sup>문법</sup>이 없으면, '젖 는 빤다 을 송아지'와 같은 심오한 문장이 생긴다. 반면 어휘가 없으면 앙상한 문법의 뼈대만 남을 것이다. 명사 + 주격 조사 + 명사 + 목적격 조사 + 동사. 볼썽사납지 않은가. 그래서 문장이 만들어지려면 두 개의 축이

필요하다. 낱말을 고르는 '선택축'과 낱말들을 연결하는 '결합축'이
그것이다.

위 표의 빈칸을 채워보라. 그때 어떤 일이 일어나는가? 머릿속에서
연상이 일어난다. 가령 '송아지' 하면 떠오르는 건? 엄마 젖. '젖'이랑
가장 가까운 말은? 빤다. 망아지 하면? 풀. 그 다음엔? 뜯는다. 이처
럼 낱말의 결합은 그것들 사이의 인접성의 원리에 따라 이루어진다.
이런 두뇌 작용을 '접근 연합'이라 부른다. 한편 낱말의 대치는 어떻
게 이루어지나? '송아지' 하면 '망아지'가 생각난다. 발음이 비슷하므
로. 아니면 '아기'도 괜찮다. 아기도 송아지처럼 젖을 빠니까. 물론 송
아지의 반대말인 '엄마 소'가 떠오를 수도 있다. 낱말의 대치는 이렇
게 낱말들 사이의 발음 혹은 내용의 등가<sup>는 유사성과 상반성을 모두 포함한다</sup>에
따라 이루어진다. 이를 '유사 연합'이라 부른다. 만약 이 두 가지 연상
작용이 없다면, 우린 전혀 말을 할 수 없으리라.

## 실어증의 두 유형

그런데 이게 한갓 가정이 아니라 처절한 현실인 사람들이 있다. 이처럼 말하는 능력을 잃어버리는 병을 실어증이라 한다. 갑자기 낱말이 떠오르지 않아 고생해본 적이 있으면 이게 얼마나 큰 불행인지 알 거다. 실어증의 진행은 아이가 말을 배우는 순서와 반대 방향으로 진행된다. 처음엔 복잡한 문법이나 어휘에서 출발해 점차 간단한 것들까지도 파괴된다. 증세가 심해지면 말을 배우기 이전의 유아 상태로 돌아간다.

야콥슨은 실어증을 두 가지로 구분한다. 하나는 '유사성 장애'로, 선택축이 망가져 도대체 낱말을 떠올리지 못하는 경우다. 그거 있잖아? 왜, 겉옷을 벗기면 하얀 속옷이 나오고, 그걸 벗기면 검은 게 나오고, 그 가운데에 구멍이……. 레코드를 가리키는 데 이렇게 힘이 든다. 심할 경우엔 문장에서 거의 모든 낱말이 사라지고, 낱말을 대신하는 대명사나 접속사만 남는다. 어젯밤 난 그녀랑 그거 하러 갔는데, 그거 해서 잠만 잤어.

또 다른 하나는 '인접성 장애'라는 증상인데, 이것은 낱말들을 연결시키는 결합축이 망가진 경우다. 이땐 문장 속에서 접속사, 조사, 활용 어미와 같은 연결어가 전부 사라진다. 결국 문장은 낱말의 무더기, 전보電報처럼 되어버린다. 어젯밤, 나, 그녀, 연주회, 피곤, 잠……. 증세가 심하면 모든 문장이 한 낱말로 줄어든다. 속물!

## 환유와 은유

어떤 사람에게 유사성 장애가 있다 하자. '칼'을 가리키려는데, 낱말이 떠오르지 않는다. 이때 그는 대신 날카로운 것, 찌르는 것, 사과껍질 벗기는 것이라는 표현을 사용한다. 칼이 지닌 성질이 칼 자체를 대신하는 셈이다. 이건 일종의 '환유'다. 가령 누군가 다가올 때, 환유는 '발자국이 다가온다'고 표현한다. 다가오는 사람이 그의 발에 묻어오는 발자국 소리로 대체되는 거다.

반대로 그에게 인접성 장애가 있다 하자. '칼'이 어떠냐 물으면, 그는 '날카롭다'라는 말 대신에 '송곳이다', '가위날이다'라고 대답할 것이다. 칼의 성질인 '날카롭다'가 비슷한 성질을 가진 다른 사물로 대체된 셈이다. 이건 일종의 '은유'다. 은유는 하나의 사물을 비슷한 성질을 가진 다른 것으로 표현한다. 예컨대 아름다운 그녀는 '한 떨기 꽃'이다.

이처럼 유사성 장애가 있는 사람의 반응은 환유적이고, 인접성 장애가 있는 사람의 반응은 은유적이다. 각자 망가진 한 축을 다른 축으로 때우는 셈이다. 사실 은유와 환유는 예술에서 중요한 표현 수단이다. 현란한 은유는 특히 낭만주의나 상징주의 시에 잘 나타난다. 반면 사실주의 문학에선 환유가 우세하다. 은유는 시에, 환유는 산문에 적합하다. 어쩌면 한 사람이 시인이 되느냐, 소설가가 되느냐는 언어적성의 문제인지도 모른다. 회화의 경우에도 마찬가지이다.

〈**병과 안경, 스탠더드**〉 조르주 브라크, 종이에 신문지와 연필, 72×101cm, 1913년

## 환유의 축, 입체파

널리 알려진 것처럼 입체파 화가들이 그리려 했던 것은 3차원의 환영
이 아니었다. 그들은 2차원의 화폭에 정말로 3차원 공간을 담으려고
했다. 하지만 어떻게? 여러 시점에서 본 사물의 모습을 화면에 집어
넣으면 된다. 가령 종이로 만든 정육면체의 펼친 그림을 생각해보라.
접으면 입체가 되지 않는가. 그렇다고 멍청하게 정육면체의 각 측면
을 일일이 다 그릴 필요는 없다. 이때 입체파 화가들은 종종 대상을
제유법으로 변형시킨다. 쉽게 말하면 S자 모양의 곡선 하나로 기타를

**〈쉬즈 병〉** 파블로 피카소, 종이에 목탄과 과슈, 65×50cm, 1912년

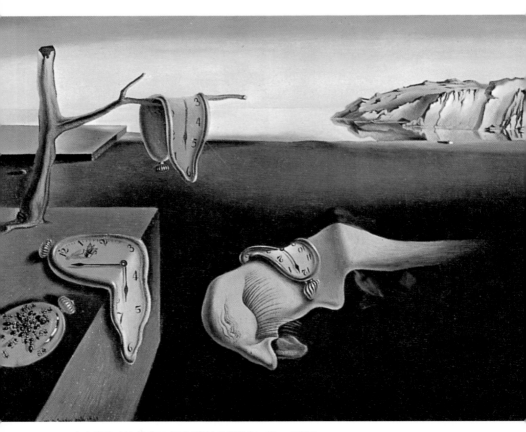

〈**기억의 지속**〉 살바도르 달리, 캔버스에 유채, 24×33cm, 1931년

나타내고, 흰 면에 음표 몇 개로 악보를 나타낸다.

이건 물론 일종의 환유다. 이런 부분 묘사들을 하나의 화면에 모아놓으면, 어떤 효과가 생길까? 가령 부분이 전체를 암시하는 효과가 생긴다. 가령 S자 곡선으로 기타를 암시하고, 신문의 활자로 신문 전체를 암시하고……. 그뿐 아니다. 그 부분들은 그것들을 바라본 시점, 그리고 그것들이 존재하는 공간 자체를 암시하게 된다. 그들은 이처럼 환유적 암시를 이용하여 평면 속에 공간을 짜넣으려고 했던 거다.

## 은유의 축, 초현실주의

입체파 화가들이 환유의 축에 서 있다면, 초현실주의자들은 언어의 또 다른 축<sup>은유</sup>에 서 있다. 가령 앞에서 본 〈승화의 순간〉을 생각해보라. 이 작품 속엔 남녀의 성이 유사 연합에 따라 그와 유사한 사물들로 대체되어 있었다.

〈기억의 지속〉은 달리의 작품 중에서 아마 가장 널리 알려진 작품일 거다. 딱딱해야 할 금속성의 시계가 축 늘어져 올리브 나무에 걸려 있다. 이 작품의 효과는 딱딱함이라는 속성이 '등가'의 원리에 따라 그 반대인 유연함으로 대치되는 데서 비롯된다. 시계는 딱딱할지 모르나, 상대성 원리에 따르면 시간은 유연하다고 한다. 시간은 속도에 따라 늘어다 줄었다 한다. 이 작품은 상대성 원리가 발견한 시간의 유연성의 은유라 한다. 신축성이 있는 시간. 그리고 흐물흐물한 시계…….

# 마그리트의 세계 9

## 사 물 의 교 환

마그리트가 사용한 방법들은 모두 '유사 연합'과 관련이 있다. 이런 문장이 있다고 하자. 물고기는 (바다)에 있다. 사과는 (식물성)이다. (사람)은 다리가 둘이다. 사과는 (크다). 구름은 (하늘)에 있다……. 이 문장들에서 주어를 가리고, 괄호 안의 낱말들을 '등가'를 이루는 다른 낱말로 자유로이 교체해보라. 명사는 명사로, 형용사는 형용사로. 가령 바다→방, 식물성→광물성, 없다→있다, 작다→크다, 하늘→유리잔…….

그럼 아마 이상한 문장이 될 거다. 그 문장이 말하는 그대로 그림을 그려보라. 그럼 앞에 나온 마그리트의 그림들이 된다. 물고기는 방에 있다, 사과는 광물성이다, 물고기는 다리가 있다? 이걸 '환입'이라고 하는데, 특히 낱말들을 반대말로 환입하면 아주 기묘한 형상을 만들어낼 수 있다. 오른쪽 그림에서 낱말의 환입이 어떤 식으로 이루어졌는지 생각해보라. 이 그림의 원형은 아래 있는 다비드(Jacques Louis David, 1748~1825)의 작품이다. 얼마나 놀라운 효과인가!

〈마담 레카미에〉 르네 마그리트, 캔버스에 유채, 60×80cm, 1950년

〈마담 레카미에〉 자크 다비드, 캔버스에 유채, 173×243cm, 1800년

# 예술과 정보

옛날 장충체육관에선 권투만 한 게 아니다. 가끔 대통령도 뽑았다. 이 체육관에선 오직 한 사람만 대통령이 될 수 있었는데, 거기서 늘 대통령으로 뽑히던 그 사람은 모 야당 후보 때문에 그런 기발한 선거 방법이 필요했다 한다. 바로 앞 선거에서 두 사람이 백중세를 이루어, 누가 뽑힐지 점칠 수 없었기 때문이었다. 설사 그 야당 후보가 이겼다고 한들 그 자가 순순히 물러났을 리 없겠지만, 어쨌든 체육관 선거보다야 후보가 둘인 게 더 재미있음은 틀림없다.

## 정보란 무엇인가?

선거 결과를 알기 위해 용한 점쟁이를 찾아갔다. 이 점쟁이는 '예스'나 '노'라는 대답밖에 못하는데, 그나마 대답할 때마다 복채를 새로 내놔야 한다. 번거로움을 피하기 위해 각 후보의 당선 확률이 모두

같다고 가정하자. 먼저 체육관 선거의 결과를 알려면 복채를 몇 번 내야 할까? 점쟁이한테 갈 일이 없으니 복채도 낼 필요가 없다. 그럼 두 사람이 출마한 선거는? 한 번만 내면 된다. 1노 3김의 경우는? 아마 두 번 내야 할 거다. 더 내야 한다고 생각하는 사람은 당장 전문의의 진단을 받도록.

당신이 내는 복채는 어떻게 결정되는 걸까? 물론 점쟁이가 제공하는 '정보'의 양에 비례한다. 당신은 벌써 정보의 개념을 알았다. 당신이 질문하는 횟수, 복채를 내는 횟수가 바로 정보량이다. 복채는 점쟁이가 제공하는 정보의 대가니까. 즉 체육관 선거는 0비트, 두번째 선거는 1비트, 1노 3김은 2비트의 정보를 담지한다. 대답의 경우의 수는 '예스'와 '노', 둘이니까, 세 사람이 담지하는 정보량은 2를 밑으로 하는 로그로 표시할 수 있다.

| 사건이 담지하는 정보량 | 사건의 발생 확률 |
| --- | --- |
| $\log_2 1 = 0\text{bit}$ | 100% |
| $\log_2 2 = 1\text{bit}$ | 50% |
| $\log_2 4 = 2\text{bit}$ | 25% |

이렇게 보면 정보량은 사건의 발생 확률에 반비례하고, 불확실성에 정비례하는 걸 알 수 있다. 체육관 선거처럼 어느 한 사람이 당선될 확률이 100퍼센트인 경우, 그 사건은 0비트의 정보를 담지하고, 50퍼센트인 경우는 1비트, 1노 3김처럼 25퍼센트인 경우는 2비트를 담지한다. 쉽게 말하면 뭐가 나올지 뻔한 쪽보다 예측하기 힘든 쪽이 더

많은 정보를 갖는다는 얘기다. 가령 '내일 지진이 일어난다'는 예보는 정보를 담지해도, '내일 해가 뜬다'는 예보는 아무 정보도 주지 못한다. 이 불확실성을 '엔트로피'라 부른다. 사건이 예측하기 힘들수록 엔트로피는 커지고, 그럴수록 정보도 커진다. 예술에 적용해보자.

## 예술과 엔트로피

고교 시절 보충 수업을 빼먹고 보던 중국 영화는 스토리가 뻔해서 앞만 보면 뒤는 줄줄 꿸 수가 있었다. 주인공의 아버지는 옛날에 같은 스승 밑에서 배웠던 친구에게 살해된다. 대개 스승이 남긴 비서秘書 때문이다. 나이 어린 주인공은 겨우 목숨만 건진 채, 거지꼴로 이리저리 전전한다. 그러던 어느 날 우연히 하얀 수염이 달린 노인을 만나 그 밑에서 무술을 배운다. 화면엔 웃통을 벗고 열심히 무술을 닦는 젊은이의 모습과 꽃 피고, 비 오고, 낙엽 지고, 눈 내리는 장면이 오버랩된다. 드디어 하산을 하여 원수를 찾아헤매던 중……

이런 영화는 엔트로피가 0이다. 모든 게 뻔하니까. 그럼 아무도 극장에 가지 않을 거다. 사람들의 흥미를 끌려면 영화에 엔트로피를 창출해 사건을 예측하기 힘들게 만들어야 한다. 가령 주인공이 등장인물 중 누가 원수인지 모른다 하자. 짐작컨대 A가 원수일 확률은 둘 중 하나2분의 1, B는 넷 중 하나4분의 1고, 나머지 사람들일 확률은 극히 낮다. 만약 A가 원수라면 영화는 1비트, B라면 2비트의 정보를 담지한다. 뜻밖의 사람일수록 영화는 예측하기 힘들어지고, 그럴수록 더 많은 엔트로피를 담지한다. 원수가 놀랍게도 자기를 가르친 사부였다 하자. 그럼 영화는 엄청나게 큰 정보를 담지하게 된다.

영화를 복잡하게 만들어 정보를 증가시킬 수도 있다. 가령 주인공과 사부가 결투를 벌인다 하자. 물론 대개 주인공이 이기게 되어 있지만, 누가 이길지 모른다고 가정하자. 결투에서 경우의 수는 둘이므로, 이 결투는 1비트의 정보를 담지한다. 하지만 둘이 단번에 승부를 내지 못하고 엎치락뒤치락한다고 하자. 그럴수록 정보량은 증가할 거다. 가령 똑같이 A에서 B로 가는데, 1번 꺾어서 가면 1비트, 4번 꺾으면 4비트의 정보를 담지하는 것과 마찬가지다.

작품을 참신하게 하려고 엔트로피를 늘리는 건 사실 예술이 오랫동안 써먹어온 해묵은 수법이다. 퀴즈! 뒤러Albrecht Dürer, 1471~1528의 동판화 〈서재에 있는 성 제롬히에로니무스〉에서 엔트로피를 창출하는 부분을 찾아보라. 어느 구석엔가 질서에서 벗어난 부분이 있다. 어딜까?

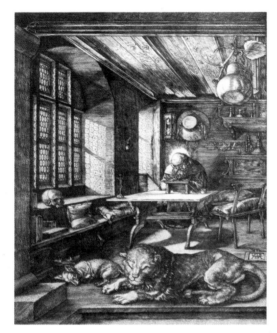

**〈서재에 있는 성 제롬(히에로니무스)〉** 알브레히트 뒤러, 동판화,
25×19cm, 1514년

## 미의 척도

다음의 악보를 보라. 바흐와 제미니아니<sup></sup>Francesco Saverio Geminiani, 1687~ 1762
의 푸가 주제다. 음이 올라갔다 서서히 하강하는 건 둘 다 마찬가지
다. 하지만 제미니아니의 곡이 매끄럽게 하강하는 데 반해, 바흐의 곡
은 수많은 저항을 받으며 지그재그로 하강한다. 제미니아니의 곡은
다음에 어떤 음이 나올지 예상하기 쉽지만, 바흐의 곡은 엔트로피가
커서 예상하기가 어렵다. 어느 쪽이 더 많은 정보를 담지할까?

제미니아니의 〈콘체르토 그로소〉

바흐의 〈전주곡과 푸가〉
바흐 쪽이 엔트로피가 크다는 것을
한눈에 볼 수 있다.

하지만 무조건 복잡하다고 좋은 작품은 아니다. 예측 불가능성이
너무 크면 정보 쇼크를 주게 된다. 가령 변주곡이 지나치게 복잡하면
청중은 곡의 주제를 알아듣지 못할 것이고, 사건이 너무 복잡하게 꼬
이면 독자는 사건의 줄거리를 따라가지 못할 것이다. 그럼 작품은 혼
란스럽게만 느껴질 뿐이다. 그러므로 작품은 복잡성 속에서도 질서
를 갖고 있어야 한다. 그래야 줄거리를 쉽게 따라가면서도 예상 못한
일탈에 쾌감을 느낄 수 있다.

미국의 수학자 버코프George David Birkhoff, 1884~1944는 $M = O/C$라는 공
식을 제시했다. 여기서 M은 '미의 척도aesthetic measure'를 가리키고, O
는 '질서order', C는 '복잡성complexity'의 약자다. 말하자면 미란 질서와
복잡성의 함수란 얘기다. 쉽게 말하면 아름다움은 질서 또는 예측 가
능성네그엔트로피과 예측 불가능성엔트로피의 함수 관계에 있다는 얘기다.
정보이론에선 미를 '엔트로피와 네그엔트로피의 최적의optimal 관계'
로 규정한다. 말하자면 일탈과 질서, 예측 불가능성과 예측 가능성이
적절한 비례를 이룰 때 사물이 가장 아름답다는 얘기다.

참, 퀴즈의 정답이 뭐냐고? 책상 옆 오른쪽에 삐딱하게 놓인 의자

다. 의자마저 소실점으로 뻗은 직선에 맞추어 넣었다고 생각해보라. 얼마나 딱딱하겠는가? 이 일탈이 그림 전체에 생기를 불어넣는다. 그리스인들이 도리스식 기둥의 3분의 2 지점에 의도적으로 도들림을 준 것도 같은 이유에서였다. 이제 엔트로피와 네그엔트로피의 최적의 관계가 무슨 말인지 알겠는가?

## 의미 정보와 미적 정보

이제 정보의 개념을 확장하자. 우리는 미적 정보에 대해서만 얘기해왔다. 하지만 정보엔 미적 정보만 있는 게 아니다. '의미 정보'라는 것도 있다. 미적 정보는 수학자 버코프의 공식에서 '복잡성'에 해당한다. 반면 의미 정보는 '질서'에 해당한다.

작품이 불확실할 때 우리는 '미적 쾌감'을 느끼고, 작품이 질서 정연하고 예측 가능할 때 우리는 작품의 '의미'를 이해한다. 따라서 미적 정보는 엔트로피와 일치하고, 의미 정보는 네그엔트로피와 일치한다. 작품에서 두 가지 정보는 서로 어떤 관계를 맺고 있을까?

당신이 지금 여러 서체로 된 서예 작품을 보고 있다고 하자. 인쇄 활자처럼 분명한 작품도 있고, 마구 흘려 써서 무슨 글자인지 알아보기 힘든 작품도 있다. 활자처럼 분명한 작품은 무슨 뜻인지 쉽게 알 수 있으나 별로 미적 쾌감은 주지 못한다. 여기선 의미 정보가 미적 정보보다 우세하다. 반면 마구 흘려 쓴 작품엔 서체가 주는 쾌감은 있어도 도대체 무슨 글자인지 알아먹기가 힘들다. 여기선 미적 정보가 의미 정보보다 우세하다. 즉 글자꼴이 분명할수록 의미 정보가 증가하고, 글자가 자유로이 제 꼴을 벗어날수록 미적 정보가 증가한다.

## 고전 예술과 현대 예술

이렇게 보면 고전 예술과 현대 예술의 차이가 어디에 있는지 드러난다. 의미를 중요시한 고전주의 예술에선 대상의 형태가 가장 중요했다. 색채는 단지 대상의 형태를 분명히 드러내는 수단일 뿐이었다. 하지만 현대 예술에선 대상성이 사정 없이 파괴된다. 형태와 색채는 대

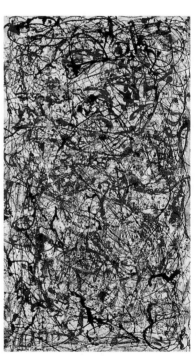

〈빨강, 노랑, 파랑의 구성〉 피트 몬드리안, 캔버스에 유채, 56×760cm, 1927년

〈넘버 26A〉 잭슨 폴록, 캔버스에 유채, 205×122cm, 1948년

**〈이소스의 싸움〉** 알브레히트 알트도르퍼, 목판에 유채, 158×120cm, 1529년

상에서 해방되어 자유로운 구성을 이룬다. 결국 고전주의 예술은 의미 정보를 추구한 반면, 현대 예술은 의미 정보를 단순화하는 가운데 미적 정보를 강화하는 방향으로 나아가고 있다고 할 수 있다.

이 두 가지로 구분된 정보 체계는 프랑스의 몰Abraham Moles, 1920~1992이란 사람의 것인데, 그는 여러 시대의 작품들을 이 두 가지 정보의 관계 양상에 따라 그래프로 배열했다. 의미 정보의 복잡성이란 대충 '그림 안에 얼마나 많은 대상이 들어가 있는가' 하는 것이고, 미적 정보의 복잡성은 '색채와 형태가 대상에서 해방된 정도'를 가리킨다고 생각하면 된다. 앞의 세 그림을 이제 그래프 위에 표시해보자. 무슨 얘긴지 알겠는가?

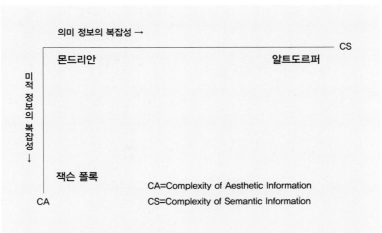

세 작품은 모든 극단적인 경우를 대표한다. 어쨌든 이런 식으로 하면 예술사의 흐름을 모두 저 힘의 사변형 그래프 위에 점으로 표시할 수 있다.

# 마그리트의 세계 10
## 사 물 의 교 훈

**죽은 사물의 부활**

사물의 교훈. 러시아 형식주의자들에 따르면, 우린 친숙한 사물엔 주목하지 않는다고 한다. 이런 것들은 무의식중에 흘러가버리는 '죽은' 사물이다. 죽은 사물을 '되살릴' 수는 없을까? 하이데거는 예술 작품이 그걸 할 수 있다고 보았다. 예술은 사물의 참모습을 드러냄으로써 망각된 존재를 일깨워준다. 러시아 형식주의자들도 예술로 죽은 사물을 부활시키려 했다. 하지만 거기엔 어떤 특별한 방법이 필요하다. 낯설게 하기(остранение)! 사물을 낯설게 만들 때 비로소 우리는 거기에 주목하게 된다. 이때 죽었던 사물들은 찬란하게 부활한다. 그냥 보고 지나쳤던 사물들이 실은 얼마나 오묘하고 신비한 존재인가!

**낯설게 하기**

하지만 마그리트는 달리처럼 일부러 기괴한 형상을 창조하지 않는다. 그가 소재로 사용하는 것들은 우리가 주변에서 흔히 볼 수 있는 일상적 사물이다.

〈**진실의 추구**〉 르네 마그리트, 캔버스에 유채, 130×97cm, 1963년

난로, 과일 쟁반, 나무, 사과, 유리잔, 구두……. 우리가 흔히 보는 이 일상적
사물들을 '낯설게 함'으로써, 그는 특유의 초현실주의적 효과를 얻어낸다. 여
기엔 몇 가지 방법이 있다 고립, 변경, 잡종화, 크기의 변화, 이상한 만남, 이
미지의 중첩, 패러독스 등. 먼저 첫 번째 방법인 '고립'이란 어떤 사물을 원래
있던 환경에서 떼어내 엉뚱한 곳에 갖다 놓는 걸 말한다. 위의 그림을 보라.
물고기 한 마리도 저렇게 오묘하고 신기할 수가 있다.

# 그래프 위에서

플라톤 몬드리안의 그림들을 보게. 나무의 형태가 점점 단순해져서…….

아리스 결국 기하학적 도형이 되는군요.

플라톤 그렇지. 몬드리안은 사물을 추상하면 사물의 감추어진 본질에 도달할 수 있다고 믿었다더군. 신지학이라던가? 일종의 신비주의 사상이지.

아리스 그것도 선생님을 닮았군요.

플라톤 원래 대가大家끼리는 다 통하게 되어 있는 거야. 그건 그렇고 몬드리안이 추상을 하는 과정을 정보의 관점에서 설명할 수 있겠나?

아리스 물론이죠. 나무가 구체성을 잃고 추상화될수록, 그림은 의미 정보의 복잡성을 잃어가게 됩니다.

플라톤 그뿐인가?

아리스 아니죠. 동시에 혼란한 색채와 불분명한 형태가 삼원색과 간

〈**나무 II**〉 피트 몬드리안,
1912년

〈**회색 나무**〉 피트 몬드리안,
캔버스에 유채, 79×108cm,
1911년

〈**꽃 피는 사과나무**〉
피트 몬드리안, 캔버스에 유채,
78×106cm, 1912년

CS

플라톤

아리스토텔레스

CA

단한 도형이 되어가면서 작품이 지닌 미적 정보의 복잡성도 줄어들게 되죠.

플라톤 그렇지. 이게 바로 현대 예술이 대상성을 잃어버리는 한 가지 방법이라네.

**폴록**

아리스 또 한 가지는요?

플라톤 다시 앞에 나온 폴록Paul Jackson Pollock, 1912~1956의 〈넘버26A〉를 보게.

아리스 그것도 그림인가요? 꼭 페인트공이 바닥에 까는 깔판 같군요. 페인트가 바닥에 묻지 않게 하려고.

플라톤 잘 봤어. 그 자는 그림을 그리는 게 아니라, 붓에 물감을 묻혀

서 뿌린다고 하더군. 커다란 캔버스를 바닥에 깔아놓고.

아리스 그런 거라면 나도 하겠다.

플라톤 어쨌든 저 과정은 어떤가? 설명할 수 있겠나?

아리스 알아먹을 수 있는 대상이 하나도 없으니 의미 정보의 복잡성은 0에 가까울 테고, 색채들이 극도로 혼란한 걸 보아 미적 정보는 극대화한다고 할 수 있죠.

플라톤 그렇지. 화면에서 하나의 색점色点 다음에 어떤 색이 이어질지 도저히 예측할 수 없으니까.

아리스 그런데 그자는 왜 저런 식으로 그리는 거죠?

플라톤 화가에게서 물감을 해방시키기 위해서라나? 아마 그림 그리는 과정을 화가의 의지에서 독립시켜 우연에 맡긴다는 뜻일 게야.

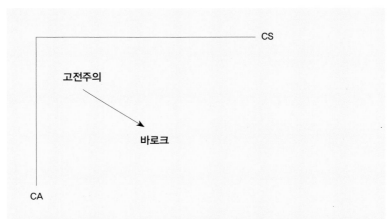

바로크 회화는 등장인물의 수가 늘어나고, 화면이 복잡해지는 경향이 있다. 의미 정보의 복잡성이 증가하는 셈이다. 동시에 윤곽이 흐려지고 터치와 색채의 회화적 효과가 강조됨으로써 미적 정보의 복잡성도 증가한다.

아리스 우연에 맡긴다? 그럼 결국 우연히 흘린 물감이 얼룩덜룩 묻은 페인트공의 깔판과 저 친구의 그림 사이엔 아무 차이도 없는 거 아닙니까.

플라톤 글쎄. 하지만 내 생각엔 저건 우연을 가장한 엄청난 필연인 거 같은데…….

아리스 말이니까 쉽죠. 가령 지구가 멸망한 다음에 외계인이 지구를 방문했다가, 폴록의 그림을 발견했다고 합시다. 그 친구가 과연 이게 인간이 의도적으로 만든 사물이라는 걸 알 수 있을까요?

플라톤 글쎄?

아리스 그 외계인은 이렇게 생각할 겁니다. 이 얼룩덜룩한 천쪼가리가 정보를 담지한 거라면, 그 안엔 모종의 질서가 있어야 한다. 하지만 이 안의 색점들은 무작위적으로 배열되어 있다. 고로 이 천쪼가리는 우연의 산물, 그냥 자연물일 뿐이다.

## 엔트로피와 오브제화

플라톤 아마 그럴 테지. 그러니까 생각나는군. 앞에서 얘기했지? 현대 예술의 오브제화라고.

아리스 그런데요?

플라톤 생각해보게. 자연적 과정은 엔트로피가 증가하는 방향으로 이루어지고, 인공적 과정은 거꾸로 엔트로피를 감소시키는 방향으로 이루어진다네.

아리스 예?

플라톤 저 자동차를 보게. 차체는 금속으로 되어 있지. 그 금속 원소들

은 사실 철광 속에 다른 원소들과 무작위적으로 뒤섞여 있었지.

아리스 말하자면 엔트로피가 큰 상태였다는 말씀이겠죠?

플라톤 그렇지. 그걸 인간이 캐내서, 그 원소만 골라서 철광을 만든 뒤, 제련해서 저 자동차의 차체로 만들었단 말일세. 사실 자연 속에서 수십억 개의 금속 원소들이 저 차체 모양으로 배열되어 있을 가능성이 있겠나?

아리스 물론 거의 없겠죠.

플라톤 결국 인간이 우연적이며 무작위적인 배열을 가진 금속 원소들을 가지고 나름대로 질서정연한 배열을 가진 차체로 만든 거지. 쉽게 말하면 인간이 차체를 만드는 인공적 과정은 원소 배열의 엔트로피를 감소시키는 과정이다, 이걸세. 하지만 저 차체가 오랜 시간이 지나면 어떻게 되겠나?

아리스 녹슬고 닳고 바람에 날려, 결국 다시 땅으로 돌아가겠죠.

플라톤 그렇지. 결국 원래의 무질서한 상태로 돌아가는 거지. 이게 바로 자연적 과정일세. 자연적 과정은 이렇게 엔트로피, 즉 무질서도가 증가하는 방향으로 이루어진다네.

아리스 그게 우리 얘기랑 무슨 상관이 있죠?

플라톤 가령 그림을 그린다고 생각해보게. 무언가를 전달할 의도를

갖고 있다면, 그림은 어떤 질서를 갖게 될걸세. 말하자면 물감의 배열이 일정한 네그엔트로피, 즉 질서도를 갖게 되는 거지.

아리스 그런데요?

플라톤 하지만 폴록이 물감을 뿌려댈 때, 그 색점들의 배열은 어떻게 될까?

아리스 우연하며 무질서한 배열을 띠게 되겠죠.

플라톤 그렇지. 결국 엔트로피가 증가하는 방향으로 간다는 얘기지. 그럼 어떤 결론이 나오겠나?

아리스 결국 예술 창작이 자연적 과정을 닮아간다는 얘기가 되나요?

## 추상, 표현, 레디메이드

플라톤 그렇지. 가령 뒤샹이라는 자는 화판에 세 가닥의 실을 떨어뜨려 생긴 우연한 모습을 그대로 작품으로 출품했다더군.

아리스 예술 창작을 그냥 자연의 우연적 과정에 맡겨버린 셈이군요.

플라톤 바로 그거야. 어떤가? 모더니즘의 3대 현상이라는 추상, 표현, 레디메이드가 결국은 한 방향이 되는 셈이지.

아리스 그건 왜죠? 가령 추상은 차가운 이성의 산물이고, 표현은 뜨거운 감정의 표출이 아닙니까?

플라톤 자, 생각해보게. 가령 추상의 극한은 말레비치Kazimir Seuerionvich Malevitch, 1878~1935의 〈검은 사각형〉이고, 표현의 극한은 폴록의 물감 뿌리기지. 하지만 그 결과, 두 경우 모두 구체적 대상성과 기호성을 잃고 하나의 '사물'이 되어버리지 않았나.

아리스 하지만 레디메이드는 좀 다르지 않을까요? 그건 오히려 구체

적 대상에 무한히 가까워지니까요.

플라톤 하지만 너무 가까워져 결국 예술이 그냥 '사물'이 되어버리지 않았나. 대상에서 무한히 멀어지든, 무한히 가까워지든 결과는 마찬가지야. 어떤가? 우리는 이제까지 시각적 가상의 역사를 추적해왔다네. 현실에서 나온 가상은 다시 현실로 돌아가야 하는 거지. 오디세이는 출발했던 곳에서 끝나야 하니까……

## 정보 필터링

대개의 예술 작품은 의미 정보와 미적 정보를 모두 갖고 있다. 그런데 이 양자를 분리하는 방법이 있다. 어떻게? 가령 그림의 일부를 안 보이게 가려서 그 그림이 뭘 그린 건지 못 알아보게 하는 거다. 그럼 관람자는 그림의 의미는 모른 채 오직 색채와 형태 그 자체만을 보게 된다. 이렇게 하면 의미 정보에서 미적 정보를 추출할 수가 있다.

그럼 음악의 경우엔? 더 간단하다. 레코드를 거꾸로 돌리는 거다. 그럼 청중은 소나타인지 론도인지 모른 채 음향이 가진 아름다움만을 듣게 된다. 말하자면 미적 정보만 걸러낼 수가 있다는 얘기다. 이걸 정보 필터링filtering이라 한다.

## 믹스투어

플라톤 어쨌든 엔트로피를 향해 나아가는 과정은 음악에서도 볼 수 있어. 얼마 전에 연주회에 갔었지. 〈믹스투어〉라는 곡인데, 슈톡하우젠Karlheinz Stockhausen, 1928~2007이라던가?

아리스 어떻던가요?

플라톤 고전적 음악 형식은 소나타면 소나타, 론도면 론도, 일정한 형식을 갖고 있어서 대강 곡이 어떤 방향으로 나아갈지 예측할 수 있거든. 근데 이 친구 곡은 한 음 다음에 도대체 어떤 음이 나올지 감을 못 잡겠더군.

아리스 엔트로피가 크다는 말씀이군요.

플라톤 그렇게 한 20분을 통탕통탕거리더니, 잠깐 쉬었다가 이번엔 악보를 뒤에서부터 거꾸로 연주하더군.

아리스 그야말로 정보 필터링을 한 셈이군요. 어떻게 그런 생각을 다 했을까요?

플라톤 생각해보게. 의미 정보를 포기하는 건 현대 음악의 경우에도 마찬가지야. 의미 정보가 아예 없다면, 앞에서 뒤로 연주하나 뒤에서 앞으로 연주하나, 뭐 다를 게 있겠나?

아리스 하긴 그렇군요. 그러고 보니 생각나는군요. 칸딘스키던가? 어느 날 집으로 돌아와 보니 그림이 거꾸로 달려 있더랍니다. 그걸 보는 순간, 이 친구는 '바로 이거다'라고 했다나요?

플라톤 똑같은 녀석이군. 어쨌든 그날은 끔찍했어. 20분 더하기 20분, 도합 40분을 내 돈 내고 고문을 당하고 나왔지.

아리스 저런……. 어떻게 그런 걸 들으러 갈 생각을 다 하셨어요, 제정신으로?

**〈구성 B〉** 피트 몬드리안, 캔버스에 유채, 67×58cm, 1920년

〈구성B〉처럼 대상의 형태를 단순화하여 추상에 도달하는 방법도 있지만, 공간 자체를 파편화한 후 이를 단순화하여 추상에 도달하는 방법도 있다. 〈소-삼단제단화〉는 공간을 파편화하여 추상에 도달하는 과정을 보여준다. 이를 앞의 몬드리안 그림과 비교해보자.

〈**소-삼단제단화**〉 로이 릭턴스타인, 실크스크린, 1982년

# 푸가를 만드는 기계

나도 들은 얘긴데, 누가 혹시 누구 음악을 좋아하냐고 물으면 '바흐'라고 대답하라. 당신의 음악 수준이 상당히 높다고 생각할 거다. 한 친구가 우연히 어떤 여성을 알게 되었는데, 이 여성은 음악을 무척 좋아했다. 그녀는 미학을 전공하는 친구라면 당연히 음악에도 일가견이 있으리라 믿었다. 근데 그게 종종 그렇지가 않다. 이 친구가 음악에 얼마나 무식한지를 보여주는 얘기가 있다. 이 친구랑 무슨 일로 음대에 간 일이 있다. 그때 연습실에서 한 여학생이 집채만 한 콘트라베이스를 들고 나오는 걸 보고, 내가 농담을 한마디했다. "와, 바이올린 되게 크네." 응당 웃을 줄 알았던 그 친구는 입을 딱 벌리더니, 여학생에게 다가가 물었다. "이 바이올린은 왜 이렇게 커요?"

이 지경이니 그 여성이 누구 음악을 좋아하냐고 물을 때마다 얼마나 난처했을까. 어느 날 푸념을 하는 그에게 난 주워들은 얘기를 해주었다. "바흐를 좋아한다 그래." 드디어 친구는 그 난처한 물

음에 당당하게 대답할 수 있었다. "바흐요." 그런데 문제는 다음이었다. "어머, 정말요? 나도 바흐를 좋아하는데. 근데 무슨 곡이오?" "음……, 〈운명〉이오."

이런 파국을 면하려면 바흐란 이름과 함께 곡 이름도 몇 쯤 알아두는 게 좋다. 어쨌든 친구는 그 일로 졸업할 때까지 나한테 구박을 받아야 했다. "무식한 녀석, 바흐도 모르냐. 어디 가서 미학과 다닌다고 하지 마라. 최소한 바흐 곡 몇 개는 알아야지. 가령 〈사계〉라든지, 〈백조의 호수〉……."

## 푸가를 만드는 기계

바흐가 천재라는 건 세상이 다 아는 사실이니, 나까지 거들 필요는 없다. 이것도 어디서 들은 얘긴데, 한때 그는 고발을 당한 적이 있다고 한다. 푸가를 만드는 기계를 갖고 있다는 혐의였다. 정말로 그랬는지 알 수 없지만, 설사 그가 고발을 당했다 할지라도 난 그의 무죄를 믿는다. 왜냐하면 바흐의 작품만큼 훌륭한 곡을 작곡할 성능을 갖춘 기계는 아직도 없기 때문이다. 당시 파스칼이 만든 기계식 계산기는 겨우 사칙연산을 할 수 있을 뿐이었다. 손으로 달그락달그락 돌리는 이 계산기가 슈퍼컴퓨터로도 불가능한 일을 할 수 있었을까?

사람들이 정말로 푸가를 만드는 기계를 만들겠다는 생각을 갖게 된 건 1950년대 말부터였다. 이 대담한 구상이 가능했던 건 물론 정보이론이나 인공두뇌학 같은 최신 학문과 무엇보다도 컴퓨터라는 신통한 기계 덕분이었다. 유치한 수준이긴 하지만 당시에 벌써 컴퓨터로 간단한 작품을 만드는 데 성공하기도 했다. 물론 이런 시도는 새

**〈커다란 테이블〉** 르네 마그리트, 캔버스에 유채, 54×65cm, 1962년

사물을 낯설게 하는 두 번째 방법은 '변경'이다. 이는 사물이 가진 성질
가운데 하나를 바꾸는 것이다. 무거운 바위에서 중력을 제거한다든지……
이 그림에선 무엇을 어떻게 바꾸었는지 살펴보라.

**〈올마이어의 성〉** 르네 마그리트, 캔버스에 유채, 80×60cm, 1951년

사물을 낯설게 하는 세 번째 방법은 '잡종화'다. 가령 물고기의 몸에 사람의 다리를
결합한다든지, 또는 이 그림처럼 성과 나무 밑동을 결합하는 것이다.

로운 이론을 요구했고, 그래서 나온 게 바로 생성 미학이다. 컴퓨터로 예술 작품을 생성하는 게 과연 가능할까?

## 범인은 당신

재벌의 상속녀가 살해되었다. 유능한 수사관 콜롬보가 용의자들을 하나씩 추적해나간다. 그러나 결정적인 순간에 용의자들은 모두 알리바이를 증명한다. 사건은 미궁에 빠지고, 결국 그는 작가에게 도움을 요청한다. 그리하여 소설을 쓴 작가가 직접 자신의 소설 속에 들어온다. 작가와 사건 해결에 관해 상의를 하다가 문득 스치는 생각이 있었다. "범인은 당신이오." 콜롬보는 작가의 손목에 수갑을 채운다. 하지만 유능한 콜롬보가 이번엔 실수를 한 거다. 그는 잘못 짚었다. 범인은 작가가 아니다. 그럼 누구?

프랑스에 '울리포Oulipo'라는 연구 집단이 있다. '울리포'란 '잠재된 문학을 연다Ouvrir de Litérature Potentielle'는 뜻으로, 이름 그대로 수학적 집합론을 이용해 새로운 문학 작품의 가능성을 탐구하는 단체다. 최근에 이들은 추리소설에서 가능한 경우의 수를 모두 입력하고 새로운 가능성을 찾다가, 독자를 범인으로 삼는 책은 아직 없다는 사실을 발견했다 한다. 범인은 독자다. 문제는 독자를 어떻게 소설 속으로 끌어들이냐인데, 아무리 머리를 싸매도 뾰족한 수가 떠오르지 않는다. 이 얘기를 전하는 에코Umberto Eco, 1932~ 는 "결국 범인을 캐고 들어가면 우리 모두가 유죄라는 생각"이라고 의미심장한 말을 던졌다. 실마리가 될까?

## 컴퓨터 에디드 아트

컴퓨터 예술에도 두 가지가 있다. 하나는 컴퓨터를 단지 창작의 도구로만 이용하는 거다. 가령 위의 예에서 컴퓨터는 추리소설의 가능한 경우를 찾아내기 위한 도구일 뿐, 소설을 구상하는 작업은 당신이 직접 해야만 한다. 이걸 컴퓨터의 도움을 받는 예술이란 의미에서 컴퓨터 지원 예술computer aided art이라고 부른다. 이 경우에 창작을 하는 건 어디까지나 예술가이고, 컴퓨터는 단지 붓이나 캔버스와 똑같은 도구에 불과하다. 컴퓨터 그래픽은 이 분야의 가장 대표적인 예로, 이미 상당한 수준에 도달해 있다.

머잖아 이런 세상이 올 거다. 묘사 대상의 사진을 보여주면, 컴퓨터가 다 알아서 형체를 그린다. 각 부분에 어떤 색을 쓸지는 자판을 두들겨 선택하면 된다. 물론 스크린을 통해 선택한 색의 효과를 미리 확인할 수도 있다. 대상의 형체를 왜곡하고 싶다고? 자판만 두들겨라. 그럼 컴퓨터가 다 알아서 그레코El Greco, 1541~1614처럼 길게 늘이기도 하고, 세잔처럼 기하학적 도형에 가깝게 단순화하기도 한다. 형체를 뒤섞어 초현실주의적인 그림을 얻을 수도 있다. 물론 그림의 크기도 마음대로 조절할 수 있다. 완성되면 자판에서 프린트 스크린을 누르라. 그럼 컴퓨터와 연결된 로봇이 캔버스에 붓질을 할 거다.

## 크로체형 예술가

이건 먼 훗날의 얘기가 아니다. 이쯤 되면 크로체형 예술가가 등장할 거다. 손재주 없이 창조적 직관만 가진 예술가 말이다. 상상력만 있으

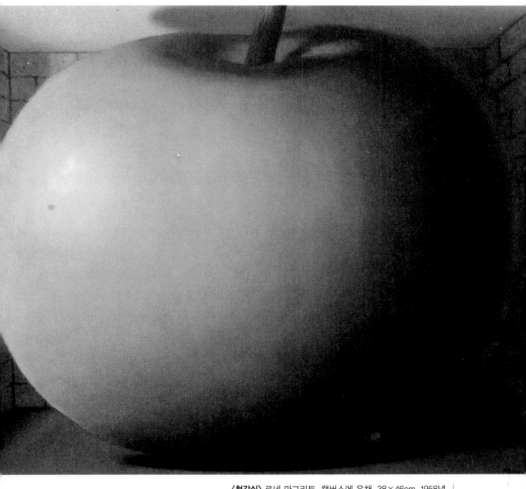

**〈청강실〉** 르네 마그리트, 캔버스에 유채, 38×46cm, 1958년

네 번째 방법은 '크기의 변화'다. 사물의 크기만 바꾸어놓아도
이렇게 놀라운 효과를 얻을 수 있다.

면 누구나 예술가가 될 수 있다. 돌 깎는 기술을 배우느라 좋은 시절을 허비할 필요도 없다. 누구든지 집에서 작품을 창작하고, 그러는 가운데 잠자고 있던 자신의 창조력을 사정 없이 발전시킬 수 있다.

크로체는 천재 숭배를 '미신'이라고 불렀다. 천재에 하유종자何有種子리오……. 사실 일생을 공장에서 보내는 수많은 사람 가운데 바흐와 피카소 뺨치는 재능을 가진 사람들도 있을 거다. 자본주의 사회에 태어났다는 사회학적 우연과, 거기에 돈 없는 부모를 만났다는 생물학적 우연이 겹쳐, 실현할 기회를 못 찾았을 뿐. 하지만 만약 컴퓨터가 기술적인 문제를 해결해준다면, 예술가와 대중 사이의 장벽이 무너지고, 진짜로 예술의 민주화가 이루어질지도 모른다.

## 정보이론 모델

하지만 엄밀한 의미에서 '컴퓨터 예술'이란 이런 게 아니다. 원래 컴퓨터 예술이란 컴퓨터가 스스로 창작한 예술을 가리킨다. 1960년대 초 소련의 콘드라토프의 컴퓨터는 찬가讚歌를 생성하는 데 성공했다. 원리는 간단하다. 기존의 찬가들을 분석해서 한 음 다음에 이어지는 음의 확률을 구하는 거다.

가령 '도' 다음에 '레'가 나올 확률은 0.12, '미'가 나올 확률은 0.36, '파'가 나올 확률은 0.24……. 그리고 이 자료를 컴퓨터에 입력하여 음들을 이 발생 확률에 따라, 그러나 무작위로 발생시킨다. 물론 생성되는 각각의 음은 바로 앞의 음에 확률적으로 영향을 받는다. 가령 앞의 음이 '도'라면 함께 으뜸 화음을 이루는 '미'나 '솔'이 나올 확률이 다른 음보다는 좀 높을 거다.

2연 마르코프 체인을 이용해 생성한 찬가

8연 마르코프 체인을 이용해 생성한 찬가

　위 악보는 이 방식으로 생성해낸 컴퓨터 음악이다. 여기서 각 음은 다음에 나올 음을 확률적으로 구속하는 고리를 이루는데, 이걸 '마르코프 체인'이라고 한다. 바로 앞의 '한' 음과의 확률만 따지는 경우, 이를 1연 마르코프 체인이라고 부른다.

　하지만 다연多連 마르코프 체인을 이용하면, 더욱더 인간의 것과 비슷한 곡을 생성할 수가 있다. 즉 선행하는 두 개 이상의 음의 확률을 구하는 거다. 체인의 수가 늘어날수록 곡은 더 그럴듯해진다. 악보를 보라.

　하지만 체인의 수를 아무리 늘려도 엔트로피가 감소하지 않는 한계가 있다고 한다. 쉽게 말하면 아무리 체인의 수를 늘려도 어느 정

도를 넘으면 더 이상 자연 찬가와 비슷해지지 않는다는 얘기다. 더욱이 마르코프 체인이 너무 늘어나면 그 결합 확률을 구하는 건 슈퍼컴퓨터로도 힘들다. 체인의 수가 늘어날수록 조사해야 할 경우의 수는 기하급수적으로 늘어날 테니까. 여기서 또 다른 생성 모델이 나온다.

## 변형 생성 모델

컴퓨터가 소설을 쓴다고 생각해보자. 어떻게 하면 되지? 사전에 나오는 모든 단어를 컴퓨터에 입력하고, 문장을 발생시키는 거다. 그럼 어순이 엉망인 무의미한 문장(?)이 나올 거다. 아무리 마르코프 체인을 늘려도 엉터리 문장이 나오는 걸 막기엔 턱도 없다. 이게 정보 이론 모델의 한계이며, 여기서 촘스키Avram Noam Chomsky, 1928~의 언어 이론을 이용한 변형 생성 모델이 나온다.

말을 배울 때, 어린아이는 유한한 수의 문장을 듣고 무한한 수의 문장을 만드는 능력을 습득한다. 하지만 어떻게 유한에서 무한이 나올 수 있을까? 촘스키는 여기에 주목한다. 사실 아이들은 문장을 달달 외워서 말을 하는 게 아니다. 그렇다면 생전 들어보지 못한 말은 할 수 없을 거다. 문장을 들을 때, 아이는 바탕에 깔려 있는 문장 생성의 규칙을 배운다. 일단 이 생성 규칙만 파악하면, 다음부터는 생전 들어보지 못한 문장을 만들 수가 있다.

아이의 두뇌를 컴퓨터라고 생각하자. 컴퓨터가 문장 만드는 능력을 가지게 하려면 어떻게 해야 할까? 물론 인간이 사용하는 모든 문장을 다 입력할 필요는 없다. 유한한 수의 문장 생성 규칙만 입력하면 된다. 그럼 컴퓨터는 미리 입력된 낱말을 가지고 문법적으로 올바른 문

장을 만들어낼 거다.

다 됐나? 아니다. 아직 이런 문장이 나올 수 있으니까. "선생님, 순이 언니가요, 떡두꺼비를 낳았대요." 이 문장은 문법적으론 온전하지만well formed 의미가 없다. 우리 컴퓨터가 맹구 수준을 넘어서려면 의미와 무의미를 구별할 기준을 가져야 한다. 말하자면 컴퓨터에게 '상식'이 있어야 한다는 얘기다. 그러자면 컴퓨터에게 엄청난 양의 '지식'을 입력해야 한다. 물론 쉽지 않을 거다.

## 예술의 문법

이제 컴퓨터가 이럭저럭 유의미한 문장을 만들 수 있다 하자. 그럼 소설도 쓸 수 있을까? 아직 아니다. 가령 개그맨이 하는 헛소리를 잘 들어보라. 대개 그가 내뱉는 문장들 하나하나는 다 유의미하다. 하지만 그 문장들이 합쳐지면, 초현실주의적인 횡설수설이 된다. 이걸 피하려면 어떻게 해야 하나? 소설의 '문법'을 입력해서, 문장들을 하나의 '텍스트'로 조직해야 한다. 하지만 소설에도 과연 문법이 있을까?

러시아의 프로프Vladimir Yakovlevich Propp, 1895~1900는 100여 개의 러시아 민담을 분석해서, 그것들이 사실은 같은 구조로 되어 있다는 걸 발견했다. 말하자면 등장인물과 상황 설정만 좀 다를 뿐, 이야기의 골격은 같다. 가령 어떤 왕이 영웅에게 매를 한 마리 준다. 매는 영웅을 싣고 이웃 나라로 간다. 어떤 노인이 스텐코에게 말을 한 필 준다. 말은 그를 어느 이웃 나라로 싣고 간다. 어느 마법사가 이반에게 배를 한 척 준다. 배는…….

이야기는 다 달라도 그 배후에 어떤 공통적인 모티프가 깔려 있음

을 알 수 있다. 이 공통적인 구조적 골격이 바로 이야기의 생성 규칙이다. 이 규칙들만 파악해서 입력하면, 컴퓨터는 비슷한 얘기를 무한히 생성할 수 있을 거다. 문장 생성 규칙을 습득한 어린이가 그걸 변형해서 생전 들어보지 못한 문장을 만들어내는 것처럼.

## 일리악 조곡

문학뿐 아니라 모든 예술에는 어떤 문법이 있다. 가령 소나타 형식의 음악이라면 처음에 제시부가 나와 주제를 제시하고, 다음 전개부에선 주제를 단편적으로 동기화해서 여러 가지 변형을 가하고, 마지막 재현부에선 다시 한 번 제시부의 내용이 재현된다. 물론 이 문법은 장르마다 다르다. 가령 론도는 소나타와 다른 문법을 갖고 있다. 이 상이한 문법들을 모두 입력하면, 컴퓨터는 여러 형식의 곡을 작곡할 수가 있을 거다.

실제로 미국의 힐러Lejaren Arthur Hiller, 1924~1994는 1960년대에 '일리악'이라는 컴퓨터로 〈일리악 조곡〉이라는 곡을 생성하는 데 성공했다. 음악에서 생성 실험이 이렇게 일찍 성공할 수 있었던 것은, 문학과 달리 음악은 현실의 사건을 지시할 의무에서 해방되어 있기 때문일 거다. 곡을 직접 들어보지 못한 나로서는 그 곡의 수준이 어느 정도인지는 알 수 없다. 물론 정보이론 모델에 따른 콘드라토프의 찬가와는 비교할 수 없겠지만, 그래도 대단한 수준은 아니었을 거다. 당시 대형 컴퓨터라야 지금의 PC 수준을 넘지 못했으니까.

## 가엾은 살리에리

생성 미학은 우리가 예술에 대해 얻은 지식의 척도다. 말하자면 우리가 생성해낸 예술 작품이 진짜와 비슷할수록, 우리는 그만큼 더 예술의 비밀에 접근한 거다. 하지만 어디까지? 만약 낭만주의자들의 말대로 예술이 법칙을 초월한 어떤 알 수 없는 힘<sup>영감</sup>의 산물이라면, 생성 미학은 애초부터 불가능한 목표를 추구하고 있는 셈이다.

사실 예술의 법칙을 찾아내 알고리즘화<sup>化</sup>하려는 시도는, 천재의 비밀을 찾아 모차르트의 작품을 샅샅이 해부했던 살리에리의 절망적인 노력을 연상케 한다. 모차르트의 천재성을 따라갈 수 없었던 살리에리처럼, 우리의 현대판 살리에리<sup>컴퓨터</sup>도 어느 날 스크린에 이런 메시지를 띄울지도 모른다. "인간이여, 내게 예술을 만들라는 명령을 내리면서, 왜 재능은 입력하지 않으셨습니까!"

# 열린 예술 작품

슈톡하우젠의 〈피아노곡 제11번〉은 재미있는 구조를 갖고 있다.
말하자면 커다란 악보에 일군의 악구들이 제시되어 있어, 연
주자가 그 가운데 어느 하나를 마음대로 선택하도록 되어 있다. 연주
자는 미리 제시된 악구들 중 하나를 선택하여 곡을 일단 시작한 뒤,
계속 악구를 선택하면서 곡을 이어나가야 한다. 이렇게 연주자가 자
유로이 악구들을 몽타주할 수 있으므로, 연주할 때마다 그 곡은 상이
한 악구들의 콤비네이션으로 나타나게 된다. 그리하여 연주자는 폭
넓은 곡 해석의 자유를 갖게 된다.

## 매일 지어지는 교실

이와 비슷한 현상을 조형 예술에서도 찾아볼 수 있다. 이탈리아 카라
카스 대학의 건축과는 "매일 새롭게 발명해야 하는 학교"라는 이름으

슈톡하우젠의 〈피아노곡 제11번〉 악보

로 불린다. 그건 이 학과의 강의실 벽이 움직일 수 있게 되어 있어, 학생들이 그날 그날 벽을 움직여 건물의 내부를 새롭게 지을 수 있기 때문이다. 그날의 건물 구조가 어때야 하는지는 강의 내용이 결정한다. 그날 다루어지는 건축학적 문제가 어떤 것이냐에 따라, 건물 구조는 그날 강의 내용에 가장 알맞은 형태로 다시 지어진다.

## 세계가 되고자 한 책

"세계는 한 권의 책이 되기 위해 존재한다Le monde existe pour aboutir à un livre." 말라르메Stéphane Mallarmé, 1842~ 1898는 한 권의 '책Livre'을 쓰는 걸 필생의 목표로 삼았다. 사실 이 책은 원래 그의 창작 생활의 목표일 뿐 아니라, 세계 자체의 목표로서 완성될 예정이었다. 만약 이 책이 완성되었더라면, 온 세상이 그 책 속으로 빨려들어갈 뻔했는데, 다행히 그가 '책'을 완성하지 못하고 죽음으로써 이 대담한 계획은 무산되고 말았다. 하지만 아직 그 초안이 남아 있어, 우린 그가 이 계획을 어떻게 실행에 옮기려 했는지 알 수 있다.

원래 '책'은 움직이는 건축물이 될 예정이었다. 말하자면 '책' 속의 페이지들은 정해진 순서를 갖고 있지 않아, 독자는 '환입permutation'의 규칙에 따라 마음대로 그 순서를 바꿀 수 있다. 그럼 한 권의 책에서 거의 천문학적 숫자에 가까운 조합의 가능성이 생길 것이다. 물론 환입을 할 때마다 매번 의미 있는 얘기가 산출되는 건 아니다. 하지만 비록 환입의 가능성이 통사론적으로 제한된다 하더라도, 거기서 선택할 수 있는 유의미한 배열 순서는 일일이 열거할 수 없을 정도로 많을 거다. 그렇다면 책 읽기는 마치 한 조각 한 조각 퍼즐의 그림을

짜 맞춰나가는 것과 비슷할 거다. 단, 이 경우에 미리 준비된 단 하나의 그림이 나오는 게 아니다. 몇 개의 퍼즐 조각에서 예상할 수 없는 수많은 그림이 나올 수 있다.

### 열린 예술 작품

《장미의 이름》의 저자로 유명한 에코는 여기서 현대 예술의 가장 중요한 특징을 본다. 말하자면 현대 예술의 중요한 특징 가운데 하나는 작품의 완성을 독자의 손에 맡기는 데 있다. 오늘날의 예술에선 독자의 적극적인 개입에 문을 열어놓는 경향이 점점 더 커지고 있다. 이제 예술 작품은 완성품의 형태로 독자에게 배달되지 않는다. 현대 예술은 열려 있다. 이런 특징을 에코는 '개방성'이라고 부른다. 열린 예술 작품은 더 이상 일률적으로 고정된 의미를 갖지 않는다. 독자는 작품 속에 들어가 작품을 스스로 완성하는 가운데, 거기서 무한히 다양한 의미를 끄집어내야 한다. 그런 의미에서 현대 예술은 '움직이는 예술Kunst in der Bewegung'이라 할 수 있다.

키네틱 아트kinetic art라는 흐름이 있다. 키네틱이란 원래 '움직임'이란 뜻이다. 글자 그대로 키네틱 아트는 정적인 조형 예술에 '움직임'을 준 것을 말한다. 어떻게? 콜더Alexander Stirling Calder, 1898~1976의 모빌을 생각해보라. 모빌은 고정된 모습을 보여주지 않고, 바람에 가볍게 흔들리면서 우리에게 시시각각 새로운 조형적 의미를 던져준다. 에코가 말하는 현대의 움직이는 예술 작품은 바로 이 모빌을 닮았다.

〈붉은 점과 푸른 점이 있는 안테나〉 알렉산더 콜더, 알루미늄과 철사, 111×128×128cm, 1953년

## 열린 텍스트

사실 독자의 해석에 '열려' 있는 건 현대 예술만의 특징이 아니다. 가다머가 누누이 강조했듯이, 사실 모든 예술은 독자의 해석에 열려 있다. 일상의 의사 소통에서 전언들은 되도록 분명하고 일의적이어야 한다. 가령 교통표지판이 사람마다 다르게 해석된다면, 도로는 금방 카오스로 변할 거다. 하지만 예술적 전언은 대개 다의적이어서 독자마다 다양하게 해석할 수 있다. 거기에 예술적 전언의 특징이 있다. 이렇게 일상적 전언과 구별된다는 의미에서 예술적 전언의 개방성을, 그는 '제1도의 개방성'이라 부른다.

물론 에코가 말하는 건 이게 아니다. 현대 예술은 예술적 전언의 고유한 성질인 이 제1도의 개방성을 극단적으로 확장하여 전언을 일부러 애매하게 만드는 경향이 있다. 이렇게 제1도의 개방성을 의도적으로 극단화하는 경향을, 그는 '제2도의 개방성'이라 부른다.

가다머가 말하는 개방성은 어디까지나 제1도의 개방성, 즉 해석의 개방성이었다. 그에게서 텍스트만큼은 '놀이의 규칙'으로서 독자에게 일방적으로 주어지는 것이었다. 비록 독자가 다양한 놀이 상황을 만들어낸다 하더라도, 놀이의 규칙만큼은 마음대로 변경할 수 없었다.

하지만 제2도의 개방성에선 독자가 놀이의 규칙까지도 변경한다. 가령 슈톡하우젠이나 말라르메의 작품에서, 독자는 텍스트의 구조를 자유롭게 변경한다. 여기선 텍스트 자체가 열려 있다.

## 작품이 열리기까지

현대 예술을 특징짓는 건 물론 제1도의 개방성을 극단적으로 밀고나가 제2도의 개방성으로 나아가려는 경향이다. 예술사에서 개방성을 추구하는 경향은 물론 현대에만 있었던 게 아니다. 가령 우린 이런 경향을 바로크 회화의 '열린 형식' 속에서도 볼 수 있다. 뚜렷한 윤곽을 가진 르네상스 회화와는 달리, 바로크 회화는 대상의 일부분이 어둠 속에 묻혀버리거나 윤곽선이 중간에 끊겨버리곤 해서 보는 사람이 대상의 형태에 관해 다양한 추측을 할 수 있게 한다. 또 묘사가 역동적이어서 보는 사람이 수시로 관점을 바꾸도록 요구한다.

하지만 이런 경향을 의식적으로 추구한 건 상징주의 시인들, 특히 말라르메부터였다. 이때부터 예술가들은 의식적으로 작품을 열린 구조로 만들기 시작한다. 상징주의 시는 매우 애매해서 수없이 많은 방식으로 해석할 수가 있다. 그리하여 이젠 하나의 작품에서 얼마나 많은 해석이 가능한가 하는 것이 아예 예술성의 기준이 되어버린다.

이제 예술가의 임무는 수많은 의미가 교차하는 지점을 포착하여 그걸 작품에 담아내는 것이다. 가령 카프카 Franz Kafka, 1883~1924의 작품을 보자. 그의 작품에 나오는 상징적인 얘기들은 실존주의적으로도, 신학적으로도, 임상학적으로도, 정신분석학적으로도 해석할 수 있다. 하지만 이걸로 그 작품이 가진 상징적 의미가 전부 다 밝혀지는 건 아니다. 그의 작품은 그 밖의 수많은 해석에 열려 있다.

## 정보량의 확장

여기에 카프카의 짤막한 단편소설과 그것과 똑같은 길이를 가진 신문기사가 있다고 하자. 신문기사는 정확한 전달을 목표로 하는 만큼, 이상적인 경우에 단 하나만의 의미를 갖는다. 그건 어제 일어난 사건의 객관적인 기술記述이다. 하지만 똑같은 길이로 된 카프카의 소설은 이루 열거할 수 없을 정도로 많은 의미를 갖는다. 여기서 우리는 현대의 열린 예술 작품이 일상적 전언보다 엄청나게 큰 의미 용량을 갖는다는 걸 알 수 있다. 가령 카프카의 소설 속에 담긴 모든 의미를 일상언어로 번역한다고 생각해보라. 아마 그의 소설보다 몇 십 배 더 많은 지면이 필요할 거다.

에코는 현대 예술이 추구하는 제2도의 개방성을, '전언이 가질 수 있는 의미의 증가'로 규정한다. 가령 과학 논문 속 문장은 명확히 규정된 단 하나의 의미를 갖는다. 그럴 경우에 그 문장이 아무리 의미심장하다 할지라도 그 문장이 해석자에 대해 갖는 정보량은 $\log_2 1 = 0$ 이다. 말하자면 그 문장은 해석자에게 아무런 해석의 여지도 주지 않는다. 하지만 카프카의 소설에서 한 문장은 여러 의미로 해석할 수 있다. 가령 네 개의 뜻으로 해석할 수 있다고 하자. 그럼 $\log_2 4 = 2$, 말하자면 그건 해석자에 대해 2비트의 정보를 갖는다.

그래서 에코는 현대 예술의 개방성을 '정보량의 증가'로 규정한다. 극단적인 예를 들어보자. 만약 당신의 책이 제본 상태가 안 좋아 다 뜯어졌다고 하자. 어쩌다 보니 이 페이지들이 서로 뒤섞여버렸다. 뒤섞인 페이지들의 순서를 찾아주는 건 별로 어렵지 않을 거다. 설사 페이지 번호가 없다 하더라도, 당신은 이럭저럭 원래의 순서를 찾아

**〈우아함의 상태〉** 르네 마그리트, 캔버스에 유채, 14×17cm, 1959년

사물을 낯설게 하는 다섯 번째 방법은 '이상한 만남'이다. 평소엔 만날 수 없는 두 사물을
나란히 붙여놓는 거다. 그림을 보라.

낼 수 있을 거다.

하지만 마침 그 책이 말라르메가 쓰려던 그 '책'이라고 해보자. 그럼 사정이 좀 다르다. 하나의 페이지가 여러 페이지와 무리 없이 연결될 수 있다. 가령 각 페이지가 2개의 다른 페이지와 무리 없이 연결될 수 있다고 하자. 그 두 페이지는 다시 각각 다른 2개의 페이지와 연결될 수 있고, 그리고 이것들 역시 또 다른 2개의 페이지와 연결되고……. 그러면 거의 천문학적 숫자에 가까운 경우의 수가 나온다. 그때마다 물론 텍스트가 갖는 의미도 달라진다. 말하자면 하나의 텍스트가 갖는 의미의 수는 거의 천문학적 숫자로까지 증가하는 셈이다. 실로 엄청난 정보 확장이다.

## 열린 인간

조이스<sup>James Augustin Aloysius Joyce, 1882~1941</sup>의 소설, 《피네간의 경야經夜》는 원을 그리며 다시 처음으로 돌아가는 구조를 갖고 있다. 에코는 이 작품에서 비로소 아인슈타인의 우주가 예술 작품에 반영되었다고 본다. 망원경으로 보면 제 뒤통수가 보인다는, 무한하면서 닫힌 우주 말이다. 에코는 이 작품을 열린 예술 작품의 가장 훌륭한 예로 본다. 이 작품에선 한 낱말이 고정된 의미를 갖지 않고 수많은 의미의 결절점이 된다. 이때 그가 즐겨 사용하는 방법 중 하나가 여러 개의 어근을 합쳐 한 낱말을 만드는 장난이다. 가령 이런 거다. "From quiqui quinet to michemiche chilet and……." 이 작품을 쓰는 데 조이스는 17개 국어를 사용했다고 한다.

에코는 이렇게 혼란스럽고 다가치적이며 다의적인 작품세계를 코

**〈붉은 모델〉** 르네 마그리트, 캔버스에 유채, 180×134cm, 1937년

사물을 낯설게 하는 여섯 번째 방법은 '이미지의 중첩'이다. 두 사물을 하나의 이미지로
응축하는 거다. 프로이트는 응축을 꿈의 경제성과 연결했다. 즉 동일한 길이에 되도록
많은 정보를 담는 방법이라는 거다. 카프카의 작품엔 적어도 네 가지 이상의 의미가
응축되어 있다. 조이스가 여러 나라 말을 조합하여 새로운 말을 만들어낼 때, 그 단어는
수많은 뉘앙스와 이미지의 응축이 일어나는 축이 된다. 이는 물론 작품이 가진
정보량을 엄청나게 증가시킨다.

〈대조(질서와 무질서)〉 모리츠 에셔, 석판화, 28×28cm, 1950년

스모스와 카오스를 합쳐 카오스모스chaosmos라 부른다. 무한히 많은
뜻을 지니면서도 닫혀 있는 작품, 무한하면서도 닫혀 있는 우주. 어쨌
든 카오스모스를 추구하는 오늘날의 열린 예술 작품은 현대 사회의
징후를 반영하고 있다. 말하자면 그건 세계관과 가치관의 중심을 잃
어버린 오늘날의 혼란스런 상황의 반영이다.

하이젠베르크Werner Karl Heisenberg, 1901~1976의 불확정성 원리는, 세계를

확실하고 고정된 관점에서 인식할 수 있는 방법은 없다는 걸 보여주었다. 현대 예술이 확실하고 고정된 필연성에서 도피하고 다의성을 띠는 경향은, 이런 의미에서 현대 사회의 위기를 반영한 것으로 볼 수 있다.

하지만 열린 작품이 부정적 측면만 갖고 있는 건 아니다. 우린 그 속에서 긍정적인 측면을 발견할 수 있다. 그건 바로 새로운 인간 유형의 가능성이다. 말하자면 중세의 수도원과 같이 절대적 진리의 음침한 감옥에 갇혀 있지 않고, 끊임없이 자신의 경직된 생각을 기꺼이 바꾸려는 자세를 가진 인간, 말하자면 자신의 삶과 인식의 도식을 혁신하는 데로 열려 있고, 자기 능력의 발전과 지평의 확대에 대해 생산적인 인간 유형 말이다.

# 연못가에서

아리스 야, 웬 연못!

플라톤 쉬었다 갈까?

아리스 그러죠. 여기 앉죠. 경치가 좋군요. 고요하고…….

플라톤 근데 왠지 스산한 느낌이 들지 않나?

아리스 잘 모르겠는데요.

플라톤 그래? 난 별로 느낌이 안 좋은데…….

아리스 뭐가요? 물에 비친 저 아련한 불빛 좀 보세요. 얼마나 아름답
습니까!

## 예술은 어디에?

플라톤 이제 대충 다 둘러본 거 같은데…….

아리스 예. 예술가의 머리에서 수용자의 머리까지!

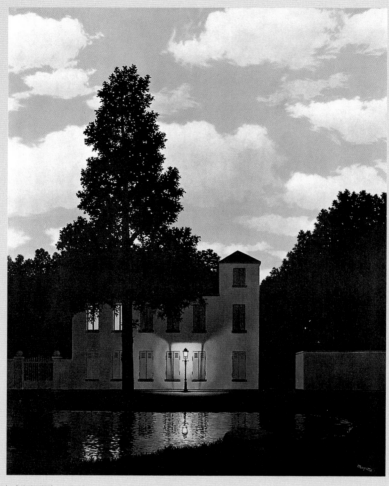

**〈빛의 제국〉** 르네 마그리트, 캔버스에 유채, 146×114cm, 1954년
어딘가 스산한 느낌을 주지 않는가? 이 그림엔 이상한 부분이 있다. 찾아보라.

플라톤 근데 '예술'은 이 가운데 어디에 숨어 있을까? 예술가, 창작, 텍스트, 지각, 해석, 수용자, 아니면 예술계?

아리스 글쎄요. 꼭 대답해야 되나요? 이놈 말 들어보면 그게 맞는 거 같고, 저놈 말 들어보면 또 그게…….

플라톤 그럼 그 문제는 접어두기로 하고, 자넨 예술 작품이 어디에 있다고 생각하나?

아리스 화랑이나 박물관에요!

## 작품은 어디에?

플라톤 안 들은 걸로 하겠네. 그게 아니라, 작품은 우리의 머리 '속'에 있는 걸까, 아니면 머리 '밖'에 있는 걸까?

아리스 글쎄요? 예술 작품＝형상＋질료, 형상은 질료 속에 있고, 질료는 분명히 의식 밖에 있으니까, 예술 작품은 머리 '밖'에 있는 게 아닐까요?

플라톤 하지만 주위를 둘러보게. 저 뒤의 집과 나무, 지금 우리가 앉아 있는 이 연못, 저 물에 비친 불빛, 이 모든 게 사실은 가로 114센티미터에 세로 146센티미터 크기의 캔버스에 발라놓은 물감에 불과하다네.

아리스 어쨌든 그 물감은 머리 '밖'에 있잖습니까.

플라톤 그래? 하지만 자네가 물에 비친 저 불빛을 보고 경탄할 때, 설마 물감의 아름다움에 반한 건 아니겠지?

아리스 그야 그렇죠…….

플라톤 자네 머리 '밖'에 있는 건 캔버스와 물감뿐이야. 거기엔 집도

없고, 나무도 없고, 저 물에 비친 불빛도 없어.

아리스 왜 없죠? 물감 속에 저렇게 들어 있잖아요.

플라톤 이 친구야, 그건 자네가 머리 '속'으로 구성해낸 거라니까.

아리스 무슨 말씀!

플라톤 자네가 아름답다고 경탄한 물그림자를 보세. 그건 3차원 공간 속에 들어 있지?

아리스 물론이죠.

플라톤 하지만 캔버스는 분명히 2차원의 평면일 뿐이야. 놀랍지 않은가? 2차원의 평면에서 자넨 3차원 공간을 보고, 심지어 그 안에 들어 있는 물그림자에 경탄까지 하고 있잖나. 근데 자네가 경탄을 보내는 그 3차원 공간은 어디에 있나?

아리스 저 캔버스에…….

플라톤 하지만 캔버스는 평면일 뿐이잖아. 그러므로 공간은 자네 머릿속에 들어 있다고 해야겠지, 안 그런가?

아리스 …….

## 우리는 어디에

아리스 하지만 만약 이 연못이 제 머릿속에 들어 있다면, 도대체 우리가 어떻게 이 연못가에 앉아 있을 수 있죠? 내가 내 머리 '속'의 연못가에 들어와서 대화를 나눈다……?

플라톤 그건 이 글을 쓰는 녀석이 장난을 쳤기 때문이야. 그자가 우리를 그림 속에 집어넣고, 그 그림에 대해 얘기하게 만들었거든.

아리스 나쁜 자식.

플라톤 그건 그렇고, 지금 우린 어디에 있을까?

아리스 연못가에요.

플라톤 그게 아니라, 우리가 대화를 나누는 지금, 이 상황은 이 책 속에서 일어나는 걸까? 아니면 책을 읽는 독자의 머릿속에서 일어나는 걸까?

아리스 당연히 책이죠.

플라톤 그렇군. 그럼 결국 대화를 나누는 우리가 책에 발린 잉크 속에 들어 있단 얘긴가?

아리스 그렇죠.

플라톤 gwa – yun g – rul – ka? 이 나라 백성들이 한글이 없어, 말을 영어 알파벳으로 표기한다고 가정해보세. 그럼 지금까지 한글로 쓰인 우리의 대화가 그들에게 어떻게 보일까?

아리스 그냥 백지에 찍힌 잉크 얼룩에 불과하겠죠.

플라톤 그럼 그 잉크 얼룩에도 우리의 대화가 들어 있을까?

아리스 물론 아니겠죠.

플라톤 재미있군. 생각해보게. 똑같은 잉크 얼룩인데, 어느 때엔 우리의 대화를 담고 있고, 어느 때엔 안 담고 있다?

아리스 ???

## 다시 우리는 어디에

플라톤 결국 작품은 수용자의 머리 '속'에서 구성된다고 해야 하지 않겠나?

아리스 글쎄요……. 하지만 문제가 있지 않을까요?

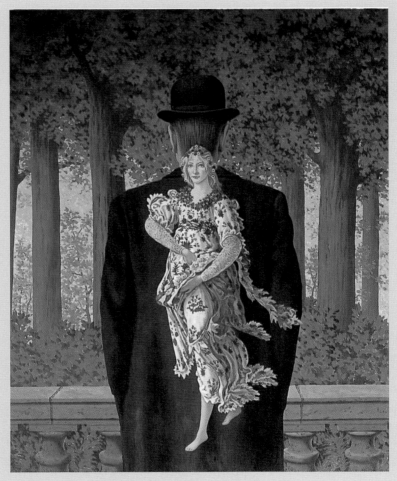

〈레디메이드 부케〉 르네 마그리트, 캔버스에 유채, 167×129cm, 1957년

사물을 낯설게 하는 마지막 방법은 '패러독스'다. 양립할 수 없는 두 개의 사물이 한
그림 안에 사이 좋게 들어가 있는 것을 말한다. 이 그림에서 패러독스는 어디에 있는가?
남자는 지금 '가을' 숲을 지나고 있다. 그러나 여자는 보티첼리의 〈프리마베라(봄)〉에
나오는 '봄'의 여신이다.

플라톤 무슨?

아리스 생각해보시죠. 만약 우리가 나누는 대화가 독자의 머릿속에서 벌어지는 거라면, 독자들이 왜 비싼 돈을 주고 이 책을 사겠습니까?

플라톤 그거야…….

아리스 또 저 연못에 비친 아름다운 불빛이 수용자의 머릿속에 들어 있는 거라면, 마그리트는 저 그림을 창조하는 대신에 마땅히 수용자의 머리를 창조했어야 하죠. 안 그렇습니까?

플라톤 ???

## 또다시 우리는 어디에

플라톤 그렇다면 작품은 텍스트와 수용자의 만남에 있다고 하면 어떨까?

아리스 글쎄요. 그런다고 문제가 해결될까요? 가령 대화를 나누는 우리가 이 책과 독자가 만남으로써 비로소 존재한다? 좀 이상하지 않은가요?

플라톤 뭐가?

아리스 대화를 나누는 우리는 도대체 어디에 있단 말이죠? 독자의 머리 '속'에요?

플라톤 아니.

아리스 그럼 '밖'에요?

플라톤 그것도 아니지.

아리스 그럼 '안'과 '밖'에 동시에?

플라톤 그럴 수는 없지…….

〈대가족〉 르네 마그리트, 캔버스에 유채, 100×81cm, 1963년

아리스 그럼 도대체 우린 어디에 있단 말입니까? 머리 '속'도 아니고 '밖'도 아닌 곳에요?

$\sim S \sim 0 \cap \sim (S \cap 0) \cap \sim (\sim S \cap \sim 0)?$

플라톤 재미있군. 예술 작품은 머리 '속'에 있는 것도, '밖'에 있는 것도, '안'과 '밖'에 동시에 있는 것도 아니고…….
아리스 그렇다고 작품이 '안'에도 없고 '밖'에도 없는 것도 아니고…….
플라톤 도대체 어떻게 된 걸까?
아리스 글쎄요? 이쯤 하고, 그만 일어나죠. 벌써 밤이 깊었으니까요.
플라톤 그럴까? 그럼 이제 들어가 자세. 이런!
아리스 왜요?
플라톤 이봐, 아리스토텔레스. 하늘을 좀 보게. 지금은 낮이야!
아리스 어? 이 아래는 밤인데…….
플라톤 어떻게 된 일이지? 지금이 도대체 낮인가, 밤인가?
아리스 글쎄요. 낮도 아니고, 밤도 아니고, 낮이면서 밤도 아니고…….
플라톤 그렇다고 낮이 아니면서 밤이 아닐 수도 없잖은가!

# 헤겔의 방학

## 4

마그리트는 헤겔이 이 그림을 보면 좋아할 거라고 말했다. 왜? 여기엔 묘한 패러 독스 혹은 이율배반이 있다. 물과 우산은 서로 배척한다. 하지만 이 그림에선 이 두 사물이 묘하게 결합되어 있다. 헤겔 철학은 바로 이 이율배반을 극복하는 것 과 관련이 있기 때문이다. 마그리트도 헤겔처럼 현실(réalité) 자체가 이 그림처 럼 이율배반적 성격을 띠고 있다고 생각했다. 어쩌면 이율배반은 '인간의 조건' 인지도 모른다. 여기서 빠져나갈 수는 없을까? 마그리트는 이 물음에 뭐라고 대 답할까?

〈헤겔의 방학〉 르네 마그리트, 캔버스에 유채, 60×50cm, 1958년

# 괴델, 에셔, 바흐

옛날 옛적 머나먼 곳 크레타 섬에 에피메니데스라는 자가 살았다. 어느 날 이 친구가 철학사에 길이 남을 불후의 명언을 남긴다. 그는 이 말 한마디로 그 이름이 수천 년의 세월과 지구 반 바퀴의 거리를 넘어 우리에게 알려지는 영광을 안게 되는데, 실망스럽게도 그 명언은 별게 아니다. "크레타 사람은 모두 거짓말쟁이다."

근데 이 평범한 말 속엔 재미있는 현상이 들어 있다. 만약 이 말이 옳다면, 이 말은 거짓이다. 왜냐하면 크레타 사람의 부덕을 개탄하는 그자 역시 크레타 사람이기 때문이다. 어찌 우리가 거짓말쟁이의 말을 믿을 수 있으리오.

참이면 거짓이 되는 이 현상은 후에 '거짓말쟁이의 역설liar paradox'이라 불린다. 오랫동안 역설은 한갓 재미있는 말장난 정도로 취급되어 왔다. 하지만 러셀Bertrand Russell, 1872~1970이 집합론을 구성하면서 이 문제에 부딪힌 이후로, 이게 심각한 문제란 걸 깨달은 논리학자들이 이

를 해결하기 위해 나섰다. 덕분에 러셀계형론이나 타르스키Alfred Tarski, 1901~1983: 대상언어/메타언어 같은 사람이 역설을 피하는 방법을 개발하긴 했지만, 사실 이는 미봉책에 불과할 뿐이라고 한다. 어쨌든 이 역설 때문에 골탕먹은 건 아둔한 고대인들만이 아니었다.

## 자기를 벤 면도날

전통적인 미학이 '헛소리'에 지나지 않는다고 말한 사람들이 있었다. 논리실증주의자들 말이다. 도대체 무슨 근거로 그들은 전통적 미학의 유구한 역사를 그토록 단호하게 단죄할 수 있었을까? 그 기준은 이거다. "모든 의미 있는 명제는 분석적으로 참이거나 검증 가능해야 한다."

당연한 얘기다. 옳은지 그른지조차 알 수 없는 얘길 해서 뭐하나. 만약 이 원리가 참이라면, 이제까지 존재해온 철학은 한 보따리의 난센스, 즉 헛소리가 된다. 하지만 전통적인 철학 명제 중 검증 가능한 게 과연 얼마나 될까? 가령 예술이 '절대정신의 감각적 현현'이라는 헤겔의 명제를 어떻게 증명한단 말인가. 이리하여 마침내 우린 형이상학의 무지막지한 '말의 폭력'에서 해방되었다.

그런데 이 기쁨도 오래가진 못했다. 미국의 철학자 콰인Willard Van Orman Quine, 1908~2000에 따르면, 이 논리실증주의의 근본 명제 자체가 스스로 모순된다고 한다. 즉 이 명제는 '삼각형은 세모'라는 명제처럼 분석적으로 참동어반복인 것도 아니고, 그렇다고 경험적으로 검증될 수 있는 얘기도 아니다. 결국 이 명제 자체가 자기 자신에 따르면 헛소리가 된다. 철학에서 헛소리를 도려내려던 이 면도날이 제일 먼저 베

어야 했던 것, 그건 바로 자기 자신이었다!

## 악마의 고리

악순환Teufelskreis. 글자 그대로 옮기면 '악마의 고리'란 뜻이다. 고향 사람들을 거짓말쟁이로 매도했던 에피메니데스나, 전통 철학을 헛소리로 간주했던 논리실증주의자들은 모두 이 악마의 고리에 빠져 있는 셈이다. 하지만 이게 어디 이들뿐이겠는가. 미와 예술의 본질에 접근하자마자, 우리 역시 이 악마의 고리에 빠져든다. 미론에서 객관주의와 주관주의의 이율배반을 생각해보라. 미란? 미적 지각의 대상. 미적 지각은? 미에 대한 지각! 예술을 정의하려던 디키의 시도를 생각해보라. 예술이란? 예술계가 자격을 부여한 대상. 예술계는? 예술에 자격을 부여하는 세계.

어쩌면 악마의 고리는 인간 지성의 숙명인지도 모른다. 해석학에선 아예 이 숙명을 적극적으로 받아들이라고 말한다. 여기서 '해석학적 순환'이라는 생각이 나온다. 우린 의미와 지평, 전체와 부분 사이의 순환의 고리를 벗어날 수 없다. 하지만 이 순환의 고리를 도는 가운데, 우리의 지식은 더욱더 풍부해진다. 그럼 하이데거의 말대로, 문제는 순환에서 벗어나는 게 아니라 순환 속에 '올바로' 들어가는 게 아닐까?

하지만 여기에도 문제가 있다. 해석학적 순환이 어떻게 폐쇄회로를 이루지 않고 돌고 돌수록 더 풍부해질 수 있는 걸까?

호프스태터의 《괴델, 에셔, 바흐》는 바로 이러한 인간 지성의 한계를 탐험한 책이다. 괴델, 에셔, 바흐. 수학자와 판화가와 작곡가. 이들

**호프스태터의 삽화**

"두뇌는 합리적일지 모르나,
정신은 그렇지 않을지도 모른다."
—호프스태터

은 전혀 다른 시대와 지역에 살았고 서로 활동하는 영역도 달랐지만,
호프스태터는 이들의 작업에서 묘한 상동성相同性을 보고, 이들을 함께
묶어 '영원한 황금실'이라 불렀다. 이 세 사람은 모두 '악마의 고리'라
는 동일한 주제를 세 개의 다른 악기로 연주했기 때문이다.

## 괴델

먼저 괴델. 그는 젊은 나이에 '불완전성의 정리'란 걸 발표하여 일약
세계적으로 유명해졌는데, 이는 20세기의 가장 '아름다운' 이론 중 하
나로 손꼽힌다. '불완전성의 정리'의 내용은 이렇다. "모든 정합적인
형식 체계 속에는, 그 내부에서는 진위가 결정될 수 없는 명제들이
포함되어 있다."

기죽을 거 없다. 이렇게 생각해보자. 모든 형식 체계는 공리와 정리로 이루어진다. 공리란 너무나 자명해서 구태여 증명을 필요로 하지 않는다. 가령 A = A처럼 말이다. 반면 공리가 아닌 모든 명제는 증명을 필요로 한다. 증명된 명제 중에서도 매우 중요해서 다른 명제의 증명에 자주 사용되는 기본적 명제를 '정리'라 부른다. 가령 '피타고라스의 정리' 같은 거 말이다. 모든 형식 체계는 이렇게 '공리-정리-명제' 순의 서열로 이루어진다.

좀 더 나가보자. 여기 단 하나의 공리로 이루어진 형식 체계가 있다 하자. 이 공리에선 두 개의 정리가 도출되고, 또 거기에서 다시 각각 두 개의 명제가 연역된다. 그럼 한 개의 공리, 두 개의 정리, 네 개의 명제로 이루어진 간단한 형식 체계가 탄생한다. 이 체계는 정합적, 즉 논리적으로 수미일관하다. 말하자면 네 개의 명제 모두가 공리에서 논리적으로 도출된다. 동시에 이 체계는 완전하다. 왜냐하면 자기가 거느린 명제들을 증명하는 데 다른 체계의 도움이 필요하지 않기 때문에. 정합적이면서 완결된 진리의 체계, 이 오랜 데카르트의 꿈이 마침내 실현되었다!

하지만 괴델이 그의 '정리'를 통해 증명한 건, 이런 체계란 있을 수 없다는 사실이었다. 그에 따르면, 이 체계 속 네 개의 명제 중 적어도 하나는 참/거짓을 결정할 수 없다. 어떠한 형식 체계도, 만약 그것이 정합적이라면, 결코 완전할 수 없다. 즉, 그 안엔 진위가 결정될 수 없는 명제<sup>헛소리</sup>가 섞여 있기 마련이다. 마치 논리실증주의의 근본 원리가 정작 자신의 체계 속에선 진위를 결정할 수 없는 명제로 남듯이 말이다.

## 에셔

에셔에 대해서는 따로 얘기할 필요가 없을 거다. 그가 다룬 여러 가지 주제에 대해선 이미 앞에서 살펴보았으니까. 가령 3차원의 환영 파괴, 가상과 현실의 연결, 형태의 이중적 의미, 유리구슬에 비친 세계, 공간의 균등 배분, 뫼비우스의 띠……. 난 이 책의 여기저기서 그의 작품들을 요긴하게 써먹었다.

하지만 여러 가지 주제 중에서 무엇보다도 우리의 관심을 끄는 건 역시 '악마의 고리', 즉 역설 혹은 딜레마라 불리는 논리학의 난문제들을 다룬 작품들이다.

다시 한 번 앞의 간단한 형식 체계로 돌아가보자. 모든 정합적인 체계엔 그 체계의 기준으론 진위를 결정할 수 없는 명제가 포함되어 있기 마련이다. 여기서 그 결정 불가능한 명제를 증명할 수 있게 체계를 좀 더 확대하면 어떨까? 가령 그 명제를 증명해줄 공리를 하나 더 도입하는 거다. 그러면 되지 않을까? 하지만 새로 도입된 공리라고 어디 홀몸이겠는가? 그것 역시 자기 정리와 명제를 갖고 있을 게다. 물론 거기엔 다시 참/거짓을 결정할 수 없는 명제가 끼어 있을 테고. 체계를 아무리 확장시켜도, 결국 결정 불가능한 명제들은 다시 나타날 수밖에 없다. 더 확장시켜? 언제까지? 이 과정은 도대체 어디까지 계속되어야 할까? 무한히?

어쨌든 우린 우리의 지식을 확실한 토대 위에 세워놓아야 한다. 만약 우리 지식 중 한 부분이라도 증명되지 않은 명제에 토대를 두고 있다면, 지식 체계 전체가 불확실해진다. 마치 기둥들 가운데 어느 하나가 썩은 집처럼 말이다. 이걸 피하려면 우린 체계를 무한히 확장해

〈상대성〉모리츠 에셔, 석판화, 28×29cm, 1953년

저 계단을 계속 올라가면? 제자리로! 정합적이면서 동시에 완결된 형식 체계란 있을 수 없다.
그런 완전한 체계라고 주장하는 이론이 있다면, 거기엔 아마 뜻하지 않은 오류 또는 고의적인
속임수가 감춰져 있을 거다. 저 계단처럼.

로저 펜로즈의 삼각형
이 이상한 삼각형이 위 그림의 원형이다.

야 한다. 끝없이 돌고 도는 폭포, 저 이상한 삼각형의 계단을 돌고 있
는 사람, 아무리 올라가도 제자리로 돌아오는 계단을 오르는 수도승
은 인간의 지성이 처한 숙명의 상징이리라. 이거야말로 유한한 인간
이 무한한 과정을 표상할 수 있는 유일한 방법이 아니겠는가?

## 그리고 바흐

흥미롭게도 이와 동일한 모티프를 우리는 바흐에서도 찾아볼 수 있
다. 그의 작품 중에 〈무한히 상승하는 카논〉이라는 게 있다. 거기서는
하나의 주제가 기묘하게도 C에서 시작하여 그보다 정확히 한 음정
높은 D로 끝난다. 곧이어 같은 자리ᴰ에서 동일한 주제가 다시 반복
되며, 이는 다시 한 음정 높은 E로 끝난다. 결국 같은 주제가 6번 반
복되면 정확하게 처음에 시작했던 C로 되돌아오게 된다.

  하지만 한 옥타브가 높아지지 않는가? 물론이다. 하지만 주제가 6
번의 반복을 마치고 C로 돌아
왔을 때, C음이 처음의 바로 그
높이로 돌아오게 할 수가 있다.
어떻게? 음의 높이에 따라 음
의 세기를 조절하는 거다.

  악보를 보라. 하나의 성부가
희미한 세기로 시작되어 점점
음이 세졌다가, 일정한 높이를
지나면 점차 사라진다. 그때쯤
이면 이미 다른 성부가 그 자

리를 채우고 있다. 이는 호프스태터와 스콧 킴<sup>Scott Kim, 1955~</sup> 이라는 사람의 생각인데, 이들은 이를 컴퓨터를 이용해서 실연하는 데 성공했다고 한다.

절대적으로 확실한 지식 체계에 도달하는 것, 논리적으로 수미일관하면서도 완전한 철학 체계를 구축하는 것, 이것은 오랫동안 철학의 이상으로 여겨져왔다. 하지만 만약 괴델의 '정리'가 논리학이나 수학 같은 형식 체계뿐만 아니라 인간의 지식 체계 전체에 적용될 수 있는 거라면<sup>이건 아직 증명되지 않았다</sup>, 우리가 세계에 대해 가진 생각은 결국 어딘가에서 악순환에 빠져 있는 셈이다. 가도 가도 제자리로 돌아오는 계단을 오르는 수도승처럼, 그리고 무한히 상승해도 제자리로 돌아오는 바흐의 카논처럼……

# 엑스 리브리스

그림을 보라. 'EX LIBRIS'라는 라틴어 관용구는 "~라는 책에서"라는 뜻으로, 다른 책을 인용할 때 사용하는 표현이라 한다. 이 표현은 동시에 조그만 크기의 주로 판화로 된 그림의 장르를 가리키는 말이다. 그런데 에서는 왜 자신의 엑스 리브리스를 이런 모양으로 그렸을까? 그건 라틴어 접두사 EX가 '밖으로'란 뜻을 갖고 있기 때문일 거다. 그럼 '엑스 리브리스'는 '책 밖으로!'가 된다. 내가 쓰고 있는 이 책은 미와 예술을 논하고 있다. 하지만 고백하건대, 난 이 책에서 얘기하는 작품들을 실제로 본 적이 없다. 난 다만 그것들에 관한 책을 읽었을 뿐이다. 따라서 내 책은 미와 예술이 아니라, 책에 대해 말하고 있는 셈이다.

하지만 과연 다른 책들이라고 미와 예술을 논하고 있을까? 십중팔구 그것들 역시 다른 책들을 보고 쓴 책일 거다. 그럼 그 책들은……? 결국 우린 책 속에 갇혀 있는 셈이다. 책은 현실이 아니라 책에 대해

**〈앨버트 에른스트 보스만의 장서표〉** 모리츠 에셔, 목판화, 8×6cm, 1946년

책이 책을 말한다. 책 밖에선 무슨 일이 벌어지고 있을까? 우리가 과연 책 밖의
세계를 객관적으로 볼 수 있을까?

말할 뿐이다. 책이 책을 말한다. 과연 우리가 돌고 도는 책들의 고리를 끊고, 바깥 세계를 볼 수 있을까?

나아가 저 그림 속의 책은 우리의 의식, 우리의 언어, 아니면 우리 시대의 '지평'일 수도 있다. 문제는 저 책에 쓰인 세계의 모습이 올바르다는 보장이 없다는 거다. 의식은 허깨비일 수 있고, 언어는 종종 우리를 기만하며, 이해의 지평은 찌그러져 있을지 모르니까. 그래서 벌레는 책을 뚫고 밖으로 나왔다. 과연 우리도 저 벌레처럼 밖으로 나갈 수 있을까?

## 신의 눈

물론이다. 가령 〈그리는 손〉을 생각해보자. 두 개의 손이 각자 상대방을 그리고 있다. 서로를 그리는 저 두 손을 주관과 객관으로 보자. 도대체 어느 게 어느 것에서 나온 걸까? 유물론실재론과 관념론 사이의 수천 년에 걸친 논쟁은 결국 이 문제로 귀착된다. 어떻게 하면 이 악순환에서 벗어날 수 있을까? 간단하다. 그 그림 밖에 그걸 그리는 에셔의 손이 있다는 걸 기억하라. 서로를 그리는 듯이 보이는 두 손은 사실 그림 밖에 있는 에셔의 손이 그린 거다. 따라서 서로를 그리는 두 손이 만들어내는 이율배반은 한갓 가상일 뿐이다!

이게 바로 헤겔이 나아간 길이다. 그는 '절대정신' 속에서 주관과 객관을 통일하려 했다. 절대적 관점에서 보면, 주관과 객관의 대립이란 한갓 그림, 즉 가상에 불과하다. 양자는 모순되는 것처럼 '보일' 뿐, 더 높은 관점에서 보면 양자는 통일되어 있다. 가령 뫼비우스의 띠를 돌고 있는 2차원의 불개미들은 '안'이 곧 '밖'이 되는 고리 속에

〈그리는 손〉 모리츠 에셔, 석판화, 28×33cm, 1948년

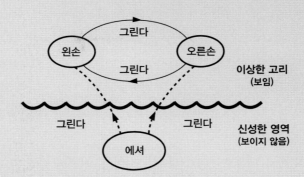

서 딜레마에 빠질 것이다. 그러나 3차원에 사는 우리에게 뫼비우스의 띠는 딜레마가 아니다. 띠를 한 번 꼬아서 양끝을 이어 붙이면 되니까. 마찬가지로 절대적 관점에서 보면 우리가 빠진 딜레마는 한갓 가상에 불과하다. 헤겔은 자기가 그런 절대적 관점에 도달했다고 믿었다. 과연 그럴까?

그가 절대적 관점을 얘기할 때, 그는 저 두 손을 '위'에서 바라보고 있다. 말하자면 고공 비행을 하는 셈이다. 하지만 그는 우리가 불행히도 그 그림 속에서 살고 있으며, 그림 밖으로 나올 수 없다는 사실을 잊어버렸다. 우린 그림 속의 존재다. '밖'에서 보는 건 오직 '신의 눈'으로만 가능할 뿐이다. 헤겔이 절대정신 속에서 주관과 객관을 통일하려 할 때, 그는 사실 '신의 눈'을 참칭하고 있는 거다. 하지만 신은 이미 오래전에 죽었다. 우리가 죽였잖은가.

## 그림 속으로!

하지만 또 하나의 길이 있다. 그림 속으로 들어가 그 속에서 문제를 해결할 방도를 찾는 거다. 그림을 보라. 서로를 그리는 두 손은 그걸 그리는 펜 끝에서 접촉하고 있다. 두 손이 만나는 지점, 말하자면 두 손에 들려 있는 펜 끝으로 돌아가는 거다. 이 펜 끝에서만큼은 아직 그리는 손과 그려지는 손, 즉 주관과 객관이 서로 분리되지 않은 채 원초적 통일을 이루고 있기 때문이다. 혹시 여기서 해결책을 발견할 수 있지 않을까?

이게 바로 메를로퐁티가 나아간 길이다. 하지만 과연 그가 주관과 객관의 딜레마를 해결했다고 할 수 있을까? 나한테 그걸 판단할 능력

은 없다. 어쨌든 메를로퐁티는 이 문제에 관해 애매모호한 태도를 보였다. 그는 오히려 거기에 만족하는 듯이 보인다. 그가 보기에 진리는 어떤 절대적 관점이 아니라, 오히려 다양한 '눈'들이 애매모호하게 결합되어 있는 그곳에 있었다. 애매성의 철학. 정말 그럴지도 모른다. 신의 눈을 갖지 못한 인간에게, 진리는 오히려 애매함에 있는 게 아닐까?

## '하나'의 눈?

이제까지 우리는 여러 사람의 '눈'을 빌려 예술적 소통 체계의 여러 지절을 살펴보았다. 그건 이들이 각각 예술적 소통 체계 속의 어느 한 지절을 강조했고, 또 그 지절을 밝히는 데 강점을 갖고 있었기 때문이다. 그래서 소통 체계의 다음 지절로 넘어갈 때마다 우린 그걸 바라보는 '눈'도 바꾸었다. 마치 시점을 바꾸어가면서 사과 바구니를 바라보던 세잔처럼. 하지만 소통 체계 전체를 체계적으로 조망할 수 있는 '하나'의 눈에 도달할 수는 없을까?

문제는 각 지절을 바라보는 '눈'들이 각자 전혀 다른, 때론 상반되는 철학적 입장을 깔고 있다는 점이다. 거기엔 유물론도 있고 관념론도 있으며, 객관주의가 있는가 하면 주관주의도 있다. 그러다 보니 각각의 '눈'들이 서로 배척하는 일이 생긴다. 가령 하이데거에게 예술 작품은 독자의 의식 밖에 객관적으로 존재한다. 반면 수용 미학에선 작품이 수용자의 머릿속에서 비로소 구성된다. 양자는 이렇게 서로를 배척한다. 하지만 동시에 둘 다 일리가 있다. 어떻게 이 딜레마를 극복한단 말인가.

## 사과 바구니……

악마의 고리에서 벗어날 수만 있다면, 우린 이 다양한 눈들을 종합할 '시점視點'을 갖게 될 거다. 이 절대적 시점만 확보하면, 서로 모순되는 이론들이 대립할 때 어느 걸 취하고 어느 걸 버릴지 결정할 기준이 생긴다. 그럼 여러 예술론을 하나의 체계로 종합하는 건 전혀 어렵지 않다. 그럼 우리가 그린 예술적 소통 체계의 그림도 세잔풍을 벗어날 수 있을 거다. 사실 세잔의 그림에선 여러 개의 시점이 공존하다 보니, 부분들을 전체상 속에 꿰맞추기가 어렵다. 그의 그림 속 탁자는 한쪽 끝이 다른쪽 끝과 어긋난다. 각각 상이한 시점으로 그려졌기 때문이다. 그래서 그의 그림은 애매모호하고 어지러운 느낌을 준다.

세잔처럼 나도 예술적 소통 체계의 내부 구조를 그리는 데 어떤 '절대적인' 관점에 의존하지 않았다. 그건 불가능하니까. 각 지절마다 나는 다른 사람의 '눈'을 빌렸다. 서로 다른 눈으로 보았으니, 각 지절의 그림이 서로 어긋나는 건 당연한 일이다. 이렇게 서로 어긋나고 심지어 상반되기까지 하는 관점들을, 난 아슬아슬하게 꿰맞추어 예술적 소통 체계의 전체상을 그려야 했다. 그러므로 내가 그린 그림 역시 〈병과 사과 바구니가 있는 정물〉처럼 애매모호한 느낌을 줄 거다. 하지만 어쩌겠는가?

신의 눈이 있다면, 아마 상반되는 '눈'들을 모두 포괄하면서도 동시에 유리처럼 맑고 분명하게 예술의 전체상을 그릴 수 있을 거다. 그렇게 그려진 그림은 르네상스의 원근법적인 그림도, 그렇다고 세잔풍의 그림도 아닐 거다. 원근법은 인간의 유한한 눈에 보이는 대로 크게도 작게도 그리지만, 어떤 제약도 받지 않는 신의 눈은 원근법을

모른다. 그의 눈은 모든 시점을 포괄한다. 세잔의 그림에서는 시점들이 애매모호하게 결합되어 있지만, 신의 눈으로 보면 모든 시점이 한 치의 어긋남 없이 명확하게 결합되어 있을 거다. 과연 그 그림은 어떤 모습일까?

## 에셔와 마그리트

에셔와 마그리트 모두 인간 사유의 패러독스를 작품에 담으려 했다. 하지만 역설적인 상황을 만들어내는 데에 두 사람은 서로 다른 방법을 사용했다. 어떻게? 먼저 에셔의 〈위와 아래〉를 보라. 저 그림 속의 계단을 3차원 공간에 실제로 지을 수 있을까? 공간을 제멋대로 비비 꼬아놓지 않는 한, 그건 '논리적으로' 불가능하다. 하지만 마그리트의 〈심금〉을 보라. 물론 저런 일은 현실에선 일어날 수 없다. 하지만 그게 '논리적으로' 불가능한 건 아니다. 구름을 담을 만큼 커다란 유리잔을 만든다면. 3차원 공간에 돌고 도는 계단을 만드는 건 불가능하지만, 우산 위에 물컵을 올려놓는 건 불가능하지 않다.

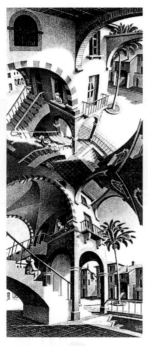

**〈위와 아래〉** 모리츠 에셔,
석판화, 50×20cm, 1947년

여기서 같은 문제의식을 갖고 있던 두 사람의 차이를 볼 수 있다. 전부 그렇다고 할 수는 없지만, 대개 에셔의 패러독스는 '통사론

적' 규칙을 깨는 데서 비롯된다. 문장에 비유하자면, 애초에 문법 자체가 틀린 그림이다. 하지만 마그리트의 패러독스는 대개 '의미론적' 차원의 것이다. 말하자면 문법적으로는 맞지만 의미가 이상하다는 얘기다. 가령 '물고기는 다리가 둘이다.' 이 문장은 문법적으로는 맞지만 현실에선 이상한 의미를 지닌다.

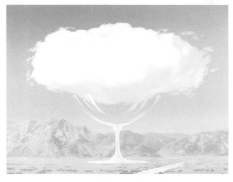
〈심금(心琴)〉 르네 마그리트,
캔버스에 유채, 114×146cm, 1960년

에셔의 패러독스는 인간 사유의 문법, 즉 논리를 깨는 데 있다. 말하자면 사유의 '형식'에 들어 있는 패러독스인 셈이다. 반면 마그리트의 패러독스는 사유의 내용, 즉 의미를 깨는 데 있다. 말하자면 사유의 '내용'이 가진 패러독스인 셈이다. 에셔는 수학과 논리 같은 형식 체계에 관심이 있었고, 마그리트는 철학, 특히 실재론과 관념론의 대립에 관심이 있었다. 두 사람의 작품 세계의 차이는 여기서 비롯되었을 거다.

어쨌던 사유의 형식에서든 내용에서든, 우리는 어쩔 수 없이 이상한 패러독스에 빠져든다. 인간의 사유가 지닌 한계에 제일 먼저 부딪힌 사람은 아마 칸트일 거다. 그 뒤 철학자들은 이 한계를 넘어서려고 했다. 어떻게? 헤겔은 주관과 객관을 넘어선 초월적인 관념에 의뢰했다. 하지만 고공 비행은 불가능하다. 그럼 메를로퐁티처럼 주관과 객관이 분리되기 전의 세계로 돌아가면? 너무 애매하다고? 그럼 하이데거처럼 아예 사유의 틀을 바꾸어 주관과 객관의 고리를 뚫고 열리는 존재의 진리에 호소하든지……. 혹시 당신에게 더 좋은 생각이 있는가?

# 그림 속으로

(계단 옆 벽에 붙은 마그리트의 그림을 보며)

플라톤  여기 이 그림 좀 보게.

아리스  이것은 파이프가 아니다?

플라톤  어때, 재미있지? 그런데 이 문장이 참일까? 거짓일까?

아리스  물론 거짓이죠.

플라톤  글쎄, 참이 아닐까?

아리스  왜요? 파이프는 파이프가 아니라니, 모순이 아닙니까? A=~A?

플라톤  하지만 '이것'이라는 말이 꼭 파이프를 가리킬 필요는 없지.

아리스  예?

플라톤  만약 '이것'이 자기 자신, 즉 '이것'이라는 말을 가리킨다고 해
보세. 그럼 어떨까?

아리스  '이것'이라는 말은 파이프가 아니다······.

플라톤  거봐, 참이지. 저 문장은 이렇게 참인지, 거짓인지 결정할 수가

〈이미지의 반역〉 르네 마그리트, 캔버스에 유채, 60×81cm, 1929년

없어. 거짓이면서 동시에 참이라, 재밌잖은가?

## 대상언어와 메타언어

아리스 에이, 하지만 그 정도의 역설은 얼마든지 피할 수 있죠.

플라톤 어떻게?

아리스 문제는 '이것'이라는 말이 애매하기 때문에 생긴 겁니다. '대상
언어'와 '메타언어'를 구분하면 그런 역설을 피할 수 있죠.

플라톤 그래? 그게 뭔데?

아리스 현실의 대상을 가리키는 말을 대상언어라 하고, 다시 이 대상

언어를 가리키는 말을 메타언어라 합니다. 혼동을 피하기 위해 메타
언어의 앞뒤에는 / 기호를 붙이기로 합시다. 먼저 다음 그림을 보시
죠. 첨단 컴퓨터 그래픽(?)으로 그린 겁니다.

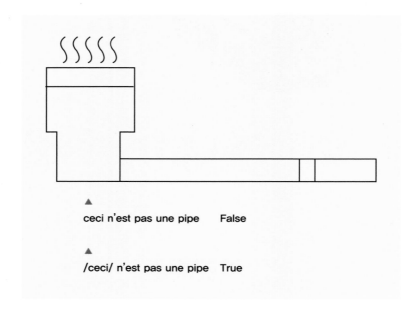

플라톤 이게 뭐지?

아리스 위의 첫번째 문장에서 ceci는 현실의 파이프를 가리키는 대상
언어입니다. 하지만 아래 문장의 /ceci/는 대상언어인 ceci라는 단어를
가리키는 메타언어죠. 역설은 여기서 ceci라는 말을 동시에 대상언어
와 메타언어로 사용하기 때문에 발생하는 거죠.

플라톤 무슨 소리지?

아리스 사실 저 그림 속의 문장엔 서로 차원이 다른 두 개의 문장이

들어 있습니다. 그걸 다시 둘로 쪼개면 역설은 저절로 해결되죠. 물론 문장의 참, 거짓을 결정할 수도 있구요. 보시죠.

ceci n'est pas une pipe

= ⌣ 는 파이프가 아니다―거짓
또는
= ceci라는 말은 파이프가 아니다―참!

역설은 여기서 'or'를 'and'로 착각하는 데서 비롯된 겁니다. 어떻게 참이면서 동시에 거짓인 문장이 있을 수 있겠습니까?

플라톤 …….

### 자신의 정직성에 대해 침묵할지니……

아리스 이렇게 낱말이 자기를 가리키는 걸 막으면 역설은 피할 수 있죠. 가령 이런 문장이 있다고 합시다.

이 말은 거짓말이다.

만약 '이 말'이라는 말이 다른 문장, 가령 '삼각형은 둥글다'라는 문장을 가리키면 역설은 발생하지 않습니다. 하지만 만약 그 말이 자기 자신을 가리킨다면 어떨까요?

플라톤 멍청한 에피메니데스 꼴이 되겠지.

아리스 문장이 자기를 가리키는 걸 막으면 역설을 피할 수 있죠.

플라톤 자기 지시를 막으면 역설을 피할 수 있다?

아리스 하지만 문장이 자기를 지시하는 것 자체가 역설을 일으키는 건 아닙니다.

플라톤 왜?

아리스 가령 아래 문장을 보시죠.

이 말은 아홉 음절이다.

이 문장은 자기를 지시해도 역설을 불러일으키지 않으니까요. 문제는 자기를 지시하는 문장이 자신의 참, 거짓에 대해 얘기할 때 발생하는 거죠.

플라톤 문장이 자기 자신의 진리치에 대해 말해선 안 된다?

아리스 그렇죠. 이 규칙만 지키면 역설은 발생하지 않죠.

## 허공의 성

플라톤 하지만 좀 이상한데?

아리스 뭐가요?

플라톤 문장들 중엔 진리 기준에 관한 것들이 있다네. 가령 '이러저러한 명제는 참이고, 이러저러한 명제는 거짓이다'라는 명제 말일세.

아리스 물론이죠. 그런 명제가 없으면 뭐가 참이고, 뭐가 거짓인지조차 알 수 없게 되니까요.

플라톤 그렇다네. 하지만 이 명제들은 어떤가? 그것들도 자신의 참,

거짓에 대해 말하면 안 되겠지?

아리스 예외란 있을 수 없죠.

플라톤 재미있군. 뭐가 참이고, 뭐가 거짓인지 말해주는 명제가 정작 자신이 참인지, 거짓인지 말할 수는 없다?

아리스 무슨 말씀인지…….

플라톤 멍청하긴. 가령 자네가 내세운 진리 기준진리 대응설을 예로 들어 보지. 아마 이런 거였지?

사실과 일치하는 명제는 참이다.
↳ 이 책을 쓴 자는 미남이다.
→ 게다가 똑똑하다.
→ 인간성은 더 좋다.
→ 마음만은 미혼이다.
→ 전화 번호는 (031) 983 − 0896이다 등등.

플라톤 여기서 '사실과 일치하는 명제'는 물론 자기 자신이 아닌 다른 명제들을 가리키겠지? 가령 그 밑에 있는 명제들 같은…….

아리스 (돈 먹었나?) 그런데요?

플라톤 하지만 이건 어떤가?

사실과 일치하는 명제는 참이다.
↳ 사실과 일치하는 명제는 참이다.

아리스 그건 안 되죠. '사실과 일치하는 명제'라는 말이 자기 자신을

**〈허공의 성〉** 모리츠 에셔, 목판화, 63×39cm, 1928년

고대 인도인들의 세계는 튼튼한 지반 위에 서 있었다. 거북이의 등처럼!
하지만 우리의 세계는?

가리키니까요.

**플라톤** 그럼 재미있잖은가. '사실과 일치하는 명제는 참이다'라는 명제는 정작 '사실과 일치하는 명제' 속에 들어갈 수 없다? 그럼 그 명제는 거짓이란 얘긴가?

**아리스** 어???

## 진리의 상아탑

**플라톤** 자네 말대로 모든 명제가 자신의 진리치에 대해 말해서는 안 된다고 한다면, 진리의 기준을 말해주는 명제들은 참인지, 거짓인지 결정할 수 없게 되지. 어떤가?

**아리스** …….

**플라톤** 물론 자네의 진리 기준 역시 마찬가지지. 그건 참인가, 거짓인가?

**아리스** 거짓은 결코 아니고, 그렇다고 참도 아니고…….

**플라톤** 그런 걸 전문 용어로 '헛소리'라 부르지. 자네 말이 맞다면, 모든 진리 기준은 다른 명제들이 참이라고 보증을 서주면서도 정작 제 앞가림은 못하는 꼴이 되지 않겠나?

**아리스** 그런가요?

**플라톤** 결국 참인 명제들로 꽉꽉 채워진 이론 체계도 사실은 참인지, 거짓인지 모르는 명제 위에 세워진 가건물이 되는 셈이지. 뒤를 보게나!

**아리스** …….

**진리의 상아탑**

## 기요틴

플라톤 논리실증주의자들 기억나나?

아리스 아, 자기를 벤 면도날이요?

플라톤 맞아. 아래 그림을 보게. 저 단두대에 목이 걸려 있는 저 두 친구가 상대방의 목을 베려고, 끈을 손에서 놓았다고 하세. 그럼 어떤 결과가 벌어질까?

아리스 물론 상대방의 목이 날아가겠죠.

플라톤 그리고?

아리스 그리고…… 목이 날아간 자는 더 이상 끈을 쥐고 있을 수 없을 테니까…….

플라톤 결국 상대방을 베려고 한 자 역시 목이 날아가게 되지.

아리스 근데 저게 뭘 나타낸 거죠?

플라톤 생각해보게. 우리에게는 진리 기준이 필요하다네.

아리스 그렇죠. 그게 없으면 뭐가 진리인지, 뭐가 거짓인지 구별할 수 없을 테니까요.

플라톤 그렇지. 그 진리 기준에 따라서 우린 거짓인 명제나 무의미한 헛소리를 도려내고 참인 명제들로 이루어진 진리의 체계를 쌓아올리게 되는 거지.

아리스 그런데요?

플라톤 하지만 무의미한 명제와 거짓인 명제의 목을 베면, 단두대의

칼날은 기다렸다는 듯이 제 모가지를 향해 떨어지게 되는 거지.

아리스 끔찍하군요.

플라톤 저 단두대 말인가?

아리스 예.

플라톤 프랑스 혁명 때 외과의사 기요탱Joseph Ignace Guillotin, 1738~1814이란 자가 만든 기계인데, 듣자 하니 그 자도 결국 저기에서 목이 잘렸다더군.

아리스 자기가 만든 단두대가 제 목을 친다?

## 전체는 헛소리다?

플라톤 물론 이건 논리실증주의자들만의 얘기가 아니야. 사실 우리 인간의 지식 체계 전체가 그런 식으로 되어 있는지도 몰라.

아리스 무슨 말씀이죠?

플라톤 말하자면 우리의 지식 체계를 이루는 개개의 명제들은 다 참일지 몰라도, 그 명제들로 이루어진 체계 자체는 무의미한 헛소리에 불과할지도 모른다는 얘기지.

아리스 그건 왜죠?

플라톤 굳이 설명해야 알아듣겠나? 생각해보게. 참인 명제들이 참인 이유는, 그게 우리가 정해놓은 진리 기준에 부합하기 때문이지.

아리스 물론이죠.

플라톤 하지만 그 진리 기준 자체가 참이라는 걸 도대체 어떻게 증명한단 말인가?

아리스 …….

플라톤 이 때문에 헤겔은 '진리는 전체'라고 했지만, 어쩜 그 반대인지도 몰라.

아리스 예?

플라톤 말하자면, 우리의 지식 체계를 이루는 부분들은 진리이지만, 지식 체계 전체는 헛소리에 불과할지도 모른다는 얘길세. 이렇게 말일세.

```
     참              참           참참        참참참    참      참
참참참참참          참           참    참      참참참    참      참참
  참    참        참              참    참      참      참      참참참
  참    참    참참참           참    참    참    참참참    참      참
  참    참        참           참    참    참    참      참      참
      참    참              참참참참참참참참    참참참참    참      참
  참    참                                            참
  참        참                                        참      참
```

아리스 여기서 어떻게 빠져나가죠?

플라톤 글쎄? 하이데거처럼 진리의 개념을 아예 바꿔버리든지…….

아리스 아, 알레테이아 말입니까?

플라톤 그렇다네. 그 친구 얘기는 내 젊었을 때의 생각하고 비슷한 데가 좀 있어.

아리스 하지만 그건 너무 신비주의적이지 않은가요?

플라톤 그럼 자네한테 더 좋은 생각이라도 있나?

아리스 아뇨…….

## 다시 그림 속으로

**플라톤** 이쯤 해두세. 우리의 오디세이도 이제 끝낼 때가 되지 않았나?

**아리스** 벌써 그렇게 됐나요? 정말 기나긴 여행이었죠?

**플라톤** 그래 한 2500년 정도 걸어왔나?

**아리스** 예, 대충. 너무 오랫동안 자리를 비운 것 같군요.

**플라톤** 그래. 우리가 없으니 그림이 보기 흉하지?

**아리스** 예. 특히, 잘생긴 제가 없으니까.

**플라톤** 그럼 이제 다시 그림 속으로 들어갈까요?

**아리스** 그러죠, 고향으로 돌아온 율리시스처럼……

**플라톤** 그림에서 나온 도마뱀들처럼……. 출발!

**아리스** 출발! 다시 그림 속으로!

**플라톤** Back to the picture!

# 참고문헌

글머리에

- 게오르크 헤겔, 《미학 2》(두행숙 옮김), 나남, 1996.
- 마르틴 하이데거, 《예술 작품의 근원》(오병남 옮김), 예전사, 1996.

## 1. 가상의 파괴

세잔의 두 제자

- 로즈메리 램버트, 《20세기 미술사》(이석우 옮김), 열화당, 1986.

가상의 파괴

- 카르스텐 해리스, 《현대 미술(그 철학적 의미)》(오병남 옮김), 서광사, 1988.
- 바실리 칸딘스키, 《점·선·면》(차봉희 옮김), 열화당, 2004.
- 바실리 칸딘스키, 《예술에서 정신적인 것에 관하여》(권영필 옮김), 열화당, 1979.

전람회에서

- 수전 하크, 《논리 철학》(김효명 옮김), 종로서적, 1986.

## 2. 인간의 조건

예술과 커뮤니케이션

- Y.B. 보레프, 《이론, 학파, 관념들 — 예술적 소통과 기호학》, 모스크바, 1986.

- 페르디낭 드 소쉬르,《일반언어학 강의》(최승언 옮김), 민음사, 2006.
- 미하일 일리인,《인간의 역사》(지경자 옮김), 홍신문화사 1993.

세잔의 회의

- 모리스 메를로퐁티,《현상학과 예술》(오병남 옮김), 서광사, 1989.
- 오병남, 〈메를로퐁티에 있어서의 예술과 철학〉,《현상학연구》제3집, 한국현상학회, 1988.

예술가의 직관

- 베네데토 크로체,《크로체의 미학》(이해완 옮김), 예전사, 1994.

신의 그림자

- 김학애, 〈에티엔느 수리오의 미학 사상〉(학위 논문), 서울대 미학과 대학원, 1988.

폭포 옆에서

- 수전 하크,《논리 철학》(김효명 옮김), 종로서적, 1986.

아담의 언어

- 마르틴 하이데거,《예술 작품의 근원》(오병남 옮김), 예전사, 1996.

렘브란트의 자화상

- 니콜라이 하르트만,《미학》(전원배 옮김), 을유문화사, 1997.
- 호스트 거슨,《야간순찰》(김화영 옮김), 열화당, 1979.

4성대위법

- 로만 잉가르텐,《문학 예술 작품》(이동승 옮김), 민음사, 1995.
- 박상규,《미학과 현상학》, 한신문화사, 1997.

놀이와 미메시스

- 한스 가다머,《진리와 방법 1》(이길우 외 옮김), 문학동네, 2012.
- 리차드 팔머,《해석학이란 무엇인가》(이한우 옮김), 문예출판사, 2011.
- 조지아 원키,《가다머의 철학적 해석학》(이한우 옮김), 사상사, 1993.
- 에머리히 코레트,《해석학》(신귀현 옮김), 종로서적, 1985.

내포된 독자

- 차봉희,《수용 미학》, 문학과지성사, 1988.
- 박찬기 외,《수용 미학》, 고려원, 1992.

정신병원에서

- 윌러드 콰인,《논리적 관점에서》(허라금 옮김), 서광사, 1993.

뒤샹의 샘

- 오병남, 〈예술의 개념과 정의 문제〉,《서울대학교 인문논총》제1집, 서울대학교 인문대학, 1976.
- 오병남, 〈예술의 본질: 그 정의는 가능한가〉,《예술문화연구》제8집, 1991.
- 루드비히 비트겐슈타인,《철학적 탐구》(이영철 옮김), 책세상, 2006.

수도원에서

- 이명숙,《존재론적 상대성》, 서광사, 1994.

## 3. 허공의 성

달리의 꿈

- 지그문트 프로이트,《프로이트의 예술 미학 분석》(김영종 옮김), 글벗사, 1995.
- 지그문트 프로이트,《꿈의 해석 상》(서석연 옮김), 범우사, 1996.
- 사란느 알렉산드리안,《초현실주의 미술》(이대일 옮김), 열화당, 1984.
- 신현숙,《초현실주의》, 동아출판사, 1992.

예술과 실어증

- 로만 야콥슨,《일반언어학 이론》(권재일 옮김), 민음사, 1989.
- 제임스 프레이저,《그림으로 보는 황금가지》(이경덕 옮김), 까치, 2001.
- 빅토르 어얼리치,《러시아 형식주의》(박거용 옮김), 문학과지성사, 2001.

푸가를 만드는 기계

- 가와노 히로시,《예술, 기호, 정보》(진중권 옮김), 중원문화사, 2011.

- Max Bense, *Zeichen und Design*, AGIS-Verlag, 1971.

- George Stiny and James Gibbs, *Algorithmic Aesthetics*, 1978.

- 놈 촘스키,《언어에 대한 지식》(이선우 옮김), 아르케, 2000.

- 블라디미르 프로프,《민담의 역사적 기원》(최애리 옮김), 문학과지성사, 1990.

열린 예술 작품

- 움베르토 에코,《열린 예술 작품》(조형준 옮김), 새물결, 2006.

연못가에서

- 더글러스 호프스태터,《괴델, 에셔, 바흐(상·하)》(박여성 옮김), 까치, 1999.

## 4. 헤겔의 방학

그림 속으로

- 미셸 푸코,《이것은 파이프가 아니다》(김현 옮김), 고려대학교 출판부, 2010.

## 〈더 참고해야 할 문헌〉

미학사

- 블라디슬로프 타타르키비츠,《미학사 1, 2》(손효주 옮김), 미술문화, 2005~2006.

- 먼로 비어슬린,《미학사》(이성훈·안원현 옮김), 이론과실천, 1987.

- 버나드 보상케,《미학사》(박의현·백기수 옮김), 문운당, 1967.

사전

- 신림환도 외,《예술학 핸드북》(김승희 옮김), 지성의 샘, 1993.

미술사

- 진중권,《진중권의 서양미술사》(전3권), 휴머니스트, 2008~2013.

- 에른스트 곰브리치,《서양미술사》(최민 옮김), 열화당, 1977.

- 호스트 잰슨,《서양미술사》(이일 옮김), 미진사, 1985

〈에셔와 마그리트〉

• Milton Nahm, *Reading in Philosophy of Art & Aesthetics*, Green Earth Books, 1975.

• Max Dvořák, *Kunstgeschichte als Geistesgeschichte*, Piper, 1924.

• Erwin Panofsky, *Aufsätze zu Grundfragen der Kunstwissenschaf*, Volker Spiess, 1980.

• Alexander Baumgarten, *Aesthetica*, F. Meiner, 2007.

• Max Dessoir, *Ästhetik und allgemeine kunstwissenschaft*, F. Enke, 1923.

• Francis Joseph Kovach, *Philosophy of Beauty*, University of Oklahoma Press, 1974.

• Francis Kovach, *Philosophy of beauty*, University of Oklahoma Press, 2012.

# 찾아보기

# 미학 오디세이 2

**초판 1쇄 발행일** 1994년 1월 15일
**완결개정판 1쇄 발행일** 2003년 11월 25일
**20주년개정판 1쇄 발행일** 2014년 1월 13일
**20주년개정판 14쇄 발행일** 2023년 11월 27일

**지은이** 진중권

**발행인** 김학원
**발행처** (주)휴머니스트출판그룹
**출판등록** 제313-2007-000007호(2007년 1월 5일)
**주소** (03991) 서울시 마포구 동교로23길 76(연남동)
**전화** 02-335-4422 **팩스** 02-334-3427
**저자·독자 서비스** humanist@humanistbooks.com
**홈페이지** www.humanistbooks.com
**유튜브** youtube.com/user/humanistma **포스트** post.naver.com/hmcv
**페이스북** facebook.com/hmcv2001 **인스타그램** @humanist_insta

**편집주간** 황서현 **편집** 정다이 이영란 **디자인** 김태형 유주현 임동렬 최우영
**용지** 화인페이퍼 **인쇄** 청아디앤피 **제본** 민성사

ⓒ 진중권, 2014

ISBN 978-89-5862-679-4  04600
      978-89-5862-677-0 （세트）